時刻感受　時刻享受

好旅館
默默在做的事

設計大師眼中最關鍵的37個條件

建築與室內設計師、商業周刊〈Gary 的一千零一夜〉專欄作家

張智強——著

Contents

Chapter 1 完美印象，一秒抓住人心

Chapter 2 聰明設計，越住越有樂趣

Chapter 3　有感服務，旅館更有溫度

Chapter 4　超值配件，成功吸引回頭客

Chapter 5　精準定位，創造獨一無二體驗

一個設計師的旅館情結

李清志——建築作家、都市偵探

歌德曾說：「人們之所以愛旅行，不是為了到達目的地，而是為了享受旅途中的種種樂趣。」

年輕的時候，急切地要去探索世界，到國外的城市裡，一心想到各處遊走觀看；旅館對我來說，只是旅程中歇腳睡覺的地方，有一張床、有洗澡的地方，就已經足夠；但是在多年的旅行之後，慢慢才覺得原來旅行中的旅館，不只是旅程短暫的休息站，同時也可以是旅行的目的地。

《好旅館默默在做的事》作者張智強是位香港的建築與室內設計師，過去多次發表觀念性強烈的建築設計概念，特別是作品「Domestic Transformer」，讓小公寓有如「變形金剛」，可以變身成為二十四種不同的使用空間。另一個作品「箱宅」英文名為Suitcase House，有一種強烈的旅行遊牧性格，正如張智強的生活一般，他一年到頭在外遊走工作，旅館已經成為他重要的生活空間。

張智強是一位探險家，旅館就是他的探險樂園。他不僅探索旅館的空間、氣味、服務，甚至連minibar也細心觀察比較；他所探索的旅店，不只是豪華舒適的頂級旅館，也包括令人驚喜的奇異旅店，例如波音七四七巨無霸客機改造成的旅館、監獄改造的旅館、醫院改裝的旅館，以及日本建築師黑川紀章最有名的「代謝派」建築作品中銀大樓等等，前往這些奇特的旅店，除了住宿需求之外，也需要極大的好奇心與勇氣。

黑川紀章的中銀大樓是膠囊旅館的前身，也是日本「代謝派」重要的代表作品，這幾年一直傳言可能要拆除，還好至今尚未有任何動作。我曾經聽說有網友去住過中銀大樓，並且在網路上發表住宿心得，我不曾，也不敢去嘗試，但是張智強卻發揮探險家的精神，親身入住其間，體會「代謝派」膠囊旅店空間的特色。

我覺得這應該也跟他身為建築與室內設計師有關，對一位設計師而言，親身去體驗建築空間，是極其重要的經驗。我今年暑假就是為了體驗建築大師柯比意所設計的空間，特別在旅行中安排了入住托雷修道院，這座修道院今年被列為世界遺產，是柯比意自己認為最有靈性的空間，他還特別交代自己人生最後一天的晚上，要待在這個修道院裡，因此柯比意過世那天，人們特別將他的遺體帶到拉托雷修道院，在此停屍一夜。

我去修道院住宿之前，一直在想，晚上是否會遇上柯比意的幽魂？如果遇到他的幽魂該怎麼辦？其實我並不害怕，甚至可以說，是有點期待與興奮！如果晚上在修道院中遇見柯比意，我還真的有很多問題想問他！我可能會跟他長談一整晚，好好地討論現代主義的問題，他一定也會問我關於建築歷史後來的發展以及人們後來對他的評價，最後我也會興奮地告訴他，他的建築在今年都被列入世界遺產，包括他那棟一直被客訴的薩維亞別墅，我想他應該也會很高興吧！

很可惜！那天夜晚我住在牢房般的修士房間，竟然一夜好眠到天亮，也錯過了柯比意的幽魂，或許根本沒有幽魂吧，根本只是我的幻想而已。不過，入住特殊的建築，可以更深刻地去經歷設計

者的用心良苦，在修道院中，我感受禮拜堂的修士吟唱、心靈的平靜，在與修士們進餐時，體會簡單生活的豐富與喜悅！雖然有人說拉托雷修道院像是監獄一般，但是在這裡，我卻感受到心靈的無比自由與輕省。入住拉托雷修道院，成為那個夏日旅行中最令我難忘的回憶。

原來旅店也可以是旅行的目的地，而世界上許多奇特的旅店都可以成為旅行探險的樂園，張智強很早就深諳這個道理，也探索了許多令人豔羨的旅店。我原本就很喜歡他在《商業周刊》專欄的旅館評論文字，帶著設計師的理性分析，以及藝術家的感性描述，他還會親手繪製旅館房間平面圖，讓讀者更能一目了然、深入其境。

讀了張智強的這本書，讓我發現世界上還有許多我未曾去過的建築樂園，讓我對旅行又燃起了熱情，下次我一定要鼓起勇氣，去住書中提到的水塔旅館、起重機旅館，以及廢棄波音七四七改裝的旅館！

在旅行中和理想生活的空間美學相遇

溫士凱——廣播金鐘獎得主暨美食旅遊作家

飯店或旅館，對很多人而言也許只是一個睡覺、休息的場所，然而對經常旅行的我來說，它們除了是很有趣的「空間」外，在我的旅行裡，更扮演了重要角色！

老實說，年少時的自助旅行，我總是盤算著「錢」的問題。將那些年辦一張國際青年旅舍的會員卡帶在身上是最重要的事，因為可以幫我省下不少睡覺的費用，讓旅行的空間更加游刃有餘。至於和多少人擠在一間房？有多吵鬧？或是多麼五味雜陳？這些都無所謂，反正只要有地方睡覺，不要流落街頭就好！當然，這也不是不好的選擇和經歷。青年旅舍的五湖四海大熔爐特性，倒是讓我學習到旅行中的「獨立」、「尊重」和「合群」，讓我的旅人生涯奠定了很好的地球村基礎。

後來，旅行的時間越長，次數越多，歲月漸增，如何在旅行中也能睡個好覺和享受住宿，開始成為我很重視的一項要務。畢竟睡得不好，隔天的精神不佳，容易影響玩樂和工作的心情，反而徒增旅行上的困擾和得不償失。此外，拜採訪工作所賜，讓我開始大量接觸國際品牌頂級飯店、時尚精品旅店、主題旅館、度假村到民宿、客棧、膠囊旅館等，從不同的角度了解、欣賞、品味飯店，多層次的深度體認文化、服務和五感的生活美學元素，才讓我發現「旅館」這個空間藝術的神奇與奧妙，如同俄羅斯魔術方塊般，是一門看似簡單卻複雜異常的生活學問！

我喜歡張智強的這本《好旅館默默在做的事》。除了他的觀察力和文字很有畫面外，也勾起我不少回憶。特別是他寫到飯店「氣味」這件事，我邊看，嘴角便微微揚起；還有「設計」、「地點」、「服務」和「溫度」等元素對一個飯店的影響力，讓我感觸甚深。特別是像我這樣常年住飯店，幾乎把旅館當成「家」的旅人而言，能如此多面向探討旅館空間，觀點適時遊走在專業人士和一般消費者之間的書，實屬不多，非常推薦。

旅館這個住宿空間，可以只是個過夜的地方，轉個彎，它也可以是遇見和成就自己理想生活夢想的舞台。張智強看見了，總是在旅途上的我也看見了！那你呢？

Travel in Between
旅店的存在：旅行，人的關係

戴俊郎——承億文旅文創設計旅店集團董事長

此次收到商業周刊邀請，為張智強設計師全新著作《好旅館默默在做的事》作序，亦有幸搶先拜讀新作內容，是此，要首先感謝。數日來靜心閱讀，身在字裡行間，隨著Gary筆觸，彷似也遊歷許多燦美特色的旅店建築。而然，透過Gary從不同面向，那深刻細緻的觀察，詮釋許多深入人心的服務設計與體驗，於此，都鮮活地在紙上躍然體現，相當令人動容與難忘。

從建築業跨足旅店業，一直是我人生中一場很特別的轉折；承億文旅這五年時光裏，開出九間文創設計旅店。九款在地故事，桐生茂豫地，在台灣這塊土地長成，為熱愛台灣人文風土的世界旅人們所存在，邀請其拜訪，傾聽與訴說。早先Gary到訪後，也為嘉義分館「承億文旅 桃城茶樣子」，於專欄標題撰下了「有人情味的旅店」這樣一個註解；我由衷開心，也甚榮幸。

此次Gary新作，以「一個旅人的裏觀察」為觀點，生動地展開旅程。實用感十足的視角，充滿溫度的敘事感，越讀，越引人入勝！文中Gary的許多想法，也呼應了我在嘉義這個南方小鎮創立承億文旅時，最真切的起心動念：一間旅店所有的傾心傾力，「人」，才是所有感動的起源，所有服務存在的意義。

這些年我常思考，旅店的存在：旅行，人的關係。旅行是一場過程，而過程中的每一場際遇，都帶來凝視，對話，尋索，也引領旅人往自身的內陸探究。旅店則扮演了重要的角色與樓所。旅店，不只是旅行的過繼，而是讓旅人託付心意的他方歸屬。存在著自有意念，在那塊土地上長成的旅店，令你閱讀著建築細節的語彙，翻閱其歷史，接受著這幢建築裏「生活」的人，是如何殷切周到地，接待迢迢而來的你，這些，都讓旅行更豐富精采，留下美好深刻的溫度。

更甚，有時你更可能會因為某一間旅店，而專程慕名到那座城市旅行。透過Gary寫實生動的描述，我看到了許多出色馳名的旅店，是如何能憑藉自身的服務與優勢，非得讓人親身體驗一番不可，體驗後，還令人念念不忘，可謂存在感十足：可能是壯麗悠然的借景、出眾的空間設計、新奇創意的備品，精緻的美膳，有溫度的服務，更甚以科技呈現的住房手續等等。這些，都帶給我許多啟發與靈感。一間好旅店，是「旅行的目的地」，在當代已然蔚為趨勢，亦是一種終極實現。

本書是一本值得反覆閱讀的實用佳作，它讓我們看見全球旅店業，在服務體驗設計上的更多新意與可能。最後，我也要再次誠摯推薦Gary新作，並預祝長年暢銷。

以專業角度鑑賞旅館的好書

房元凱——跨領域設計創意人

認識張智強是從他的設計作品開始，二○一○年我曾造訪北京「長城腳下公社」以設計聞名的山中旅店，第一個參觀的作品便是張智強的「箱宅」（Suitcase House），印象深刻。即便至今未見過張設計師本人，但應商業周刊之邀替其大作寫序，不但是冥冥中牽起的緣分，更是我的榮幸。

二○○九年我曾出版過《設計旅館》一書，一直對親身探訪超過兩百多間全球設計旅館及精品旅館而深深感到自豪，但閱讀過《好旅館默默在做的事》之後，不禁汗顏與慚愧。智強兄造訪上千家的旅店，將其以特色歸納的方式，縱觀當代全球旅店的發展趨勢，除了入住體驗的心得分享，更引領讀者置身優游在新奇的旅宿感官世界中，除了寫下五感的記憶，還透過他細膩的觀察，剖析旅館的服務亮點與市場差異化的利基所在。

我曾經擔任交通部觀光局星級旅館的評鑑委員，也在六年前於中原大學室內設計系創辦旅館設計專題的課程，當時除了呼應政府推動觀光政策，積極鼓勵民間發展觀光旅遊，培育旅宿規劃設計的人才，更希望打開年輕學子的國際視野，一探休旅空間在全球多樣性的風貌。但專業的建築師與設計師介紹旅館設計的中文書籍屈指可數，除了黃宏輝建築師與在下以外，欣喜樂見又有張智強設計師，以不同於一般的角度，來跟讀者分享上百間旅館的竅門。歡迎你隨著這本書，從旅遊的素人欣賞晉升到專業的達人鑑賞。

各界熱情讚譽

旅館，是我的熱愛，也是我的工作。

每一次出國都會挑選新的精品設計酒店入住，去體驗、去觀察、去學習。於公，探索世界，體驗超乎想像的飯店風貌；於私，抵達異地，滿足逃離家的住宿想像。

讀完張智強《好旅館默默在做的事》，打從心底驚呼：他懂我！沒錯，「網頁」，展現旅館個性的第一步」、「集團式旅館也能各自表現特色」、「連結好鄰居，傳達在地風土人情」、「好設計，讓旅館有本事變老」、「大膽實驗的旅店」等，都是我一直在實踐的理念。而張智強從一扇窗、一道走廊、一把鑰匙、一張歡迎卡、一個隱形服務、一種大膽突破⋯⋯去觀察飯店，也是我在經營自家飯店時思考的著力點與方向。

本書為讀者打開眼界，也為用心經營台灣飯店的經營者開創一個沒有設限的眼界。

陳炯福──華泰大飯店集團副董事長暨執行長

真正的旅館設計要能夠久用，就像值得珍藏的珠寶，越老越有價值。它需要建築設計師從使用者的需求角度去定位與設計，加上巧思與創意，才能給人產生漣漪般的一波波驚奇與感動。就像涵碧樓從文創故事，六感之美的生活美學，適時的服務，十幾年來感動更多旅客，歷久彌新。

張智強設計師以豐富旅遊住宿經驗與高度國際觀的建築涵養，從裡到外，去探究建築美學，並細細品味慢活人生。他在書中，如數家珍似的，教讀者學習從旅遊達人角度，以細膩思維，彷彿帶人走入實境，同時用放大鏡去洞察，融入並欣賞各家旅館的設計精神，就像涵碧樓生活美學一樣，看了書，住過旅店，真正體驗過，才知道「原來人生這麼美」。

賴正鎰──涵碧樓酒店集團董事長

讓「旅宿」成為充滿探索樂趣的目的地

我一直認為，無論跟團遊或是自由行，一趟旅程的食、住、行、遊、購、娛等元素中，「住宿」是最能夠產生「差異化體驗」的一環，絕對是旅遊服務的成敗關鍵。張智強運用建築專業加上敏銳感知，將世界上深具特色的飯店旅館的創意發想、空間形塑、內裝點綴、服務內涵、用戶體驗……以感性與理性兼具的文字描寫表達，令人心嚮往之，讓「飯店旅館」不再只是過夜睡眠的地方，更成為可探索體會、充滿樂趣的「目的地」！值得旅行業者、飯店旅館業者與旅客遊人認真拜讀。

王文傑——雄獅旅遊集團董事長

從事觀光業多年，從考察到出差，住了國內外許多旅館，自以為感覺敏銳。看完本書，跟作者相比，才發現真是差上一大截，還有的學呢！尤其喜歡書名《好旅館默默在做的事》，多棒呀！

沈方正——老爺酒店集團執行長

旅行中超過三分之一的時間，其實都在飯店中度過，住宿的選擇間接決定了整趟旅程的自在與盡興。越來越多人願意下榻的設計型旅店，也是接近當地生活與文化的重要一環。本書寫出了旅人的生活方式，也寫出了對住宿細節的感受與在乎！

何承育——勤美璞真文化藝術基金會執行長

最好的待客之道是什麼？這是我經常思考的問題。因為旅行頻繁，旅館是我移動的家；我總是在不同的「家」細細體驗，尋找真誠的感動，也納入日後待客的參考。我想，最觸動人心的是家人般的對待——自在舒適亦貼心，這點，我在字裡行間與作者有了心靈相遇。

陳靜寬——寬庭創辦人暨董事長

愛戀旅館，不只是一夜情

因為工作，也因為個人興趣，一年三百六十五天，我幾乎有一半時間在旅館中度過。

這麼多年花在旅店上的錢，已能在現今香港最昂貴的地段買千呎大宅外加寬敞車位，我卻寧願蝸居在十坪不到、屋齡四十多年的老家，原因就是旅店那每晚千姿百態的居住體驗，比坐擁豪宅更迷人，畢竟生活中已經充滿「外遇」的機會，誰還需要億萬豪宅成為拖累，寧可穿梭世界當個遊牧民族。

然而，就算只是「一夜情」的關係，我選擇旅店時，也越來越像下手買豪宅一般慎重，要打聽再三，也要實際探訪，更要隨時注意房價變化，付出的學費，比攻讀ＭＢＡ學位還多上許多。每到一個地方安頓下來，工作之餘的空閒時間，我都會馬不停蹄的探訪覺得不錯但沒有預訂的旅館，或者四處打探剛開業甚至還未在媒體曝光的新旅店，一旦動心，甚至不惜改變原有計畫。

在同一個城市時，我經常每晚更換不同住處，或是在同一間旅館中嘗試不同房型，進房後不先打開行李也不休息，花上至少一小時仔細盤查，打開所有燈光或窗簾拍照。無法住遍所有房間，也會印下每層樓的防火地圖掌握各方佈局，簡直走火入魔，而且樂此不疲。

愛旅店寫旅店的人相當多，但像我這樣連房間平面圖都花時間細細描繪，像足偵探的，恐怕屈

指可數。

Hotel as Home 亦或 Home as Hotel，對我來說幾乎沒有區別。旅店的生活模式，也逐漸滲透我的自宅和工作環境。辦公室裡堆滿了成千上萬的各國旅遊書，最靠近辦公桌位置的及腰書牆，幾乎全和旅館有關。家裡也越來越像旅館房間，擺滿世界各地搜羅來的「戰利品」：從紐約 Soho House Hotel 買來的浴袍、荷蘭鹿特丹 Hotel New York 的漱口杯、墨爾本 Prince Hyatt Hotel 的拖鞋，東京 Park Hyatt Hotel 的衣服刷毛、無數小瓶裝鹽洗乳液輪流替換，連筆記用的 notepad 都印有各個旅館標誌……。

我承認，我是旅店戀物癖加購物狂，是不治之病。

以我這些年的觀察，隨著世界的界線漸趨模糊，人們生活形態轉變，旅店的類型已不像從前只分為「商務旅店」與「度假旅店」如此單純，風景越來越豐富，越來越具個性風格，功能也越見多元。原來多數只建於廣闊郊區的度假旅店，現在逐漸在城市心臟地帶崛起。而大膽創新、在傳統客房標準中大玩不標準設計的實驗性旅店，更像參與設計競賽般風起雲湧。有些旅店自身的建築蘊涵了千百年的歷史魅力，改建成旅店後更有韻味。有的旅店，成了旅行中唯一想去的目的地，讓人待上三天三夜依舊流連忘返……。

住得越多，就越嫌住得不夠，專欄文章累積越多，也越感覺到光是述說單間旅店的故事，已不足以道盡二十多年的歷程。本書像是我的長篇論文，試圖將多年來的研究，在每一篇主題式的文章中奉獻出來，從設計、服務、訂房秘訣、趨勢到旅館「配件」等等，以不同角度將我親身經驗，以

及觀察到的一切，擷取精華並連結起來，比記錄日誌更深入，也更耗費心神，不扮高深也不討好公關，是全新的分享方式。

對於喜愛住旅店的人來說，這可說是一本旅館大全，我貢出了不少真心鍾愛的口袋名單。對於想探究更多旅店秘密的人，這也是一本達人秘笈，對於入住旅館這件事，提供了許多不一樣的視野與分解。

一個旅店是一個世界，由百千個大小元素串聯在一起，萬分有趣。表面上看似不打緊的事物，其實牽一髮動全身，魔鬼就藏在細節裡，抽絲剝繭之後才會知道其中的真相與奧妙，也會明白它們為何讓我如此著迷。

Chapter 1

完美印象，
一秒抓住人心

網頁，展現旅館個性的第一步

餐廳可以無菜單，旅館豈能無網站。就算被工作綁在香港無法出遊，我閒時就喜愛逛遊各個旅店的網上世界，或聊作幻想，或將好印象的放入未來住宿名單中，甚至比比價，看看有沒有便宜可貪，若有難得的大優惠，立刻下訂，排除萬難也要奔往。

如今，許多人對於一家旅店的第一印象，已不是現實場景，而是在虛擬的環境中。因為住客來自四面八方，也因為旅遊愛好者越來越年輕化，旅館在搜尋引擎上的能見度，逐漸比一篇傳統紙本媒介的報導或廣告還重要，網頁製作也開始越見用心、爭奇鬥豔，我耗在其中的時間更是不計其數。

照理說，集團式旅館的資源豐富，通常擁有比較完善方便的網站，透過一個網頁就可以連結到世界各地分店訂房，提供二十四小時線上服務。但也因為是集團的關

係，有許多內容變得相當標準化，即便它位於東京的旅店和巴黎的實體大不相同，在網站中卻難見到各自特色，總是千篇一律的城市大幅風景，襯上一張旅館外觀圖或內場景，外加簡單的一兩頁地圖資訊便罷了。

然而如文華東方（Mandarin Oriental）在網站製作上算是認真，透過主網頁再連結到在香港、上海、東京或巴黎等每家分店，都可以看見各自詳盡的介紹，包括精心製作的宣傳影片，以及所有房間的房型照片、設備細節、面積大小以及窗外場景等，照片拍攝也較為平實，不會浮誇或太造作，讓人在出發前就能對實際環境有所掌握，甚至到了現場更有驚喜。

新加坡擁有一百多年歷史的 Raffles Hotel，網站播映酒店故事紀錄片，配樂和製作都具備電影質感，實景拍攝旅館各處，也有工作人員入鏡，精彩動人得讓我重複觀看了至少一百次也不厭膩。看完影片，一股親切感就油然而生，更期待相遇時刻。

許多旅店網頁的房間介紹有個通病，就是照片交代得不清不楚，最常見到的是餐桌上的鮮花香檳成了主角，房間內部卻成了失焦的背景，拍得藝術感十足，相當漂亮，卻完全得不到真實的資訊，PS過度。對我而言，那是擾亂視聽，企圖隱惡揚善，恐怕如約見網路美女卻經常遇上大恐龍般，大打折扣。

網頁照片中越看不見的東西，越是讓人擔心。換言之，越不想讓人看見真面

目，那真面目通常都不怎麼樣。我會特別小心沒有放衛浴間照片的旅店，沒有放，通常就是因為不太上得了檯面。

越有自信，越樂意對自己經營負責的的旅館，網站的資訊就相對越實用。東京新宿的 Granbell Hotel 讓我在入宿前留下很好的印象，它的網頁充分展現了日本的細膩精神：光是標準房就有十種不同形式的選擇，每一間都配上忠實詳盡的現場照片，也清楚告知面積與傢俱種類，最讓人感動的，是罕見的附上所有房間的平面圖，如同要賣房子般相當有誠意，還沒實際到那裡，就覺得安心。

網站內容是現在許多旅客判斷旅館好壞的第一關卡，原本一家相當好的旅店，若沒有在網頁製作上用心，是非常可惜的。我曾入住過一家現場令人相當滿意的設計旅店，但在行前瀏覽它的網站時，卻充滿懷疑，不僅每間房間的照片多是大同小異的 close up 畫面，不是像傢俱產品目錄般，只見桌椅，看不見整體，就是跳 tone 的西裝制服局部甚至名錶照片，抒情抽象的介紹詞套用在別的旅館也沒兩樣，完全看不到特色。

而有些明明位處亞洲的旅館，網頁卻放了大量歐洲美景或西方模特兒，自信心不足之餘，也讓人摸不清真相為何。

因為缺乏財團資源做宣傳，許多獨立旅館的網站反而更用心、更有個性。從照

01 香港Tuve Hotel內部設計擷取了北歐精華，網站風格也極簡清新。

02 到了文華東方，會得到比網站內容更大的驚喜。

03 住在義大利Torre di Moravola，可享受與世隔絕的居住體驗。

片、介紹到背景音樂的選擇，都可以見到主人高超的品味和對於經營旅店的情感。

義大利Torre di Moravola是我入住過最浪漫的旅店之一，由一對鶼鰈情深的異國夫婦攜手打造，親自賦予一座十二世紀的古瞭望台全新生命，提供隱蔽山林、與世隔絕的居住體驗。我無法年年前往，卻不時會開啟它的網站，聽那令人身心放鬆的古典音樂，配上如夢似幻的旅館與周遭四季美景照片（品質可媲美國際設計藝術雜誌），已是一大享受。更棒的是，網站上還有旅店主人受訪的紀錄影片，可加深對旅館的印象。

香港天后區年輕設計旅店Tuve Hotel，旅店的名稱與設計靈感，來自丹麥攝影師基姆·哈爾特曼（Kim Holtermand）所拍攝的瑞典Tuve湖泊，內部設計也高明的擷取了北歐精華。我很欣賞它的網站，首頁便是旅店logo的展現，簡單的一條橫白線，穿插波動著長短不一的直線和字樣，像是收音機擺動的音波般，也源自倒映在湖面的樹林群像，讓人的心境逐漸隨著那隱約的美感進入恬靜，搭配的弦樂也相當優美。網站設計低調得相當大膽，顏色只用黑白灰階，非常文青風，製作者顯然也非常年輕。

如何將旅館的精髓和性格，透過數頁網站表達出來，就如第一層肌膚的保養化妝，成了現代旅店不能不琢磨的工夫。●

★ Mandarin Oriental
www.mandarinoriental.com

★ Raffles Hotel 新加坡
www.raffles.com/singapore

★ Granbell Hotel 東京／新宿
www.granbellhotel.jp/en/shinjuku/

★ Torre di Moravola 義大利／翁布里亞（Umbria）
moravola.com

★ Tuve Hotel 中國／香港
www.tuve.hk

訂旅館不只靠科技，也要靠運氣

香港人最愛整天盯著股票證券指數，讓訂房這件困難事更快速搞定，實際上卻讓我的選擇困難症加劇了。

訂紐約的旅館最令人七上八下，前一天以為自己撿到便宜，第二天居然又打了好幾折，第三天又飆升三、四倍，比華爾街現象還離奇。我曾經在加拿大轉機前先訂好一家紐約旅店，下了飛機再好奇查一下，就變成半價，無奈已過二十四小時前退訂期，只好摸摸鼻子，在check in 時向接待人員大吐苦水以示抗議。

跟著波動起起伏伏，我也玩數字，玩的卻是旅館網站上的房間價錢。有優惠，就下殺，錯過最低價，那扼腕的心情可以讓我一整天（甚至多年後想起來）都沮喪。

以前訂旅店很簡單，交給旅行社或旅遊代理處理就行，現在不同了，得上網做很多功課，看完旅店官方網站，還要到agoda、hotels.com、expedia 訂房平台比較研究，想想值不值得用那個價錢包早餐，哪種房型才划算，看看優惠還有幾小時倒數時間可以考慮，有沒有比航空網站機加酒更便宜。這些網站標榜的旅店，旅行社常常可以拿到特別好的百分之百依賴網站也不行，傳統的旅遊代理不可就此失聯，尤其是剛剛開幕的

公關價錢、知道第一手情報，因此還是就有點住膩。隨意到附近參觀一些旅要跟他們聯絡感情。

更別說有些小型獨立旅館，不想參加館，有一間看來十分有意思，隨口跟接Design Hotels等集團被收取佣金，就得待人員聊聊天，他得知我原入住的旅店自己e-mail或打個電話過去。和價錢，便熱情說可以幫我打電話免費

有時訂旅館不能光靠科技，還要靠運退訂，並且給我一樣的房價，絕不加氣和人情。有次在義大利訂了三天同一錢。他多了一個住客，我多了一天新鮮家設計旅店，房價十分優惠，但第二天體驗，何樂不為？

Lobby 大膽吸睛，立刻提升好感度

Lobby，介於私領域與公領域的灰色地帶，通常是旅客第一個接觸旅店內部的地方，是門面，也是請人入座的廳堂。

然而，Lobby也常是住客最不願花時間逗留之處，經歷一場疲憊的旅程後，每個人都想快快拿到鑰匙，到房間脫下鞋襪躺在大床上。旅店若要透過Lobby贏得好感，就得像雜誌封面一樣大膽吸睛。

最常見的傳統Lobby風格是「氣派」，讓住客體驗和普通住家不一樣的「尊貴」，脫離日常。許多旅店對於氣派的想法，不外乎是高聳天花板、水晶燈、大理石或豪華地毯，弄得金碧輝煌，或許有人欣賞、wow一聲讚嘆；但若只是複製贋品、過度花俏，反而弄巧成拙，淪為俗氣。

上海The Puli Hotel&Spa的Lobby就氣派得令人感動，氣質優雅極了。從外頭你爭

我奪、車水馬龍的現實環境走進旅店大廳，彷彿瞬間穿越，進入松竹密佈的靜謐世界，充滿東方禪味的氛圍讓原本喧擾的心境冷卻下來，甚至讓來往的人忍不住放輕腳步輕聲細語。通往接待大廳的走廊，是一整面黑色光潔的地板，加上透光鏤空的黑網牆和古石獅印章，塑造出神秘又典雅的氛圍。大廳一排簡約的燈箱加上夾紗玻璃，只利用底部一面玻璃就做出無限延伸的畫面，如真似幻。設計者深諳東方美學與西方設計哲學，將兩者合併得相當完美。我幾乎可以在這樣的Lobby裡，待上半天靜修養神。

另一個讓人難忘的Lobby設計是在倫敦Hotel Hempel，那是如進入雪國境地、禪的體驗，你想得到的多數Lobby擺設像是隱形般融入一片灰白世界中，要讓眼睛適應一陣子才能一一顯露，慢慢找到那火光如冰的白色壁爐、白色櫃台、白色古玩和白色沙發等等，偶然點綴的低調深褐、深綠植栽與黑色員工制服，則讓空間的白更為乾淨，極簡而莊嚴，面積不大的室內顯得無邊無際，我深怕鞋底帶進的一絲灰塵會破壞如此的完美。就算如今旅館已停業，記憶仍鮮活長存。

Lobby可以是介於現實與夢想之間的過渡，是淨化的場域，讓來客在此洗滌俗世塵埃，從心靈開始徹底放鬆。

除了大氣之外，小而美近來也漸漸成為另一主流。越來越多旅客追求更高的隱

私和更獨特的服務，他們害怕待在如賭場旅館Lobby那樣氣派到驚人的空間，對於過大、過度空曠的環境感到手足無措。於是也有更多精品旅店只做迷你Lobby，佈置得精緻溫馨，只有正式住客才能進出使用。

對旅館經營者而言，Lobby這個空間恐怕是最令人頭疼的，因為它的性價比不高，占了旅店不少坪數，用電量極高，無法像客房、餐廳般創造直接價值，也不太能提供高度隱私。然而，Lobby又是多數旅館不得不具備的衣裝，旅客需要一個這樣的空間來來往往，相聚或道別，check in並check out，像是舉辦固定儀式的道場……。

我們公司曾在一個旅館設計案中提出想法，建議將Lobby以活動式牆面區隔，要辦派對時就將空間展開，有大人物到達時做出秘密通道，想節省光源時也可以縮小check in的區域……，讓Lobby變大變小，具備更多用途，也讓燈光配置可以更環保、更有彈性。

如何讓Lobby更為人所需，是現代旅店經常思考的議題，也有不少聰明的旅館付諸實行。

東京虎之門之丘的Andaz Hotel，在下午五點之後，Lobby就成了Happy Hour的酒吧或居酒屋，無限提供各種高品質飲料和輕食，鼓勵住客走出房門，到這個公共空間互相認識、社交與同樂。對我這個晚餐不想吃太飽的人來說，這些飲食剛好滿足需

02

01

03

01 北京Park Hyatt 把通常最貼近地面的Lobby 搬到最高樓層。

02 下午5點之後，Andaz Hotel 的Lobby 就成了Happy Hour 的酒吧或居酒屋。

03 走進上海The Puli Hotel&Spa 的旅店大廳，瞬間進入充滿東方禪味的氛圍。

求，因此入住期間我總是準時報到。

英國倫敦的 Ace Hotel 更大方，索性讓 Lobby 為城市所用。就算沒有訂房，每次在城市逛累了，我總想到東倫敦 Shoreditch 街區這個移植了紐約嬉皮精神的旅館，就像到一個舒服的咖啡店坐坐，喝杯咖啡，用筆電聽音樂，消磨時光。每到此處，總發現 Lobby 永遠都大受歡迎，那長條大木桌或角落沙發上幾乎坐滿了人。他們各有目的，來自不同背景，有人正埋頭閱讀或在手提電腦前寫作、寫譜，有人端著酒杯大談世界經濟，有人耳鬢廝磨說著絮語，甚至有人拿起吉他自彈自唱，他們有許多都不是住客，卻經常在此流連，貪戀這邊比咖啡店更時尚、不一定得消費的輕鬆環境。

Ace Hotel 的 Lobby 總是鬧烘烘的，開放得像是社區活動中心，或是可盡情高談闊論的另類圖書館，打破傳統高檔旅店與公共空間的界限，也成了首都的特殊風景。

相較於貼近人群，Lobby 的另一個趨勢則是位在高高在上的位置。如今許多首都都競往在城市中再築起垂直城市，讓密集人口和對生活的渴望填往天空，興建多用途的摩天大樓。五、六星級的旅店通常是這類大樓的必要配備，也打破了傳統獨棟建築的格局，例如北京 Park Hyatt 就把通常最貼近地面的 Lobby 搬到最高樓層，反將房間置於其下，於是大廳坐擁了最廣闊的視野，由整座城市風光支撐起它的氣派。

無論是大是小、是高是低，只要是讓人想多逗留一下的Lobby，便有了歡迎人再度光臨的誠意。●

Info

★ **The Puli Hotel&Spa** 中國／上海
www.thepuli.com

★ **Andaz Tokyo Toranomon Hills** 日本／東京
tokyo.andaz.hyatt.com

★ **Ace Hotel London** 英國／倫敦
www.acehotel.com/london

★ **Park Hyatt Beijing** 中國／北京
beijing.park.hyatt.com

打破公式，check in 帶來驚喜

以往的旅館check in是這樣的：服務員與房客之間隔著一張冷冰冰的櫃台，登記、繳錢、搬行李、給鑰匙、解說設施等流程公式化進行，規畫好的禮貌性歡迎儀式越有效率越好，因為房客在旅途中已多繁雜關卡，在櫃台多待幾分鐘都是不耐的折磨。房客看不見服務員下半身的模樣，服務員則連上半身的表情都一模一樣。現在，人們的需求趨複雜，加上科技的彈性運用，check in的公式有了不一樣的變化。

位於印尼小島或泰國的度假旅店，像是Four Seasons Resort Bali at Sayan這樣的地方，只要你一進門，服務員便拿著筆記型電腦立刻追隨到身畔，請你先坐在舒適的沙發，奉上一杯加了檸檬片的水，甚至是插了蘭花的特調飲料，當然服務員也陪你坐下來，彼此視角平等，自然親切的聊上幾句日常，手指滑滑點點間，就完成了登記、拿了房卡（或密碼）。雙腳有了歇息，就不覺得時間過得太慢，從check in開始就是真正

02

01

04

03

01 入住香港The Upper House，一兩分鐘就完成check in，可以自行搭客房電梯入房。
02 巴黎Hi Matic讓旅客用機器輸入資料自動check in。
03 米蘭Suitime沒有櫃台，旅客得自行在一排19世紀的公寓建築中，尋找旅店隱密的門牌和入口。
04 一般旅館入住時間都是下午3點，瑞典Ice Hotel則要到晚上6點才能入住。

的度假。現在有些都會型旅館也採用這種方法，讓人還沒進房就鬆懈心房。

香港The Upper House甚至連check in和Lobby的空間時間都免了，從入口處就有人持著iPad陪同登上時光隧道般的電扶梯，廢話不多說，一兩分鐘就搞定登記，房客可以自行搭客房電梯入房，幾乎無縫接軌。

也有旅館讓你在家先利用e-mail來往就完成check in。我喜歡稱Suitime Hotel為「米蘭的隱形旅館」，如果事先沒調查好，很難在城市中找到它。它的check in流程也挺神秘，入住三天前，我收到一封長長的電子郵件，上面寫了十分詳細的住宿須知，給了一組密碼，還附上聲明：「若有狀況需要協助，可以撥打我們的緊急電話，但請注意，週末不會有人接聽……。」

Suitime現場當然沒有任何櫃台，得自己在一排十九世紀的公寓建築中，找到旅店隱密的門牌和入口，輸入密碼進入房間，還要按照指示拉開某個抽屜找到鑰匙。過程就像偵探小說的劇情，幸好抽屜內沒有擺一張古老藏寶地圖，否則這旅程真是沒完沒了。那是非常私密，卻也令人有些不安的check in經驗，而我也真的在週末遇到門突然打不開、差點請消防隊救援的窘境。

相較之下，同樣是拿預先密碼直接入房，巴黎Hi Matic就讓人安心許多。在這裡是利用一台機器輸入資料自動check in，類似現在機場的自動櫃台，以節省人力資

源。然而如果遇上問題想找人，仍會有「有血有肉」的員工出面協助與溝通。

有的旅店check in時間雖然較長，卻令人相當享受。我在香港半島酒店（The Peninsula Hotels）完成登記後，服務員還會一路陪同上樓到房間門口，路途或許只有五分鐘，卻已經有個西裝畢挺的侍者站在門口處等候，手上還端了一壺泡得剛剛好的茶水，另外遞上一條溫熱卻不燙手的毛巾，服務完美得令人感動，疲勞全消，也懷疑是不是一路有大隊人馬背後監視追蹤，才如此分秒精準。

半島酒店的科技運用可說是世界旅館之最，但仍保留傳統，堅持人與人面對面的服務方式，有連鎖旅店難得的人情味，這點從check in時就可以感受得到。在cost down（或美其名為環保）的風潮下，check in接待者成了可有可無的存在，但對我來說，人的溫度仍無法被取代。

我入住的大多數旅館在check in的時間點也有變局。最普遍的規定是下午三點後入住，第二天中午退房。瑞典Ice Hotel例外，因為下午五點前開放參觀，所以入住時間是晚上六點，打破最晚紀錄。

有人無人之外，check in入房的時間點也有變局。最普遍的規定是下午三點後入住，第二天中午退房。瑞典Ice Hotel例外，因為下午五點前開放參觀，所以入住時間是晚上六點，打破最晚紀錄。

我入住的大多數旅館在check in的時間上都有彈性，若房間整理好就會放行。只有日本十分堅持早一分鐘都不可以，似乎深怕一個步驟不對，就會破壞接下來的流程。因此就算是早班飛機，雙腳已走得麻痺，到了日本，我還是會乖乖如灰姑娘一

般，等待三點魔咒準時生效。

現在有少數旅店走另一個極端，讓旅客（尤其是頂級客房的住客）只要是入住當天，任何時刻都可以check in、check out亦然。常從香港到印度旅行的人有個經驗就是：班機通常都是晚班抵達，到旅館時已近午夜，睡不了幾小時又要退房，相當浪費。有一次我到班加羅爾香格里拉（Shangri-La Hotel Bengaluru）旅店入住，便有check in/out時間任選的優待，若我再厚臉皮一點，說不定可以午夜時分入宿，第二天午夜前再離開，用盡房價效益。

和機場相比，旅館的check in多了許多故事和變局，這個關卡本身就是一把打開神秘寶盒的鑰匙，若不順利，盒子裡就算裝了什麼稀世珍寶，也不再那麼令人驚喜了。●

★ **Four Seasons Resort Bali at Sayan**　印尼／峇里島
www.fourseasons.com/sayan

★ **The Upper House**　中國／香港
www.upperhouse.com

★ **Suitime Hotel**　義大利／米蘭
www.suitime.it

★ **Hi Matic**　法國／巴黎
himaticecologisurbain.parishotels.it

★ **The Peninsula Hotels**　中國／香港
www.peninsula.com

★ **Ice Hotel**　瑞典／基努那（Kiruna）
www.icehotel.com

★ **Shangri-La Hotel Bengaluru**　印度／班加羅爾
www.shangri-la.com/bengaluru

溫柔的 check out，讓人依依不捨

相戀容易分手難，check out 也深藏　惹糾纏。

愛情哲理。

因為還要趕飛機、趕搭車、趕行程，

check out 的狀況常常有些匆忙，尤其是

國際連鎖旅館，我經常遇到表情緊張的

服務人員，如在速食餐廳工作般力求快

手快腳，雖不至於像趕客離巢，比起

check in 時的熱情親切卻有落差。當然

面對趕時間的急驚風顧客，他們也不得

不如此，斬斷情絲得又快又準，以免受

到非理性的投訴。

對旅館來說，check out 最重要的任

務，是確認消費帳單，趁大家分手前理

性把帳算清楚，免得日後情傷難斷，徒

多數較好的旅店會處理得不慍不火，

minibar 和所有服務消費紀錄都自動化

了，白紙黑字明明白白，要賴賬要抵賴

都不容易，也做足禮貌讓你心甘情願。

有的旅店則不免脫泥帶水，名目寫得

好聽卻有許多模糊地帶，還有服務費、

清潔費等等說應該也不太應該的意料之

外，眼看再爭論下去就沒完沒了、趕不

上預定班機，只好付錢了事，但那股氣

也梗在心頭不易消化。

有的算得過於無情，讓你不知所措。

在中國大陸的旅店經常遇到一種共同經

驗，讓 check out 時不免有些難堪，那就

是服務人員會在你面前拿起電話，高分

貝的喊聲：「查房！」後，你就得杵在那

等候宣判。就算check in時已用信用卡

刷了保證，也得如此。

有些旅店則是分手也分得甜甜蜜蜜，

讓你離得既窩心又依依不捨。荷蘭鹿特

丹Hotel New York的帳單不是一張薄情

紙，紙質精緻高檔，附上的旅館插畫充

滿創意童趣，令人愛不釋手，十多年來

我都好好珍藏著不忍扔去。

紐約第五大道的Andaz Hotel則一邊

攤上帳單，同時又奉出三個品質精緻的

禮品，隨季節需要做變化，我入住時正

好是冬天，便隨手選了潤唇膏。後來在

乾燥北美的一路上，我都不必擔心以往

雙唇龜裂的狀況。

若旅店是戀人，它那溫柔之舉會深深

存在記憶中，讓我期待復合的那一天早

日到來。

專屬好氣味，療癒旅人身心

有些細節是看不見的，但至關重要。例如空氣，捉摸不到，無形無色，卻因為每個人都得呼吸而扮演著不可或缺的角色，為感官傳遞複雜並難以忽略的訊息。

我的嗅覺相當敏感，每當走進旅店的剎那，我都會特別注意大廳飄散的氣味。

旅館就是有種專屬的旅館味，即使閉上眼睛，我都能知道自己是否已踏入旅館創造的「結界」之中。

不同國家的環境、不同旅館又會有屬於自己的不同味道，像是不同的女人噴上相同的香水，還是會揮發出各自獨有的芳香。同樣集團出品的旅店，即便使用統一製作的香氛，位在東京和倫敦，因為氣候和進出分子的變化，飄散的氣味還是些許不同。

現在有越來越多旅館在此處大動手腳，將氣味納入旅館設計的環節。我最難忘

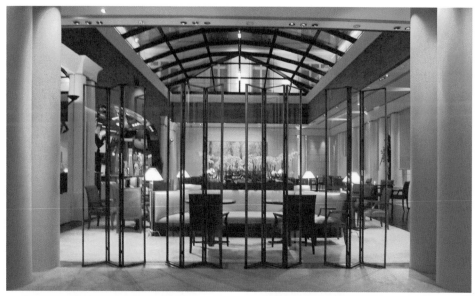

01

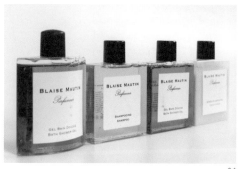

03

04

02

01 巴黎Park Hyatt Vendôme的空氣中，充滿了調香大師為旅店設計的獨特香氛。

02 Il Palazzetto房間的盥洗產品用的是羅馬本地品牌，還另外調製出旅店專用香味。

03 米蘭的Armani Hotel用的香氣較為男性化，比較合我的脾胃。

04 巴黎Park Hyatt Vendôme的Blaise Mautin沐浴用品有獨一無二的香味。（攝影：張偉樂）

的是法國巴黎Park Hyatt Vendôme的空氣，拉開大門，調香大師布雷斯‧莫汀（Blaise Mautin）特別為旅店設計的獨特香氛撲鼻而來，溫暖而有深度，讓神經徹底放鬆。旅店裡的洗髮水、蠟燭、按摩油、空氣清淨劑都是這種獨一無二的味道，讓人忍不住搜羅回家，想念時再拿出來嗅一嗅，更捨不得使用。甚至連旅店提供的甜品馬卡龍（Macaron），偶爾也可以預訂到有這種香氣的口味。

然而那繚繞在Park Hyatt Vendôme各處的特殊氣味，不是一蹴可及的。我記得多年前入住時，旅店還沒有這種濃郁的香味，直到入住多次，才發現那味道越來越明顯。經理告訴我，那香氛是從旅店完成之後，一天一天慢慢散佈積存的，直到現在才有這令人難忘的成果，如體香般深入肌理的自然存在。

好的味道會在腦海中烙下深刻記憶，揮之不去，是最不可被忽視的隱形裝潢。

同樣由莫汀設計，土耳其伊斯坦堡的Park Hyatt又是另一種味道。他以玫瑰為主題，充分發揮與在地文化結合的心思。那輕盈甜美的香氛，並不會像土耳其軟糖般過度甜膩，不浮誇豔麗，更接近如清晨玫瑰園散發出的自然氣味，相信就算是從不擦古龍水的男性都會感到舒服。

味道可以是旅店性格以及主人喜好的呈現。羅馬的Il Palazzetto是位於西班牙階梯頂、十六世紀的美麗建築旅店，也是國際葡萄酒學院所在，終日飄散著上百種迷人酒

香，除外，老闆娘對於香氛也有獨到見解。房間盥洗產品使用羅馬本地的Amorvero品牌，還特別另外調製出旅店專用香味。那味道相當的甜，非常女性化的感覺，塗在手上像是成群蜜蜂都會被招引似的，對我而言的確太難忘，卻也稍嫌過膩了。

一些品牌形象偏男性的旅館所用的味道就比較對我脾胃。米蘭（及世界各地）的Armani Hotel所用的香氣就較為男性化，而米蘭Bulgari Hotel and Resort有一種綠茶味道的香氛用品及浴鹽，中性清淡，讓人想再三回味。

我最最喜歡的，還是曼谷的Metropolitan Hotel，它使用的是COMO Shambhala香氛產品，特別針對泰國氣候，利用薄荷、茉莉花等植物成分製成沐浴用品，用它的沐浴乳沖涼過了半小時，還是覺得舒服清涼、精神爽朗。

從氣味就能知道這家飯店維持得好不好，是否別具心機，或是自以為神不知鬼不覺的偷了懶、做了弊。

氣味不好，再昂貴豪華的旅店也會頓時變得廉價。我曾經在一家五星級旅館的房間浴室裡，嗅聞到毛巾發酸的氣味；也常在看似柔軟潔白的床鋪，發現緞花抱枕飄出陳年未洗的風霜味，便知道那旅店的清潔工夫只做到表面，小費就不必給了。

更糟的是，自以為有品味的味道。同樣使用玫瑰為主角，曼谷某家旅館有間玫瑰房，一打開門我就知道不得了，撲鼻而來的是各式各樣不自然的玫瑰氣味，所有事

物都跟玫瑰有關，沒有喘息餘地，加在一起那濃郁的味道叫我畢生難忘，恐怕真的玫瑰也會嘆氣枯萎了。

氣味透露的秘密有時比想像中更多，也成為旅人難以忘懷的體驗。●

Info

★ **Park Hyatt Paris Vendôme**　法國／巴黎
parisvendome.park.hyatt.com

★ **Park Hyatt Istanbul**　土耳其／伊斯坦堡
istanbul.park.hyatt.com

★ **Il Palazzetto**　義大利／羅馬
www.hotelhasslerroma.com/en/il-palazzetto

★ **Armani Hotel**　義大利／米蘭
milan.armanihotels.com

★ **Bulgari Hotel and Resort**　義大利／米蘭
www.bulgarihotels.com

★ **Metropolitan Hotel**　泰國／曼谷
www.comohotels.com/metropolitanbangkok

旺中帶靜，是最理想的位置

位居市中心，身處交通樞紐易於到達，是否就是成功的旅館位置，對我來說並不必然。要看是在哪一個城市，哪一種交通方式，附近又有什麼樣的左鄰右舍，答案並不簡單。遊走世界這麼多年，經常見到好的黃金地段，被不入流的旅館盤據，而處處無可挑剔的旅店，又矗立於資源貧乏的荒郊野外。

許多旅館喜歡蓋在火車站或地鐵附近，可以一站式（one-stop）提供多種功能。效率十足的香港金鐘就是這般景象，最底層是地鐵匯流大站，往上數層是高級商場，再高一點便是五星級旅館群集爭霸之地，人們只需搭乘電梯地上地下來來回回，就完成多數旅遊目的，甚至不需要曝曬到天光，下大雨更不用怕。

只不過，並不是在大城市裡、近地鐵站就叫便利。法國Mama shelter的確是在巴黎市中心，離Alexandre Dumas 地鐵站也不到步行十分鐘的距離，但事實上，它位於

離多數熱門景點挺遠的二十區，我每天都要從這裡花大約一小時，才能抵達想去的目的地。不過，若不趕時間，依舊非常值得一住，旅館的前身原是一座廢棄汽車修理廠，在設計鬼才菲利普・史塔克（Philippe Starck）的手中，打造出一個充滿趣味、有點叛逆又溫馨的旅人遊樂園，而它平實的價位在巴黎更是難得。

緊鄰地鐵這個優勢，有時還會是拉低格調的致命傷。倫敦The Lanesborough Hotel本身是一間非常優質的旅館，設計與服務品質一流，其餐廳內的英式下午茶備受吹捧，入住其中彷彿晉身英國上流階層。它的地理位置看來相當優秀，就座落於騎士橋（London's Knightsbridge）旁邊，可俯瞰海德公園（Hyde Park）美景，然而美中不足、最被挑剔的也在此處，Hyde Park Corner站緊鄰其旁，地鐵標誌就顯而易見的樹立在旅店面對海德公園的入口處，形形色色的人潮不斷經過，巴士頻繁停靠流動，熱狗小販和報攤群集，搶去這個高檔旅店不少私密性與風頭。

火車大站附近，多見龍蛇雜處、紅燈區與市集混雜的情況，頂著不缺住客之利，卻難真正覓見好住處。我經常趁著書展時專程到德國法蘭克福，每年十月，此處的房價可以翻漲兩、三倍之多。有次為了趕上行程，不得已選住火車站附近，原訂的旅館讓我大失所望，逛了將近十多家其他住處後，好不容易才找到一間Bristol Hotel，無論品質或價錢上在那時那地都算得上是荒漠甘泉，讓我立刻放棄原處訂金

改住此處。

許多時候，既方便又有點不方便的位置，因為蒙上一點點神秘色彩，與人群保持若即若離的關係，反而會十分迷人。

義大利米蘭本身就是迷宮，有許多美麗都是藏起來的，從表面上看不出來，要稍稍費勁摸索才能挖到寶藏。每一次我走進這個城市，總會在某個神秘、少見人煙的轉角深處，遇到令我歡喜不已的旖旎風光，都是旅遊書上展現不了的驚喜。

米蘭的 Four Seasons Hotel 其實位於最精華的中心地帶，眾多新穎豪華的購物名店近在咫尺，旅店本身卻位處僻靜的街道深處，要費一番工夫才能找到入口。十六世紀就已矗立在此的它，是棟充滿古典氣質的建築，和米蘭許多其他部分一樣，曾經歷二次大戰的摧殘，面目半非後受到細心重建，浴火重生。每一次到米蘭，我都會到此和朋友吃頓飯、喝杯酒，它那高雅如隱士貴族的氣氛，加上無微不至的服務，讓人想一來再來。

而入住瑞士的 The Omnia Zermatt，會以為正離群索居、位處荒野深山之中，其實熱鬧的策馬特市（Zermatt）就在底下不過四十五公尺處，從城鎮中心走入短隧道再搭乘電梯就可接達，現實人群與夢幻天堂間不過相隔一小段距離，令人脫離現實之際又感到安心。

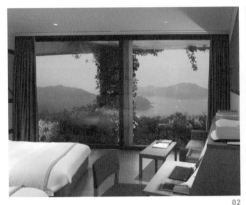

02

01

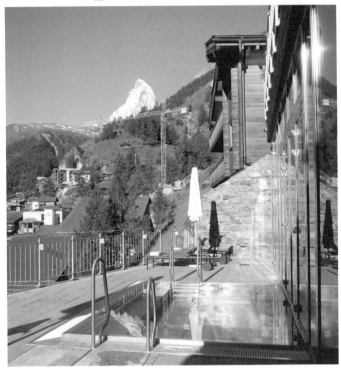

03

01 米蘭Four Seasons Hotel 位於最精華的中心地點，旅店本身卻在僻靜的街道深處。

02 日本Benesse House 即使偏遠，依然是眾人追求的聖地。

03 瑞士The Omnia Zermatt 旅店底下45公尺處，就是熱鬧的策馬特市區。

像這些旺中帶靜的環境，便是我心目中最理想的旅館地點。隱私與便利，常像是天平矛盾的兩端，能找到取得平衡的關鍵位置，旅館已經成功一半。

另一方面，好的旅店位置是可以被創造的，就算怎麼偏遠荒蕪，旅館本身也可以讓那個地方成為眾人追求的聖地。要到達日本四國直島（Naoshima）的過程一點都不容易，幾乎用遍了各種現代交通工具，上飛機搭火車坐船換巴士，甚至還要轉搭住客專用纜車，不善長途跋涉的人恐怕要頭暈了，為的，就是安藤忠雄設計的Benesse House，將美術館與旅店合一的博物館級居所，以及島上其他豐富的大師級藝術創作。

直島原本因為污染遭到荒廢，卻受到國際藝術及建築大師青睞，搖身成為全世界最美麗的藝術人文島嶼，被藝術與設計迷視為一生必去的地方。因為遺世獨立，讓人可以專心沉浸在那些經典創作之中，盡情享受大自然間的不朽文明。●

Info

★ **Mama shelter**　法國／巴黎
www.mamashelter.com

★ **The Lanesborough Hotel**　英國／倫敦
www.lanesborough.com

★ **Bristol Hotel**　德國／法蘭克福
www.bristol·hotel.de

★ **Four Seasons Hotel**　義大利／米蘭
www.fourseasons.com/milan

★ **The Omnia Zermatt**　瑞士／策馬特
www.the-omnia.com

★ **Benesse House**　日本／直島
benesse-artsite.jp/en/stay/benessehouse

Location 越意想不到，越有人氣

數年前我曾受邀到米蘭某個大學帶領設計工作坊，當時我出了道作業，請學生在學校步行十五分鐘的範圍內，找到一個適合建築旅店的地點。年輕人不愧是腦筋靈活，最後我拿到的各個答案天馬行空，而我給最高分的那個小組，選了一塊在附近大運河旁的空地，以起重機吊起一間「旅館」，入住後起重機把它升起，欣賞三百六十度無障礙河岸景觀，早晨就再把它提放到鄰近的民宅旁，請居家大嬸提供溫暖的家庭式早餐。

搖搖晃晃、可以移動的旅店，太荒謬嗎？至少荷蘭阿姆斯特丹有個現實版的起重機精品旅店Faralda Crane Hotel，有三個房型，坐擁一流港口與城市風光，有空中按摩浴缸，甚至還可以玩高空彈跳（Bungee Jumping）。雖然旅館房間無法真的自由被懸吊移動，但已相當大膽。

一個讓人料想不到是旅店的地方，打破四四方方的傳統格局，主打與眾不同的新鮮感，然而標新立異之際，也不能輕易忽略旅館該有的條件。

最常見的是將古蹟遺址改建而成的旅店，將傳統變身為非傳統，建築本身就已充滿話題和個性，能真正深入其中住上一宿，有時比拿著手電筒夜訪墓地還要刺激，非常適合有冒險及考古精神的旅館迷。

現今越舊的事物越Hip越潮，更動得越少，越保留原汁原味的地方越吸引人。在擁有眾多古老建築的英國可以找到許多案例，我印象最深刻的就是Alias Hotel Barcelona，這間位於西南部Devon郡Exeter市中心的小型旅館，前身是一家醫院，還是一家規模不小的眼科專科醫院……。醫院啊，光聽就忍不住打冷顫，我生平最討厭上醫院看（探）病，光回想那濃厚的消毒水味就不禁膽怯，但已經是旅館的醫院就不一樣了，反而讓我更有興趣一探究竟，測試我最厭惡與最喜愛的兩件事放在一起有何化學效應。

旅館外觀仍是當年紅磚屋的原貌，一踏進Alias Hotel Barcelona，沒了藥水味，滿室復古味濃厚，舊式Terrazzo地磚，五〇、六〇年代的各種燈飾，表面皺紋滿佈甚至裂開了的皮沙發等等，經過一段歲月之後，看起來、用起來都有讓人一見如故的舒適感。醫院的舊東西被巧妙融入新設計之中，手術室改造的房間仍保留左右那兩扇吱咯

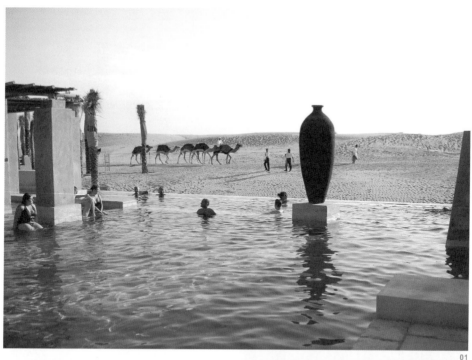

01 杜拜Bab Al Shams Desert Resort&Spa 的游泳池，一邊是清涼的人工池水，另一邊是黃沙滾滾的天然沙漠。

02 擁有二十多間客房的瑞典旅店Jumbo Stay，用波音747飛機改造而成。

03 德國Hotel im Wasserturm 以前是水塔，在設計大師手下，變身為個性獨特的舒適居所。

作響的推門，走廊上發著慘白燈光的吊燈像極了半顆眼球，樓梯轉彎處還有綠色古老的牙醫凳放在那，像個靜止幽靈，就怕你不敢坐，而衣櫃裡的書可是真的舊書，不是假扮高深的仿作。

新與舊的融合遊戲，在這類改裝旅店內可以玩得淋漓盡致，也相當考驗設計師的品味。除了醫院，修道院、大使館、學校以外，甚至公眾游泳池都有改建成知名旅館的例子，連國際連鎖旅店也參與了這種另類空間，像是土耳其伊斯坦堡的Four Seasons Sultanahmet，將最醜惡的監獄修建成了最豪華的新古典旅館。

廢棄飛機就算不飛行了，也可以留在地面再利用。瑞典斯德哥爾摩的阿蘭達（Arlanda）機場就有一架起飛不了、卻仍然創造價值的波音七四七，被改造成擁有二十多間客房的旅店Jumbo Stay，無論經濟或商務艙，都有讓人可以一百八十度度躺平的空間，更不用擔心亂流來襲。

有些建築本身過去並非為人所用，以往根本料想不到能夠變為住人的旅店。Hotel im Wasserturm以前是個住不了人的百年建物，是歐洲最大、最早被列入保護歷史的水塔，在法國設計大師安德莉‧普特曼（Andrée Putman）手下，變身為個性獨特的舒適居所，原本樸實無華的建築被賦予「Chic」（時髦）風格。我入住過兩次，每次都有不同體驗。

懸崖邊、森林大樹上、海面上或雪地裡，有些旅店本身存在的地理環境，就已令人感到意外。杜拜的Bab Al Shams Desert Resort&Spa像一座從沙漠中無中生有的仿古城建築，遠遠望去就如海市蜃樓一般，讓人摸不清是真實亦或虛幻。在它的游泳池內游泳，更是一場超現實體驗。一邊泡在碧藍清涼的人工池水中，一邊竟是黃沙滾滾

Info

★ **Faralda Crane Hotel**　荷蘭／阿姆斯特丹
www.faralda.com

★ **Alias Hotel Barcelona**　英國／艾克希特
www.ca.kayak.com/Exeter-Hotels-Alias-Hotel-Barcelona.176076.ksp

★ **Four Seasons Sultanahmet**　土耳其／伊斯坦堡
www.fourseasons.com/istanbul

★ **Jumbo Stay**　瑞典／阿蘭達
www.jumbostay.com

★ **Hotel im Wasserturm**　德國／科隆
www.hotel-im-wasserturm.de

★ **Bab Al Shams Desert Resort & Spa**　杜拜
www.meydanhotels.com/babalshams

★ **Nakagin Capsule Tower**　日本／東京
zh-t.airbnb.com

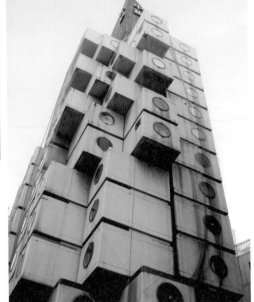

01 土耳其Four Seasons Sultanahmet 是由監獄修建成的新古典旅館。

02 中銀膠囊大樓是日本建築史上「代謝派」的經典之作。

03 泰國曼谷的I.Sawan Residential Spa&Club，外頭是市中心地鐵穿越處的車水馬龍，裡頭卻如遠離塵囂的秘密花園。

的天然沙漠，偶爾還有駱駝商隊騎乘而過，對我來說，那景象比看肚皮舞孃扭動腰身還要煽情。

Airbnb（www.airbnb.com）的誕生，造就更多彩多姿的旅店環境，只要有遮蓋、能睡上一覺的地方都可能成為住宿地點。我就透過Airbnb訂到東京中銀膠囊大樓（Nakagin Capsule Tower）原本不外借的出租套房兩天。這個日本建築史上「代謝派」（Metabolism）的經典之作，是幢外觀如漫畫裡外星生物體的建築，至今看來仍未來感十足。

二〇一五年入住時，中銀膠囊大樓即將拆遷的傳聞甚囂塵上，在經濟價值至上的世界裡，經典也難逃現實的命運。或許管理者已懶得修復，內部環境已不如從前，既陰暗又堆積了不少廢物，並沒有如建築大師黑川紀章當初的理想般能代謝演化。我獨自站在如太空艙般的房間裡，圓型氣孔狀的窗戶似乎正發出微弱的喘息，我暗自默禱：或許就讓那建築自己拆解移動，逃到清靜之處去延續它的有機生命吧！●

旅館名稱	國家／城市	前身
Hotel New York Rotterdam	荷蘭／鹿特丹	荷美郵輪公司總部大樓
Lute Suites Amsterdam	荷蘭／阿姆斯特丹	18世紀的火藥廠
Torre di Moravola	義大利／蒙托內	10世紀的瞭望塔
Townhouse Street Milan	義大利／米蘭	特色是房間罕見的位於一樓商業街道，窗外就是市區馬路場景，不知情者會以為是辦公室而非旅店。
Das Stue Berlin	德國／柏林	丹麥大使館
Four Seasons Milan	義大利／米蘭	15世紀的修道院
Miss Clara Stockholm	瑞典／斯德哥爾摩	女子中學
Sofitel so Singapore	新加坡	電信和郵政大樓
Wonderlust Singapore	新加坡	老牌學校
Hotel Molitor Paris	法國／巴黎	公眾游泳池
Conservatorium Amsterdam	荷蘭／阿姆斯特丹	音樂學院與銀行大樓
Riva Lofts Florence	義大利／佛羅倫斯	河岸工廠
Tintagel Colombo	斯里蘭卡／可倫坡	政府大樓

連結好鄰居，傳達在地風土人情

生活在香港，高樓遮蔽了大半的天際線，人們越住越密集，卻也越發孤僻疏離。許多事直到失去了才會突然覺得珍貴，於是這幾年，「在地人情味」又捲土回歸，成了最潮的趨勢與商機。

現今有越來越多旅客更想感受住宿環境的個性與特色，希望光是從旅店就能達到深度旅遊的目的，讓越來越多經營者意識到，做好與在地連結這項「搏感情」的工夫，其實比砸大錢在硬體上更有吸引力。

打破藩籬、和鄰居發生親密關係這件事，說起來簡單，做起來卻有明顯的高明與低下之分。頭腦簡單的做法，就是依樣畫葫蘆，旅店隔壁就是皇宮，那就裝潢出幾分皇宮的氣派樣，或是位處中東沙漠，就搭幾個帳篷、養幾隻駱駝，員工披上頭巾穿

生活在香港，高樓遮蔽了大半的天際線，人們越住越密集，卻也越發孤僻疏離。許多事直到失去了才會突然覺得珍貴，於是這幾年，「在地人情味」又捲土回歸，成了最潮的趨勢與商機。

上白袍，做出文化融合的樣子……，但這樣卻是做得刻意了。

從如何利用鄰近土地，和周遭鄰居如何打交道，甚至合作這檔事，也可以看出旅店經營的手段高低之分，要做得專業有深度，又不致過度熱情黏膩，其實是既磨心又費勁的事，需要相當的細心和誠意。

身處郊區鄉間的獨立旅店，較容易將在地資源轉化為自身之用，與土地鄰里間的親密關係往往可以是最大賣點，吸引重視健康與環保的現代旅人。例如英國薩默賽特郡（Somerset）、由古莊園改建的Babington House，餐廳蔬果就是自家後花園所栽種，房間內擺放的十二瓶Spa身體清潔產品，則是附近農莊農人種出來的植物再造而成，自給自足又別具風格。聽說平時在倫敦高級夜店出沒的名流紳士們，假日最愛往這裡鑽，享受寧靜的鄉間風情。

沒有自己的農地，也有些標榜環保的綠色旅店，逐漸與所在地形成公平交易網絡，使用有機的當地當季食材和肉品，既新鮮又與社區經濟互利互惠。

有時候，不破壞在地特色，就是旅店與社區鄰居間最好的關係。位於南義大利馬泰拉（Matera）這個千年古山城裡的Sextantio Le Grotte Della Civita旅店，是利用原始的洞穴建築再修復而成，與城鎮外貌徹底融合，也無明顯分界，庭院也開放給鄰人進出，若沒有熱門熱路的在地導遊帶領，很容易錯過。旅店內的傢俱甚至還用古老方

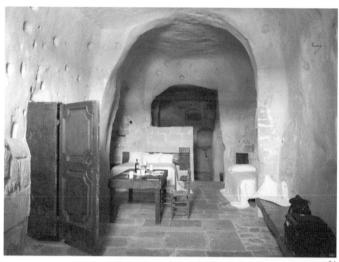

01

03

02

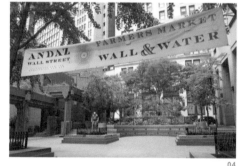

04

01 義大利Sextantio Le Grotte Della Civita旅店，利用原始的洞穴建築修復而成，與城鎮外貌徹底融合。
02 東京文華東方酒店中擺放的許多用品都出自當地百年老店之手。
03 英國Babington House餐廳中的蔬果由自家後花園所栽種。
04 紐約Andaz Hotel即使位處步調緊湊的金融區，仍不時舉辦二手拍賣市集或農夫市集。

式榫接，擺設和員工衣著也盡量低調簡樸。在還保留著舊時人情味的社區裡，不隨意侵擾歷史，自然而然的和當地打成一片。

就算集團式頂級都會旅館，也開始明白這個軟道理。以往一間城市中的五星級旅館就似一座孤立城堡，提供進口的昂貴食材、用著歐洲最好的品牌、邀請國際建築與設計大師，至於周遭鄰居與它發生的關係，或許不過就是翻高數倍的房地產和更繁忙的交通。

東京的文華東方酒店（Mandarin Oriental Tokyo）便懂得藉由地利優勢，變得與眾不同。日本橋聚集了多家從江戶時期就開始的百年老店，要找日本最傳統的手工藝品，就得往這裡頭尋找。有這些厲害的藝術工匠與店鋪為鄰，東京文華酒店裡用品當然不用再假外人。旅店裡有許多設計細節都是當地行家的作品，其扇形標誌就是從一五九〇年就開業至今的Ibasen用心專門製作，贈品也經常是著名手工染布和服作坊Chikusen的設計毛巾或手帕。我不必親訪老舖，就可以接觸到日本橋的限定精髓。

除此之外，東京文華東方酒店也經常舉辦與日本傳統文化相關的活動，像武士劍道、茶道或歌舞伎表演等。員工甚至會走出酒店，實際參與當地的廟宇祭典，加入抬神轎的行列。

沒有百年歷史做靠山，紐約華爾街的Andaz Hotel則是用更靈活的派對打交道。

即使位處步調緊湊的金融區，仍主動不時舉辦二手拍賣市集，或搞搞吸引互動的藝術活動等等，讓當地文化活絡起來，為冷漠而金權至上的世界帶進溫情。

旅店是一群互不相識的人來去之處，真切的人情味卻可以是共通語言，讓陌生快速變得熟悉，也讓原本就應該熟悉的不再陌生。而「尊重」提供這份在地資產的鄰居，便是現代旅店最雄厚的本錢。●

Info

★ **Babington House** 英國／薩默賽特郡
www.babingtonhouse.co.uk

★ **Sextantio Le Grotte Della Civita** 義大利／馬泰拉
legrottedellacivita.sextantio.it

★ **Mandarin Oriental Tokyo** 日本／東京
www.mandarinoriental.com/tokyo

★ **Andaz Wall Street Hotel** 美國／紐約
wallstreet.andaz.hyatt.com

只有一個房間的旅館更出眾

當旅店只有一個房間時，比起擁有數百個房間的大型旅館，更能挑逗我的好奇心。

Droog Design 已是現代荷蘭設計的代名詞，以獨特、不按常理出牌的荷式「嚴肅幽默感」為設計靈魂，打破現代都市繁悶生活的枯燥，卻也不脫實用精神。

二〇一二年年底，Droog Design 將位於阿姆斯特丹市區的一棟十七世紀老建築，改造成 Hotel Droog 兼生活概念店，一、二樓是開放的商業空間，三樓便是僅此一間的 penthouse 客房。

Hotel Droog 可以說是個新極簡主義微型旅館（Micro-Hotel），入住裡頭，便可以慢慢玩耍那些隨意擺放在各處的燈泡、坐上回收舊衣綑綁成的 Rag Chair 發呆、將護照藏進沒有一個抽屜相同的拼貼櫥櫃（Tejo Remy Chest Of Drawers）、把襯衫掛上會

01

02

01 荷蘭Hotel Droog八十多平方公尺的閣樓房間充滿樂趣。

02 一個房間的旅店，也可以經營出個性與特色，像是米蘭Fornasetti Apartment（右）與羅馬Residenz Tre Pupazzi（左）。

發光的衣架……，感受全新的住宿經驗和出人意表的複合功能。那八十多平方公尺的閣樓房間更讓人著魔，窗邊橘紅色的獨立浴缸本身就是藝術品，洗手台處是由木頭木架搭建出的小屋模型，而加熱的方式竟是用柴火加熱水管，古老的洗浴方式成了充滿樂趣、值得玩味的體驗。開放式廚房由磁磚拼貼而成，貼心而生活感十足的擺好紅酒、水果和牛奶。入住那幾天，我都捨不得離開那個建築。

德國柏林一處馬路邊空地有個 Single Room Hotel，每年只開放十一月到翌年三月，是由建築用的預製件搭建而成，外牆還被貼上各式廣告，不仔細看還以為是棄置路邊的貨櫃。不要小看這個只有三十二平方呎的斗室，水電、暖氣、通訊設備、浴室、睡床等一應俱全，比多數建築工地的臨時貨櫃屋還高檔。

房間不代表就是硬梆梆的地面建築，巴黎鐵塔下的 Suffren 港口有一間 Bateau Simpatico，原是一艘一九一六年建成、往返於萊茵河運送煤礦的荷蘭大型平底船，一九七五年被一名建築師買下，隨即給船隻徹底打磨翻新並改為旅館。在河水推波下，深夜時如入睡於輕輕晃動的搖籃中，讓夢鄉更香甜。

一個房間的旅店不一定是因應擁擠的城市空間，有時也是為滿足現代人偶爾想遺世獨居、返璞歸真的需求。

Uter Inn 是一間深處於瑞典斯德哥爾摩Lake Malaren 湖底的另類旅店，住客抵達

距離酒店所在地一公里的港口Vasteras後，隨即有小艇專程送往房間，讓住客與世隔絕的與靜謐湖泊和魚群一起過夜。但這不表示住客之後得自給自足、自捕海鮮，需要Room Service時，仍有專人用快艇奉上。

同在斯德哥爾摩的Hotel Hackspett，一樣擁抱自然，座落在瑞典斯德哥爾摩公園Vasa park內一棵四十多呎高的橡樹上。這裡提供爐具，住客要如露營者一般得自己煮食，或者自備乾糧和樹上禽鳥一起享用。

一個房間的旅店，有時更可以獨立經營出個性與特色，專心提供服務，讓住客得到與眾不同的居住體驗。●

Info

★ **Hotel Droog**　荷蘭／阿姆斯特丹
www.hoteldroog.com

★ **Single Room Hotel**　德國／柏林
www.skulpturenpark.org/spekulation/boulE.html

★ **Bateau Simpatico**　法國／巴黎
www.quai48parisvacation.com

★ **Utter Inn**　瑞典／斯德哥爾摩
www. vasterasmalarstaden.se

★ **Hotel Hackspett**　瑞典／斯德哥爾摩
visitvasteras.se/en/actor/hotell·hackspett/

客房名稱，決定了旅客觀感

不僅旅館的名字重要，客房房型、房間門口被取了什麼樣的稱呼，也可以決定人們對一家旅店的觀感，入房的過程能不能順利。

把房型依等級分為Standard Room（標準房）、Superior Room（高級房）、Executive Room（行政房）等最為普遍，擁有上百間客房的大型旅館，房間大部分只能再以樓層順序編碼，玩不出太多花樣，中規中矩。

中小型的旅館創意度就比較高，瑞士The Omnia Zermatt有三十個房間，先以A到Z編號完，再將四間特別房編了Omnia 1、2、3、4，一點小變化就

頗新鮮了。

最得我心的，就是從名稱就可以看出空間大小，越精確越好。倫敦Easy Hotel的賣點是充分利用空間的實惠房間，房間名被分為small room with window、small room no window、Standard room with/no window、twin room with/no window等，不用一一翻簡介，就知道是不是兩張單人床，有沒有透氣的窗戶。

香港Landmark Mandarin Oriental Hotel直接用空間尺寸為房間編號，AL450便是有四百五十平方呎面積的房間，童叟無欺。

從房型中可以看出面對哪個景觀、分

佈位置的，也算得體。如東京虎之丘

Andaz Hotel，面積一樣的套房，有可以

見到東京鐵塔的Tower View Room，或

海灣的Bay View Room，以及皇宮花園

景觀的Park View Room，價錢也不一。

　　創意過了頭也是問題，最怕的就是房

型或編碼方式過度抽象或刻意高深，和

實際場景不相關，讓人一頭霧水又大傷

腦筋。

　　北京有一家以宮殿為名、主打中國風

的旅館，一個樓層是一個朝代，房間以

不同皇帝為名，如康熙、雍正、乾隆和

光緒，感覺很特別，但是我這個歷史不

及格的香港人得苦思解惑，換成完全不

懂中國字與中國史的外國人，恐怕要迷

失在那複雜的稱號迷宮裡，徘徊著找不

到歸屬了。

Side Hotel Hamburg

Chapter 2

聰明設計，
越住越有樂趣

集團式旅館也能各自表現特色

以前去集團式旅館，許多情景都可以被預期：門童拉門的身段、服務生微笑的角度、check in時所問的問題、普通房的形態和應有配備、大廳水晶燈與大理石樣貌、早餐用餐時間限制……，類似經驗多了，住旅店就像辦公，住客也成了流程的一部分，只要隨指示前進一一完成功課就好。在巴黎、在香港、在紐約，除非望見窗外景色，否則沒什麼太大分別。

如此並沒有什麼不好，若品質水準高超，那樣的「統一」會相當令人安心，沒有驚喜就沒有失望，不用費神做額外選擇。只是許多現代人胃口已被養大，就算是分秒必爭的商務旅客，也會想在外宿這件事上跳脫日常。

過往擁有自己性格的旅館，多數是從經營到設計都獨立運作，少了重視獲利與效率的「大老闆」指指點點，才能自由發揮理想，做出獨特感。但當「個性化」搖身

變成那美味的一杯羹，受到追捧，就算是傳統集團也會想盡辦法找到新局，或者個性化旅店也能自成一國，成為新興集團。

一九八四年開幕的紐約Morgans Hotel，可說是為旅館業開創了新局，在史蒂夫・魯貝爾（Steve Rubell）和伊恩・施拉格（Ian Schrager）的力主下，邀來在年輕時作風已特立獨行的安德莉・普特曼（Andrée Putman），只花一年時間就打造出全球第一家「Boutique Hotel」。

在Morgans Hotel裡遊走，時間越長，越能感受到普特曼厲害之處。當年這間旅店據說是在資源相當有限的情況下建造，從物料到空間都有所偏限。一般設計師或許會因此感到無法發揮而放棄，或只做個二流成果，但是普特曼並不因此粗製濫造，反而將創意與品味發揮到淋漓盡致，開拓出新的美學並成為經典。旅店內有部分傢俱還是由普特曼量身打造設計，僅此一處，無法套用在其他地方。

在Morgans Hotel之後，施拉格的酒店集團又陸續在英美開設多間精品旅館，包括位於邁阿密海灘、由英國建築師大衛・奇普菲爾（David Chipperfiled）設計的The Shore Club，以及其最愛合作的菲利普・史塔克操刀的Royalton、Delano、Mondrian、St. Martins Lane、Sanderson、Hudson和Clift等旅店。每一家都是獨具個性的作品，證明即使是集團也能做出彈性。

看準個性化需求，現今各個國際大型酒店集團也開始征戰此類市場，最常見的就是一方面保留原有品牌，保持一貫傳統作風，另一方面又開闢新的年輕品牌，在設計與態度上與眾不同。許多時候你以為來到一家只由夫婦胼手抵足、從裡到外親手建造的獨立旅館，正陶醉於自己獨到眼光、不昧於托拉斯市場時，其實它還是大集團底下的騎兵。

Starwood Hotels&Resorts Worldwide 底下就有九個旅店品牌，其中最大的 Shreaton 是西裝老派代表，而 W Hotel 像是搖滾青年般的嶄新形象，以時尚、創意設計、前衛藝術和流行音樂，吸引品味獨具的高端顧客，並藉由結合當地特色讓每個 W 不盡相同（二○一五年 Starwood 又被 Marriott International 所併購）。

Design Hotels 是設計旅店的知名平台，收納約三百家精挑細選過的獨立旅館，也已經和 Starwood 合作，讓他們自由照自我性格經營之餘，同樣能享有集團增值服務與常客計畫的資源；義大利古城裡的 Sextantio Le Grotte Della Civita 外觀與附近民居融為一體，內部建築也盡量保持原始狀態，但仍有精美的衛浴設施與高檔服務，是兼具歷史人情味與現代管理的特色旅館。

奧地利 Loisium Wine&Spa Resorts 是間隱身在九百多年歷史酒莊的旅館，同時是 Spa 樂園與葡萄酒博物館。在歐洲酒店結合 wine tour 的地方不足為奇，但莊園主人特

01

02

01 奧地利Loisium Wine&Spa Resorts 位在葡萄園間，建築外牆鋪著金屬製網面，與天光相互呼應。
02 紐約Morgans Hotel 在資源有限的情況下建造，創意與品味卻發揮得淋漓盡致。

地邀請美國著名建築師史蒂芬·霍爾（Steven Holl）主理設計，將僅是三層樓房打造成落在葡萄園間的新藝術創作；一樓以玻璃打造，夜晚透著燈光，就如輕飄飄浮在田園之上，和周遭瞬息萬變的天光相應。建築外牆則鋪著金屬製網面，有如葡萄藤般包圍延伸著，就算在寒冷的十二月造訪，那雕塑般的建築仍舊充滿生命，如陳年紅酒般充滿濃厚詩意。在這裡，處處都是感官不禁微醺的動人體驗。

二〇一六年Hyatt也加入戰況，成立The Unbound Collection by Hyatt，精選出能夠提供豐富故事性、獨特性，且服務與環境皆是上乘的旅店（二〇一六年九月前僅四家），以設計旅店來說，標準更是嚴格。

在商業流轉間，如今個人化與標準化旅店其實已界線模糊，真正得利的，還是渴望嚐鮮又精打細算的消費者。●

Info

★ **Morgans Hotel** 美國／紐約
www.morganshotelgroup.com/originals/originals-
morgans·new·york

★ **Design Hotels**
www.designhotels.com

★ **Loisium Wine&Spa Resorts** 奧地利
www.loisium.com

★ **The Unbound Collection by Hyatt**
unboundcollection.hyatt.com

大師設計，也是好賣點

大師作品對我來說就像魔咒一般，已經不只是當個旅店住客那麼簡單，而像是回到學生時代，多了一份做功課的朝聖心情，以往在教科書或雜誌裡閱讀時嚮往的場景，到現場又會有不同的立體震撼。

標榜星級設計的旅館不少，尤其是財力雄厚的集團式旅店，現今喜愛搞出集合不同名家、跨國共同合作的混血成品，例如大樓是英國名建築師新創，傢俱用的是義大利經典品牌，而室內裝潢又是日本大匠的主意，雖然不乏出色成果，但最後不倫不類、令人眼花撩亂的也不少。

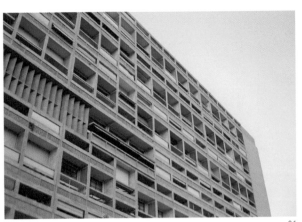

01

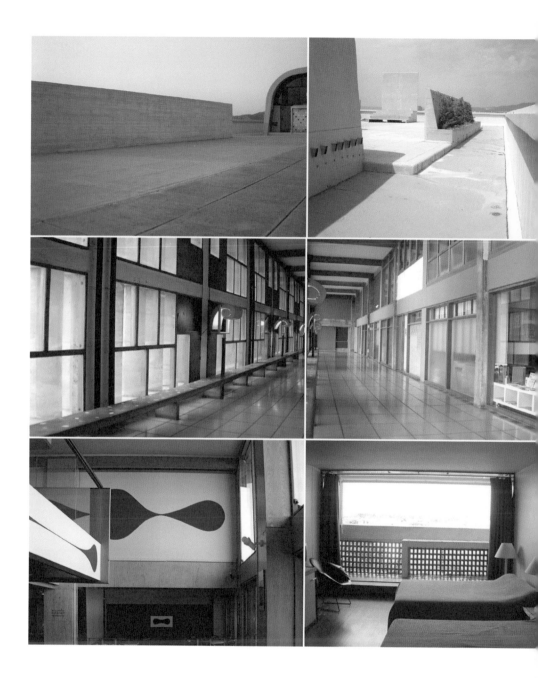

01 柯比意設計的Hotel Le Corbusier像艘巨型郵輪，每個房間都擁有無敵海景。

我想談的，是從裡到外，從建築裝潢到室內傢俱，都是由同一個大師專門打理、影響力足以傳世的旅店，那也是每個設計師畢生的夢想。

一九六〇年營運的丹麥哥本哈根Radisson Blu Royal Hotel，被視為世界第一家設計旅店，操刀手就是丹麥現代主義的國寶阿納·雅各布森（Arne Jacobsen），算是他晚期的案子。即使你不認識這個名字，若見到Egg Chair（蛋椅）、The Swan Chair（天鵝椅）或Ant Chair（螞蟻椅）這幾個傢俱造型，很可能就會發出「啊！原來是他設計的！」這樣的驚嘆。

雅各布森的設計在當時備受批判、視為荒謬，可以想見SAS Royal Hotel開幕時有多少負面評論，甚至有雜誌認為它可以獲得世界上最醜建築的「殊榮」。但無論如何，雅各布森還是說服了旅店經營者擺進他設計的所有東西，後來也證明了SAS Royal Hotel裡從桌椅到燈飾，那以簡潔線條表達複雜曲線的機能主義概念，無一不成為到今日都熱門極了的經典，一再被製作，旅店建築本身也成了哥本哈根的地標。

只可惜那經典的源頭已經過幾次改裝，最後一次是德國設計師主導，外觀沒什麼變動，內裡卻幾乎跟從前完全不同，只剩六〇六號房還保留六〇年代的原汁原味。

我當然選擇那間入住，即使那要花上我四千多元港幣，也是值得。

現場比想像中還要簡單，四方單薄的茶几繞著青藍色的沙發與蛋椅，床鋪被單

已被洗滌多次、有些歲月的靛藍，窗戶不似旅店，更如辦公室的格局，襯起工業化壁燈卻也合適，牆面則低調的掛有幾幅關於Radisson Blu Royal Hotel的歷史照片。若要說六〇六號房是博物紀念房，也沒有刻意塞進雅各布森的大量作品，只是單純保持原狀，但這樣反而更讓人深入大師理想，像在他家客廳與之面對面聊著天，問他生前如何讓業主排眾議、心服口服的獨家秘訣。當然，我也沒得到解答，否則現在也不會經常跟客戶鬥氣。

不只整間旅店，有建築師甚至獲得了設計整座「城市」的機會。

如今功能主義迷誰不奉勒·柯比意（Le Corbusier）為圭臬，讓他全權設計起一整間旅店，幾乎是理所當然的事。不過，與其說柯比意完成了Hotel Le Corbusier，不如說他在五〇年代的法國馬賽建築起一個空中社區、理想都市，旅館只是其中一部分的設施，商店、超級市場、食品店、托兒所、社區中心、健身室都在建築中層的空中走廊地帶，一應俱全，頂樓就如幾何拼貼出的甲板一樣供公眾任意活動。我住的是旅店，卻時刻抱著觀光城鎮的心情，那趟旅程也不用去馬賽其他地方了。

現今的垂直城市摩天大樓，甚至香港六〇年代的集合公屋、太古商場，都是抄他的點子。

我倒覺得那更像艘巨型郵輪，柯比意也曾如此說過。Hotel Le Corbusier的每個房

間都擁有無敵海景，房間廚房、陽台、衣櫃都有扶手，步入浴室也需經過高高的門檻，不知是不是這位極端理性的大師也天馬行空起來，認為旅店總有一天也能化為大船漂流大海。

不過，雖然是經典，Hotel Le Corbusier 卻是房價大眾的二星旅館，原來想親近大師不一定要花大錢。

說到微型城市，不得不提義大利多才多藝的建築大師亞德‧羅西（Aldo Rossi）在日本福岡的 Hotel il Palazzo，那場面如獨立於世的小城般，有街道縱橫也有舞台廣場，也有源自義大利鄉鎮與日本福岡共同的小街小巷生活情調，各自獨立、風格統一的小建築與大建築交錯共居。雖然是結合不同著名設計師理念而成，其中街道兩旁六家餐廳，又是由六位不同設計師主導，在羅西的意志下變得和諧、互不衝突。

以上說的大師皆已過世，現存的大師當然得提澳洲建築師凱瑞‧希爾（Kerry Hill）。華人對他絕不陌生，台灣日月潭的涵碧樓便是他的手筆。據說他曾一再推拒中國青島第二家涵碧樓的案子，但在老闆三顧茅廬，並開出「尊重原創、不能改圖、設計費不能殺價、不能催促進度」的條件下才應允，這樣的高度和氣魄羨煞人也。

希爾對於材質運用的功力深厚過人，強調建築需與自然共生，這點在兩家涵碧樓都可以見到精髓。青島涵碧樓大量使用了價昂的德國製銅質網片為立面材料，不是

02

01

為顯奢華，而是其可以隨海風吹襲與時間歷練，逐漸蔓延出青藍銅綠，如此旅店成了不斷演化的有機物，持續更新，只經風吹日曬便歷練出越陳越香的藝術質感。

若嫌只在一個旅店遇見一個大師經濟效應不足，那麼就去西班牙馬德里的Silken Puerta America吧！那裡邀集了當代二十位重要建築師，包括尚・努維勒（Jean Nouvel）、札哈・哈蒂（Zaha Hadid）、諾曼・佛斯特（Norman Foster）、馬克・紐森（Marc Newson）、朗・亞瑞德（Ron Arad）、磯崎新等，在同一條件下（每個房間都一樣尺寸），各自自由發揮，主理一個客房樓層。我曾在那一次入住五天時間，每一天選不同的樓層居住，其間次次搭電梯都像個惡作劇的頑童般，每一個樓層的燈都按上，探頭出去望望走廊，過過乾癮也好。當然，check out後也孜孜盤算著，下次要再住哪幾個沒住過的樓層。

像這樣的一站式與大師深度交流，都需要花時間細細品味這些旅店，當個旅遊住客之餘，也別忘帶上研究精神。●

Info

★ **Radisson Blu Royal Hotel**　丹麥／哥本哈根
www.radissonblu.com

★ **Hotel Le Corbusier**　法國／馬賽
www.gerardin-corbusier.com

★ **Hotel il Palazzo**　日本／福岡
www.ilpalazzo.jp

★ **涵碧樓**　中國／青島
qd.thelalu.com

★ **Silken Puerta America**　西班牙／馬德里
www.hoteles-silken.com/en/hotels/puerta-america-
madrid

01 馬德里Silken Puerta America旅店中由札哈‧哈蒂設計的客房。

精品旅店不是自己說了算

老實說，對我這種天生反骨來說，「Boutique Hotel」這個突然之間火紅得不得了的詞，我並不是很喜歡。精品，意味著精緻品味，彷彿只要加上這兩個字，麻雀也會立刻成鳳凰，變得珍貴起來。

去一趟巴黎，整條街道滿滿都是寫有Boutique的招牌，一走進去，小是小，卻看不出巧在哪裡的旅店所在多有；而有些門面裝扮得很厲害，看似風格獨具，真正入住卻不怎麼樣，非常普通。在亞洲一些城市，還會發現二十四小時的色情鐘點旅館，大剌剌將「精品酒店」掛在門上，周圍畫了俗艷的玫瑰妝點⋯⋯。

一九八〇年代，倫敦的The Blakes Hotel、美國舊金山的The Bedford以及紐約的The Morgans Hotel，開啟了Boutique Hotel這個形式潮流，跟傳統旅店比起來，它們個性鮮明且靈活巧妙，當時真是令人眼界大開，甚為驚喜。

如今，Boutique成了氾濫過度的標籤，只要是一百個房間以下的規模、加入一點個性的旅館，都能宣傳自己是精品。因為B貨太多，一些真正撐得起Boutique兩個字的旅店，其實已不喜歡被稱為精品旅館或是設計旅店，怕被誤認為中看不中用，被冤枉是徒有其表。

若要為此平反，我想還得加上嚴格的內涵標準。能真正將有限資源以高超品味發揮出最大價值，並細心考慮到住客個人需求的，才能稱得上是Boutique。

位於瑞士滑雪勝地策馬特的The Omnia Zermatt，一直是我心目中最喜愛的旅店之一，是我想放鬆身心時的秘密基地。它只有三十個房間，但不表示規模就不如國際五星旅館，頂級游泳池、溫泉Spa、圖書區（真的有豐富藏書）、健身設施和各種戶外活動一應俱全。在我出發前，旅館經理事先親自寫了封e-mail，詢問有沒有什麼特殊需求，第二次我入住時，他更像熟悉的老友般，保留了上次我吃早餐時最喜歡的餐桌位置，四天內都讓我一人獨享窗邊的圓桌環繞式沙發，吃飯、寫作或享受陽光，我想在那裡待多久就待多久。

真正的精品旅店，能夠用高明的設計和誠心的態度，把小空間營造得溫馨自在。我曾住過斯德哥爾摩的Ett Hem，它是一幢外觀典雅的百年紅磚屋，只有十二個房間的規模，但卻讓我整整四天都不想離開那個地方。屋主善用對比色調和出溫暖的

調性，將瑞典各地不同的傢俱和裝飾，無論古典或現代，皆揮灑自如的混搭在一起，又不讓人覺得刻意，品味非常高超。

雖然有其他陌生住客，但我在Ett Hem從不覺得拘束。書架上的書、冰箱裡的食物可以隨意取用，就算僅僅是坐在那些舒適極了的沙發上閱讀一下午，到庭院玻璃屋躺椅上打個盹，聽房客即興彈琴，或使用桑拿，每一刻都覺得放鬆，時光在此似乎停頓了，不知不覺間卻又迅速流洩。下午出趟門，廚師還會探頭出來，叮念著何時回來吃晚飯，如老媽對孩子般的關心，讓我瞬間忘了自己是個遊子，還以為是這豪宅家庭裡的一份子，是他們的世交老友。

直到臨行check out要拿出信用卡付款，我才驚醒原來自己的身分仍是顧客，回到現實街道時恍若隔世。

米蘭的Hotel 3 Rooms只有三個房間，雖然身處頹廢古老的舊城區，但絕不是隨便的青年旅舍。當那邊的住客簡直受寵極了，才剛check in，服務生隨即奉上暖得剛剛好的毛巾，對千里迢迢到訪的旅人來說，那溫度和香氣比剛出爐的麵包還要誘人，頓時疲憊全消。供應的早餐，是Food designer精心調配設計的slow breakfast，得花時間慢條斯理品嚐才行。

Hotel 3 Rooms其實是時尚界鼎鼎大名的10 Corso Como（科莫大街十號）的一部

01

03

02

01 義大利Maison la Minervetta使用紅色、藍色與白色等原色，加上北非與地中海藝術品點綴，交織出繽紛的環境。

02 在瑞典Ett Hem的每一刻都覺得放鬆，時光在此似乎停頓了。

03 位於瑞士滑雪勝地策馬特的The Omnia Zermatt，是我想放鬆身心時的秘密基地。

04 米蘭Hotel 3 Rooms集潮流概念店、藝術繪畫、美食與旅館於一身。

分，原來是間有著古羅馬風格的廢棄汽車修理廠，由義大利的前《Vogue》總編輯買下後，與美國藝術家克莉絲・羅斯（Kris Ruth）將之打造為潮流概念店、藝術繪畫、美食與旅館合一的環境，吸引許多時尚愛好者來此朝聖。成為住客的好處，就是能在夜深人靜時，一個人占有、獨享整個地方，任意逛品評。

義大利索倫托（Sorrento）這個海濱城鎮是熱門旅遊勝地，但我始終鍾情Maison la Minervetta這個小型獨立旅店。它的經營者是一對父子，兒子正好是室內設計師，擁有獨到的眼光和品味，只是簡單的使用藍色、紅色與白色等原色，加上他收藏的北非與地中海藝術品點綴，就交織出繽紛、溫馨而高檔的環境。通常我並不喜歡這類顏色混搭，卻意外的非常喜愛這裡呈現出的效果，若沒有相當功力，很容易就變俗氣了。

我最喜愛這家旅店角落的套房，雙邊都是湛藍的海景，如入住漂泊於海洋的船屋之中，期待在熟睡後時做一個航向金銀島的美夢。餐廳則溫馨自在得令人流連忘返，充滿童趣的玩偶和動物雕塑占據各個角落，旅店自家烘培的糕點可以任意切成喜愛的大小，而開放式櫥櫃裡的杯盤放得輕鬆隨意。熱情的廚娘穿梭其間，用高亢聲調問你是否吃飽、今天又過得如何，如南歐陽光般讓人招架不住又直暖心頭。

精心設計，品味人心，能令住客感受到經營者之愛的地方，才有資格稱為精品旅店！

Info

★ **The Omnia Zermatt** 瑞士／策馬特
www.the-omnia.com/en/hotel

★ **Ett Hem** 瑞典／斯德哥爾摩
www.etthem.se

★ **Hotel 3 Rooms** 義大利／米蘭
www.10corsocomo.com/location-milano/hotel-3-rooms

★ **Maison la Minervetta** 義大利／索倫托
www.laminervetta.com

用完美窗景留下最佳印象

窗景之於旅店，就如同呼吸。沒有窗戶的房間，就算面積再寬闊、空調再強勁、裝潢再華麗，都讓人感受到壓迫。而再小的房間只要有一扇好窗，質感和空間感都能俱增。窗戶也是為住客獨攬室外風景的框架，有時任何繪畫都比不上那框框裡的活色生香。

我很在乎旅館房間的窗戶是否真能開啟，因為那決定我能不能讓新鮮的空氣流入室內，戶外真實的氣息也是居住體驗的一部分，尤其是空調又很糟糕的情況下。香港雖然高樓林立，以前許多五星級集團酒店的窗戶是可以打開的，現在不知是不是跑到旅店自殺的人太多，又或者霧霾日益嚴重，多數酒店已完全封死它們的窗口。

不只香港，世界上能大膽開放窗戶的旅館其實越來越稀少，有些旅店網站還刻意標榜了窗戶是可以打開的，宣示對於身處環境的自信。在一些特別有環保意識的城

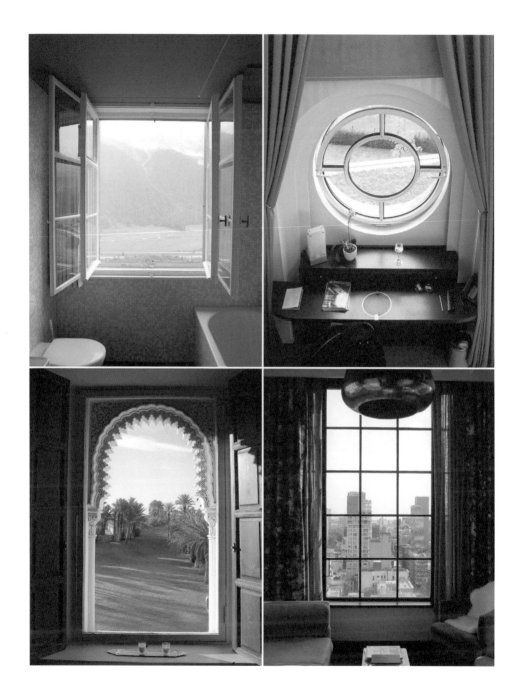

市，也有更多機會找到能自由開窗的旅館，像是北歐或新加坡，形塑人們對於一個城市的綠色印象。

但若是窗外風景實在了得，或窗戶本身就是件藝術品，能不能打開就不是重點了。由古水塔改建成的 Hotel im Wasserturm 裡，我最愛的房間（也是設計師安德莉‧普特曼本人的最愛）是 Deplex Suite，其最吸引人的地方就是保留原貌的圓形窗戶，與水塔圓形的外觀相襯，造型又如教堂意象般帶有莊嚴的感覺。從這扇圓窗延伸而內，靠窗書桌上一個有圓形的機關，上面以質感高雅的皮面覆蓋，打開後立面是一面圓鏡，裡面則是個圓形的置物箱，而桌前那寶藍色的椅子，椅背也是半圓弧狀……。設計環環相扣，除了讓人讚嘆普特曼的細心，也讓窗內風光比窗外還要精彩。

擁有迷人窗外風光的旅店相當多，但許多人卻忽略了，窗簾也扮演著窗戶景觀的重要角色。德國漢堡的 25 Hours Hotel 以七〇年代懷舊美學裝飾空間，是 cheap but smart 的典範之一，善用廉價物料將之變幻得具絕佳格調，房間裡的窗簾以一條條垂掛的細鏈條組成，風起時會飄揚出海浪般的狀態，以簡約的線條創造繁複效果，也充滿懷舊氣氛。縱然窗外面對的是無聊的停車場，透過這樣的窗簾望出去，卻也切割出繽紛如萬花筒的有趣景觀。

我最不能忍受旅店將原本美麗的窗戶和窗景，搭上不合時宜的窗簾遮擋，這時

我會直接請旅店員工將窗簾換掉或乾脆拿掉，寧可任光線大量暴露，也不忍心看到風光被破壞。反正，窗簾正是房間裡容易拆卸的裝潢之一，不是可有可無，但也不是非要不可。

米蘭的Town House 12在設計上走的是laid-back（悠閒）路線，簡單低調但也重視細節品質，只不過房間內那三幅美好的直立大窗，雖已有半透明簾幕遮隔，又畫蛇添足加上藍色布窗簾，我嫌它和室內整體感覺不搭，便請服務生拿走，頓時光線變得輕薄起來，氣氛便好多了。

香港的The Four Seasons Hotel是我在香港想逃家時的另一去處。一次我入住其Grand Harbour View Suite，外頭就是中環碼頭，擁有如巨幅國畫般一百八十度窗景，可以飽覽整個九龍以及望到多半港島，二十四小時播放著香港千變萬化的迷人風貌。

只是厚重如氈的簾幕就算收理到最底，仍舊裁截到不少視野。我知道拆去那窗簾得花去不少力氣，仍大膽做出要求，一個看起來十分年輕的服務生毫不猶豫的答應，也快速的完成這個麻煩任務，甚至在第二天，每個遇上我的員工都微笑著交代：「您房間的窗簾已經搞定了！」可見他們還開了會、做了公告的慎重其事。那次入住我盡情享受完美窗景，也對這個旅店有了美好印象。

最讓我沉迷的，是營造出如飄浮在城市空中似的窗景。當我瀏覽The Ludlow

Hotel那個只呈現黑白影像的網站時，這個被稱作「Skybox」的loft（工業風）房型立刻引發我無限好奇，像是期待著魔術箱裡跳出比兔子更精彩的表演。走入房間，轉個彎，果然沒讓人失望，studio般的空間一半是床鋪，一半就是獨立小客廳，被三扇幾乎落地的大窗戶所包圍。旅館網站描述這房間可坐擁一百八十度的曼哈頓景觀，那是個不實廣告，真正的現場其實是兩百七十度才對！

只是，那些夢幻大窗上的窗簾笨重又顏色晦暗，我一進房間便想將之拆去，但從清潔大嬸到前台經理都問過了，答案都是堅定的「Impossible!」。為此我還研究半天，想偷偷自己動手，卻不得其門而入，原來窗簾幾乎和窗戶是一體成型，非常可惜。

想在一間旅店內享用到最棒的窗景，最好的辦法就是訂到Corner Room，許多時候可以得到兩大面窗牆，擁有倍增的景觀，比任何裝潢掛飾都還要賞心悅目。二〇〇五年，我在紐約的Hotel on Rivington還在soft opening（試營運）時入住，第一和第二個晚上都沒住到Corner Room，第三天心一橫，多付約一百多美金，才轉到十二樓套房角落房，那景觀也沒讓我失望。白天，橫跨帝國大廈與布魯克林、如立體明信片的場景就在眼前；黃昏時，天際橘紅混著粉紫的色彩劃過紐約的新與舊，動人心弦；而到夜晚，天空雖一片暗灰，城市卻如倒轉繁星，收人魂魄的氣韻令人只想目不轉睛，

01

02

01 香港The Four Seasons Hotel 的房間，窗外24小時播放著千變萬化的迷人風貌。
02 在紐約Hotel on Rivington 的角落房，白天可看到橫跨帝國大廈與布魯克林、如立體明信片的場景。

那些知名大樓的線條比白日更耐人尋味。專屬於紐約的面貌，從那兩片落地玻璃就可盡覽無遺。

在柏林的Hotel Ellington裡Tower Suites那占據三面牆面的水平長條窗（Ribbon Windows），我眺望著鄰里百況，像極了驕傲卻生活神秘的封地領主，幾乎不想從幻想中醒來。

最怕的就是遇到偽裝成窗戶的窗。有一次我意外入住莫斯科的Artel Hotel，外觀是極富古典莫斯科特色的鵝黃建築，然而走進旅店後，那反差就有點詭譎驚悚；從走廊到樓梯間，牆面上盡是顏色強烈的塗鴉和畫作，襯著陰綠慘藍的探燈，混搭著單看其實十分美麗的彩色浮華玻璃吊燈，加上樓梯垂掛的鐵鍊，有種說不出的毛骨悚然。

走入房間才發現沒有空調，僅有天花板的工業吊扇勉強提供空氣流通。我想開窗，卻發現原來那透著昏黃燈光的窗戶是假的。那一夜，我自己花錢，把自己關進一個假裝是旅館的牢房。●

Info

★ **Hotel im Wasserturm**　德國／科隆
www.hotel-im-wasserturm.de

★ **25 Hours Hotel**　德國／漢堡
www.25hours-hotel.com

★ **Town House12**　義大利／米蘭
www.townhousehotels.com

★ **The Four Seasons Hotel**　中國／香港
www.fourseasons.com

★ **Hotel on Rivington**　美國／紐約
www.hotelonrivington.com/Rooms-Suites

★ **Hotel Ellington**　德國／柏林
www.ellington-hotel.com

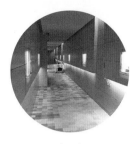

用心設計客房走廊，巧妙轉換住客心情

對外發表的旅館圖片中，很少見到客房走廊的蹤影，因為它們多數無聊、晦暗，有時與整體設計完全不搭、沒有關聯，反正就像公路隧道般，讓人只想快快通過到達光明彼端，找到房間，似乎沒什麼好表現的。然而那條介於旅館公領域與私領域間的空間，卻扮演著轉換住客心情的角色，我對於房間的興奮心情會在這裡逐漸加速，直到打開房門那一刻到達高峰。

要找到一個令人印象深刻的客房走廊設計，其實非常難得，若連此處都花了心思，那旅店真的就是顧慮周到了。

上海的 The Puli Hotel&Spa 客房走廊的燈光是由牆面底部發散的，不但沒有一般天花板投射燈發出眩光的缺點，也讓環境顯得柔和溫暖，牆壁是寧靜放鬆的藤蔓景象，更驚喜的是，到了夜晚，電梯出口的廳堂處會出現竹影搖曳的投影，如入禪境。

就算有方向指引，要在晦暗廊道間找到自己的房號時常不太容易，這裡貼心的將門牌立於行走時面對面的角度，並透出光線，讓人一眼就可明辨。

和德國科隆大教堂正面相對的 Excelsior Hotel Ernst，擁有近一百五十年的歷史，曾歷經兩次戰火而屹立不搖，經過漫長的修復整容並加入新元素後，既保有經典風味又舒適講究。這個旅店細緻到連洗手間的垃圾桶都與眾不同，是我見過最漂亮的。而它的客房走廊是一見難忘的貴族藍，投射的光影既優雅又活潑，和一般老酒店常見的黑暗殘舊大相逕庭。

Ku'Damm 101 雖然不是大師設計，卻吸取了柯比意的設計精華，在顏色運用上也相當有理念。旅館一樓樓層走廊是用迷幻的粉紅燈光，引領人遊走於虛幻與現實之間，然而它並沒有忘記看不見顏色的人，牆壁設有為視障人士指引方向的立體動線，非常體貼暖心。我雖看得清楚，經過時還是忍不住觸摸著前進。

中空透天式建築的走廊不用什麼妝點，本身就有許多風景可看，中庭人群活動、餐廳杯盤碰觸的聲音也可以增添生趣。美國建築師約翰・波特曼（John Portman）是這類格局的先驅，特別是他為Sheraton（喜來登）設計的旅館，例如在卡達首都杜哈六○年代時開幕的酒店，以及位於美國德州達拉斯（Dallas）、加拿大蒙特利爾（Montreal）等地的Sheraton Hotel，都有如此的空間風貌。

吉隆坡的Hotel Maya也是一幢井字形、中庭直通天光的大樓，有旅館也有辦公室進駐，站在任何一層房間走廊上，都可以看盡整幢建築的核心，在空間與光線的穿透下，有別於一般傳統旅館走廊的侷促。

紐約的Morgans Hotel是我最喜歡的設計師安德莉‧普特曼的作品，是精品設計旅店的先驅。普特曼最善於利用廉價的物料，營造出令人難忘的效果，例如她在這裡就用了美國普遍常見的黑白磁磚，出現在從電梯一直延伸到走廊的線條上，最後也出沒於房間浴室中，讓不同的空間有互相呼應的效果。只是搭配光線，沒有多餘裝飾的客房走廊就散發著神秘色彩，令我想多佇足一會兒，感受設計師不放過任何細節的深度。

許多旅店會在客房走廊放上畫作或照片突破沉悶，但大部分是廉價或可有可無的複製品，並不起眼。比起平面裝飾，我個人則偏好立體藝術品，一來它們通常可以在短時間內抓住人們目光，二來可以充當部分屏風功能，增加私密性。

Vigilius Mountain Resort是義大利自然建築師馬泰奧‧圖恩（Matteo Thun）的第二個旅館作品，算是新手的他在處理上已經十分出色。他善於就地取材，利用阿爾卑斯山脈土產的廢棄樹木、松木和夯土等天然材質，讓旅店從裡到外的質感與色調與四周景致自然融合。室內大膽點綴以深紅色的窗簾或椅套，增添對比性與高檔質感，一

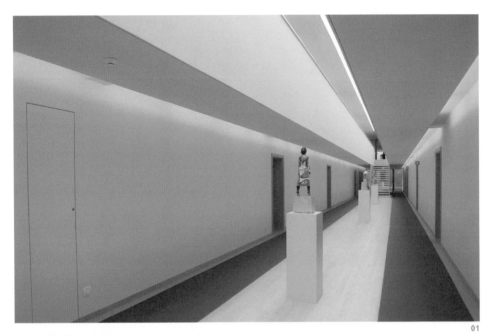

01

02

01 義大利Vigilius Mountain Resort的素淨長廊間擺設了彩色小型人偶雕塑，有畫龍點睛的效果。

02 柏林Ku'Damm 101的走廊用的是迷幻的粉紅燈光，牆壁還設有為視障人士指引方向的立體動線。

片素淨的長廊間擺設了彩色小型人偶雕塑，姿態百趣，更有畫龍點睛、打破陳規的效果。

首爾的Park Hyatt走廊上擺了各式各樣的古董藝品，不僅供人欣賞，喜歡的話甚至可以買下來。我入住時忍不住走遍每一層客房走廊，像是盡情參觀博物館，想像自己是蘇富比買家。

雖然客房走廊容易被忽略，過度重視卻極可能造成一場視覺災難。新加坡某間五星級酒店，外觀是棟百年建築，前身為郵政總局大樓，古典而富麗堂皇的模樣正適合法式風情，夜間燈光打亮時，旅館建築就像走上時尚伸展台上的超模般絢麗迷人。

但走入客房長廊時，我卻起了雞皮疙瘩，一路上佈置著粉紅色蕾絲布幔和粉紫色地毯，雖然曾有設計師將這兩種顏色發揮得氣質典雅，但這裡顯然並非如此，反像是十七歲故作浪漫的少女，穿戴滿身蕾絲，不分場合發出尖銳的咯咯笑聲般不討喜。

就算是我非常喜愛的旅館，在客房走廊設計上都可能發生災難。柏林的25 Hours Bikini在各方面都有趣極了，就是客房通道實在太暗，用上各種對比色的霓虹燈門牌又過度招搖，令人眼花撩亂。

Info

★ **The Puli Hotel&Spa** 　中國／上海
www.thepuli.com

★ **Excelsior Hotel Ernst** 　德國／科隆
www.excelsiorhotelernst.com

★ **Ku'Damm 101** 　德國／柏林
www.kudamm101.com

★ **Hotel Maya** 　馬來西亞／吉隆坡
www.hotelmaya.com.my

★ **Morgans Hotel** 　美國／紐約
www.morganshotelgroup.com/originals/originals-
morgans-new-york

★ **Vigilius Mountain Resort** 　義大利／拉納（Lana）
www.vigilius.it

★ **Park Hyatt Seoul** 　韓國／首爾
seoul.park.hyatt.com

好設計，讓旅館有本事變老

做室內設計工作這麼多年來有個經驗，多數人對自己每天面對的家，有著「五年之癢」這個魔咒，面對日復一日的面貌開始生厭，不少地方也有髒污或剝落，於是至少換換窗簾、重新油漆一番，小小的改變都能再造新鮮感。而後是十年之離，還不搬走的話，一場大裝修經常是免不了的。

尤其在香港，買不起新房，那就花少一點錢換掉舊裝，無奈的人生或許換不了，那就變換眼前的居住空間，至少還有一點希望。

旅館也有這樣的潛規則，但因為人來人往或商業考量，走極端的也不少。有些旅店開幕個一、兩年就得花工夫大作修復，多半是當初偷工減料不堪使用，有些卻半世紀都湯藥不換，甚至把這件事當作自己最大優勢。

德國柏林有許多這樣「固執」的旅店，從最初開始的設計就已經想得非常清

楚，以成為經典為目標，只需做維持原貌的修復。那樣的旅館，永遠都是八〇年代之前的樣子，就算沙發有點破損，門框有了踩踏的刮痕，都不會令人嫌惡，覺得是時光自然造成的痕跡，越老越有味道。像是柏林的Askanischer Hof、Hotel-Pension Funk和Patrick Hellmann Schlosshotel等，入住時會發現或許某處門把壞了、某面壁畫油漆剝落，或某個抽屜打不開，但它們與住客們似乎都不以為意，反倒散發著歲月才能刻畫的獨一無二的魅力。

大師凱瑞·希爾有許多作品就是蓋來放老的，台灣的涵碧樓（The Lalu）使用大量緬甸柚木，隨著人們的觸摸使用和風吹日曬，會緩緩蛻變出有機生命感的樣貌，隨年紀添增，風韻反而更迷人，越活能量越強。

雖然上了年紀，一九五六年開業的上海和平飯店風華依舊，就算經歷易主經營修復重整，也力保不改其味。除了因為最初的設計用料十分的好，它在上海人心目中更是無可取代的老朋友，生命中有許多重大記憶都在此發生，改得過頭就不對味了。

當然不是所有旅店都有本事變老，若房間聞起來有點霉味，傢俱也開始殘舊，住起來就是不怎麼舒服，那的確該好好修整，才能延長生命效期。然而或許預算有限，又或許經營者真的只把旅館當作是人們一夜的臨時居所，不少光怪陸離的現象就

01 涵碧樓使用大量緬甸柚木，隨著人們的觸摸使用和風吹日曬，隨年紀添增，風韻反而更迷人。

02 1956年開業的上海和平飯店，雖經歷易主重整，仍不改其韻味。

產生了。

巴黎的小型旅館經常在做 soft renovation（軟性裝修），但總是把精力花在大廳或公共空間，一入門覺得耳目一新，住了才知是想掩人耳目，房間一點都沒有裝修，老氣沉沉、持續腐化。那外強內弱的落差，常令我氣結到立刻退房，重新尋覓別家旅館。

更有許多旅店的確連房間內部都翻新了，但打開浴室一看，還是殘舊過氣的原狀，根本搭配不上。畢竟改裝浴室的花費最是昂貴，反正住客最後才會看到，似乎沒那麼重要。但對我來說，那旅館是要大打折扣了，就像穿了名牌上衣，下身卻只有一條街市買的花內褲，挺尷尬的。那樣不上不下、吊著半條命還持續喘息的地方，大概就先列入我的黑名單中，等旅館內外都打理好再考慮解禁。

最讓人遺憾的，就是原本非常好的旅館，重新裝修後卻變得糟糕，整形失敗，如冤死般非常可惜。荷蘭有家著名的老旅館，原來房價與環境都令我非常喜愛，雖舊也舊得風情萬種，因為換了東家而重新改扮為房價高昂的「奢華酒店」，內部有了新像俱新壁紙新氣象，舊瓶裝新酒，然而卻已不對味了。

旅店是長壽是短命，除了一開始打好的基礎，後天如何維護的用心和眼光也是關鍵。或許我該設計一個實驗旅館，能夠分成好幾個層次規劃，有的樓層能百年彌

堅，有些樓層能隨時做小改動保持新鮮，有些部分可以每幾年整個輕易拆掉重建，生命可長可短隨人掌控，皆大歡喜。●

Info

★ **Askanischer Hof**　德國／柏林
askanischer·hof.hotel·in·berlin.org

★ **Hotel-Pension Funk**　德國／柏林
www.hotel·pensionfunk.de

★ **Patrick Hellmann Schlosshotel**　德國／柏林
www.schlosshotelberlin.com

★ **涵碧樓**　台灣／南投
www.thelalu.com.tw

★ **和平飯店**　中國／上海
www.fairmont.cn/peace·hotel·shanghai

club floor 越大方，旅客越有尊榮感

住進規模比較大的酒店，要是特別想要避開人群，或者累積到足夠會員積分，我會嘗試club floor（俱樂部樓層）的房間。那裡就像旅店之中的旅店，也像機場中的商務貴賓室，理論上能得到比較VIP的環境與服務，彈性也比較多。

普遍而言，club floor房間會有幾個不同一般套房的「特權」，包括免費早餐、傍晚兩小時雞尾酒時光、無限供應的咖啡與茶、兩件衣物洗燙服務、兩個小時的會議室使用時間。其實要加的費用並不算太多，卻可以多些隱私。

好的club floor應該是要大方的，我在上海The Puli Hotel&Spa入住時，印象最深的就是當多數旅館只提供兩件衣物免費燙洗服務為上限，它則提供了十件，更會包裝得像是精品店禮品般送回，我一天不過兩、三件衣衫需要更換似乎吃虧了，或許有人會因此想多帶個行李，從家中搬來所有冬天大外套貪個便宜也不為過（現今已改為五

01 上海The Puli Hotel&Spa雖然沒有實體的club，但整間旅館都是你的club。

件，但仍比其他旅館多）。除了軟性飲料，旅店房間裡也一定擺了新鮮開瓶的高檔紅白酒各半樽，那畫面真是讓我心情大好。

The Puli Hotel&Spa的club floor概念也相當創新，基本上沒有界線分明的實體club，但整間旅館都是你的club；住客可以不另加費用、不限時間，到大廳酒吧喝酒、到餐廳用餐，雖然是使用與大眾不同的酒單菜單，但選擇已非常齊全。此外，只要提出機票做證明，check in與check out也可以隨個人需求作調整。

首爾的Shilla Hotel and Resort酒店餐飲更是讓人滿意，雞尾酒時間比一般多了兩個小時，足足從晚上六點開始一直到十點鐘，食物份量與水準都跟一個高級餐廳差不多，根本不需再外食。

並不是放了酒就能叫我滿意，有一次入住美國芝加哥某個五星級酒店，club floor房間裡也提供紅白酒，卻是超市裡最便宜的品牌，味道和裝盛的狀態也像喝剩的隔夜酒，不放也罷。

在club floor裡，服務生或經理與住客面對面的機會也比較頻繁，這時工作人員的態度就有非常大的影響力，試想他（她）一天會遇上同一個客人許多次，每一次都得想辦法搭話，便需要非常專業的訓練和優秀的個人特質。我在新加坡的Park Royal on Pickering住宿時，club floor的服務生總是與客人有許多互動，充滿幽默感和親和力，

會關注我的飲食偏好、愛喝哪種酒類，並鼓勵我多吃一些、多喝幾杯，就算是昂貴的香檳也絕不眨眼，就怕旅客不夠盡興。

首爾東大門附近的JW Marriott，友善的服務態度也令人印象深刻，club floor 的服務人員可以和客人交談長達三十分鐘以上而不缺話題，就像是了解至深的朋友。

Info

★ **The Puli Hotel&Spa**　中國／上海
www.thepuli.com

★ **Shilla Hotel and Resort**　韓國／首爾
www.shillahotels.com

★ **Parkroyal on Pickering**　新加坡
www.parkroyalhotels.com

★ **JW Marriott**　韓國／首爾
www.marriott.com/hotels/travel/seldp-jw-marriott-dongdaemun-square-seoul

01

02

01 新加坡Parkroyal on Pickering的club位於頂樓，可在恬靜的氣氛中飽覽花園城市景觀。
02 首爾的JW Marriott，club floor服務人員友善的態度令人印象深刻。

厲害的club floor服務者在核實客人身分時，是不需要問人房號的，由於房間數較少，他們會盡力在check in時記住每個人的面貌，甚至姓名。若要詢問，什麼時候問、如何問都有高低之分，最糟糕的，就是每一次遇見我都問是哪間房號的客人，那經驗令我氣惱許久。

人們總期待在club floor得到真正特殊的尊榮待遇，如果只是多杯咖啡、多點零食，就失去入住其中的意義了。●

有如紅燈區的旅店

有些人住旅店會碰上一些「靈異事件」，這個我倒是沒有經驗，但讓人從骨子裡發毛的「潛規則」倒是遇過不少。

曾在中國三亞開研討會時入住高級旅館，晚上便有員工突然敲門，不是為了送餐或打掃，而是一臉神秘的輕聲問道：需不需要special service？在青島、上海、東南亞與中南美洲也都有類似經驗，甚至是國際五星級酒店，明目張膽內神通外鬼的狀況並不稀奇。有一次凌晨我才剛入旅館大門，就有氣音飄來：「要不要小姐？」詭異的程度好比睡到一半感覺有隻手在床腳拉扯，我頓時背脊僵硬。

更誇張的一次是在上海明日廣場的五星級酒店，我打開自己的房門，就有個笑咪咪的紅唇媽媽桑尾隨著我，一路糾纏著詢問需不需要特別服務。想叫保安，又擔心他早就是《無間道》中的角色，黑白通吃。

最常見的是晚餐時間過後，酒吧裡突然會出現穿著豔麗、如洗過香水澡的年輕女士，一看便知不是住客，遇上男客一人會主動接近攀談。原本氣氛寧靜高檔、播放古典樂的環境，也會突然有五彩disco燈打轉，性感音樂奏起，只差沒有老鴇尖聲高調迎客。

更過分的，除了酒吧空間，也有旅店背脊僵硬。

在所有公共區域都可以碰到疑似特殊工作者到處走動……。人也是旅館設計的一部分，即使是國際大師操刀精心打造，若遇上這樣極不搭襯的情景，我只好在筆記上打個不及格的分數，附註「此處危險，有鬼出沒！」。

Chapter 3

有感服務，
旅館更有溫度

客房服務要避免過與不及

貼心，其實是難以掌握的心理戰術。不足了便嫌忽視，不夠了解對方需求，過頭了，又可能會造成對方負擔，成為看似甜蜜其實苦澀的壓力，好比愛情剛剛萌芽時追求的力道，有如捧著一顆易碎的雞蛋，得小心翼翼，維持又近又遠剛剛好的距離。

客房服務就像在獲取住客芳心，需要深厚的智慧和經驗，才得以一舉追求成功。

有些酒店為了表現用心，會仔細記錄客人喜惡的事物，例如水果的偏好、對什麼樣的食物或物品過敏、習慣打掃的時間，通常這樣的舉動很討喜，讓人感覺受到關注和照料。不過，若是太過制式，不再進一步做了解和調整，就不一定能抓住客人真正所需，甚至適得其反。我曾在入住一家五星級酒店第一天時，只吃完水果盤裡的香蕉，自此服務人員或許以為我是愛蕉之人，從此每一天都擺上許多香蕉。雖然我的確挺愛這種水果，但天天吃不免覺得厭膩。

通常人們喜歡看見房間內有意料之外的服務，但是太過多餘，更可能讓人不知所措。我曾住過青島一家服務至上的旅店，重視到還出版了一本專書，放在房間床頭，就是為了讓住客知道其在服務上有多嘔心瀝血。裡面提到一個故事讓我印象深刻，就是當某個住客生病時，旅店人員不但送他到醫院看病，一路相陪，還特別調製養身的煲湯給他，時時噓寒問暖……，那狀況應該是感人的，我讀起來卻覺得有點詭異，若我是生病的那個客人，恐怕並不想接受那比媽媽還周到、過分黏膩的好意。

而那家青島旅店房間不大的桌面上，也擺滿了各式各樣為住客「著想」的東西，像是地圖、旅遊書、放大鏡等等，滿到再也放不下自己的私人物品。氾濫的貼心，有時比不貼心還要擾人。

客房打掃後，最容易看見服務人員的性格，和對人心的掌握程度。有的旅店清潔得非常徹底，也整理得井然有序，將散落一地的衣物摺好放在行李旁，書桌上凌亂的充電器電線用束帶綁齊，還會將浴室裡我自己帶來的保養用品排得如化妝品置貨架般工整……。清潔者本身非常可能有嚴重潔癖，也被訓練得謹守規矩。

只不過，太整齊也會是問題，不是每個人都能對這樣的完美感到讚賞。對我來說，如此一絲不苟常會演變成過於「囉唆」，像個監控兒子食衣住行的怪獸爸媽，不太尊重住客原有的習性。我其實只想讓擺在書桌面的用品保持原狀，自有亂中有序的

規則，也不想花費精力解開那些難解的束帶，因此過度整理會造成我不小的困擾。

我習慣將保養品的罐子橫放，也會把髮膠、牙膏等不能抹在皮膚上的盥洗用品與護膚品分別擺在洗手台兩邊，但有個清潔人員總是「盡責」的把所有瓶罐立起，也自以為是的把所有產品都放在同一邊。儘管我每一日都照自己的方式置放，暗示不要打亂，但她依然故我。

個人的癖好與性格或許不容易拿捏，尤其彼此又是幾乎陌生的關係，但若是真正細心的清潔人員，就能觀察出住客某些「原則」默契，而給予隱私彈性。要是遇上這樣冰雪聰明、知道「需要清除」與「保持原狀」間該如何平衡的服務人員，我的小費自然會多給許多，甚至希望每次都能指定由對方打理。

浴室盥洗用品的數量，也可以看出旅店待人的ＥＱ。所有產品至少給兩套是基本，但要是觀察到某樣東西用量較快，細心者就會知道要再多給一份，不必等住客費事要求。

遇上一個了解自己的服務人員，有時就像遇上知音般令人歡喜，適度而沉默的貼心，會讓旅人由衷感到溫暖。

我是北京Park Hyatt的常客，如今旅館大多數工作人員都認得我，並且了解我的脾性。不過，我頭幾次入住這家旅店時，就已經有了深刻體驗。我總是隨身帶書閱

01

01 北京Park Hyatt的工作人員在我隨意放置的書中夾了精美書籤,這樣的貼心服務,令我感動許久。

讀，匆促出門，有時就把書隨便展開倒放擱在床頭，等我回到房間，書已被闔上，而之前翻閱到的頁面被夾上精美的書籤……一個小小的無聲舉措，卻令我感動許久。

我也相信那樣精明的客房服務者，也會看情況做事，若是涉及隱私的書籍（如日記，或某類不希望別人知曉和窺視的內容），便知道要視而不見忽略而過。

一句無聲的我懂你，就是客房服務最高的誠意。●

Info

★ Park Hyatt　中國／北京
beijing.park.hyatt.com

充滿驚喜的服務

有些服務是在預期之外的，或許是一拆開。

個想都想不到的貼心之舉，或者是個摸不著頭緒的神秘行動，又也許只是為你一人而設的默契，這些都是令人悸動而難以忘懷的體驗，像某次精心設計的生日驚喜。

東京Park Hyatt將日本細心到龜毛的性格發揮到極致，無論什麼都是乾淨完美的，連長桌上的杯子擺放時都要用尺來量度，差一公分都不行。我在那裡買明只是自用，簡單打包就好，服務生還是以一層層美麗的和紙，像在對待珍珠一般輕手輕腳的包裝著，我拿了也捨不得

餐，那裡有個開放式廚房前的吧台位，我坐在正中間，可以清楚欣賞廚師忙進忙出、製作食物的生動畫面。之後我將照片寄給旅館當紀念，第二次我再入住並到同一家餐廳時，侍者沒有多問，馬上就幫我安排與照片一模一樣的位子，當時幾乎滿座，可見是專門為我而留。

住旅館時，我早上總會試試它們的現做咖啡，經常會打電話叫room service送進房間，然而入住摩洛哥的Hotel El Fenn時，我一通電話都沒打，也沒通知過服務生，更沒有要求morning call或告

一次我在Park Hyatt裡的美式餐廳用

01

02

01 住在摩洛哥的Hotel El Fenn，每天不同時刻打開房門，居然都有一壺熱度剛剛好的現做咖啡。

02 東京Park Hyatt為我在美式餐廳留了專屬的座位。

知起床時間，每天不同時刻打開房門後，卻看見一壺熱騰騰的咖啡精準的放在托盤上，等待我取用。那時機與咖啡的熱度都算得剛剛好，我到現在都想不到那旅館是怎麼與我心有靈犀的，難不成在我身上裝了追蹤器？

有一種服務上的驚喜，可以瞬間扭轉劣勢。一位品味高超的女性好友，有次入住香港Mandarin Oriental時，原本因為某個服務失誤氣呼呼一整天，揚言不再光顧，晚上回到房間後，突然看見一

大束花出現在眼前，至少用了一打頂級紅玫瑰，她的氣馬上就消了，還樂不可支的告訴我旅館有多棒、多甜蜜，以後一定是它忠實的擁護者……。我看著這位在中國商場呼風喚雨、眾人又敬又怕的CEO，為此小小舉動雀躍得像年輕少女，不禁對旅店經理能準確投其所好而萬分佩服。

不過要切記，送花這招只限愛花女士，千萬別用在對花過敏的我身上，反而適得其反啊！

越是高科技，越要簡單使用

在旅館世界裡，傳統與現代並存的狀態已相當常見，無論是百年旅店或新起之秀，附無線wifi已是基本，將check in流程服務交付電腦蔚為趨勢，工作人員人手一台平板電腦、目露著藍光隨處服務的景象也不再稀奇。

科技運用上做得最好的無疑是半島酒店（The Peninsula Hotel），努力維持經典風範、人情味十足的它，另一方面也勇於求新求變，甚至在香港還擁有一間獨立的科技部門，僅僅專門為其全球十多家旅店規劃設計電子服務，企圖心遠遠超越其他國際連鎖旅館集團。在這方面它唯一的競爭對手只有自己，每一次有新的半島酒店開幕，就會用上更升級的科技服務系統。

記得許多年前手機還未普及的時代，在東京半島酒店的房間，牆壁上就看得到能顯示室外溫溼度、風速甚至UV強度的電子儀表。如今入住半島酒店，一進房間就

可以看到私人管家端坐在床頭待命；兩台散發未來質感的平板電腦，並非iPad等現成品，而是半島酒店獨家研發的產品。我不用到處摸索調整燈光的按鈕（或是一一搜尋每一盞燈），也無需煩惱收音機與電視機的控制器在哪裡，更不用戴起老花眼鏡端詳電話上那細小的服務台撥號號碼，連窗簾都不必費盡拉扯線捲……，所有想得到的客房服務，都整合在平板電腦中一觸可得，而且那平易近人的介面和操作方式，不要說我的小侄子，連我年近八十的父母都能輕鬆使用。

有一次我住進香港半島酒店，父母和姊姊一家來參觀並一起用餐，因為每個人口味和興趣不同，就不去餐廳、留在房間，在電腦螢幕上點好每個人各自想吃的餐點，沒多久，我們就可以入座八人大餐桌，享受滿足一家大小脾胃的晚餐，就算要加個冰塊，也是滑幾下手指、五分鐘內就有人送進房來。要是在外頭餐廳，有時舉手舉到痠痛都可能無人理會。

越是高端的科技，越需要簡單設計以融入人群，半島酒店非常了解這個道理。

我曾入住上海位於知名國際金融大樓上的旅店，商務人士來往頻繁，應是非常講求效率，但我在使用房間的DVD設備時，研究了一個晚上卻不明所以，只好求助櫃台經理，他似乎早就知道有這個問題（或是太多人已有相同困擾），馬上從桌下掏出一張密密麻麻的說明書，請我照做就好，然而上面十多個步驟搞得我更是眼花撩

亂，最終只好放棄……。住宿東京半島酒店時則是完全不同的體驗，DVD設備上有個亮燈的按鍵，只需按下一個鍵，從電視機開啟到DVD設備運轉一次搞定，我只要把要看的光碟放入即可。身為設計師的好奇心驅使我打開電視櫃後研究，發現後面竟是一堆複雜如紐約地下水道的管線相互交錯，和前頭使用的素淨介面形成強烈對比，旅店化繁為簡的心機與工夫，頓時令我相當佩服，也覺得感動。

除此之外，從上海半島酒店開始，房間裡還可以使用無線VOIP免費國際網路電話，冠絕全球。這個旅店就像是一位貴族老紳士，卻從不退流行，擁有未來科技視野，不計成本放眼未來，既是眾人仿效的經典，也是不斷學習的新生，這就是它永保傳奇的秘訣。

然而不是所有人都懂得這個道理，有些旅店只把科技當成包裝，卻徒增住客麻煩。新加坡一家五星級旅館房間裡有台平板電腦，看似大方，但其實只有控制燈光等數樣功能可用，要開啟電視、空調、致電服務台，依舊得使用傳統手動

01 半島酒店將想得到的各種客房服務或功能，都整合在方便操作的平板電腦或電子儀表上。

好旅館默默在做的事　138

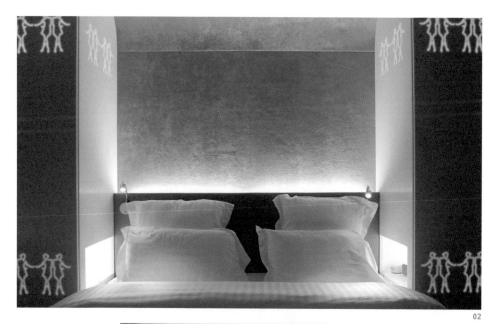

02 巴黎Hotel Gabriel 早上會自動調整燈光、播放音樂，溫柔的喚醒旅客。

03 紐約Yotel的check in過程都自動化了，有機械手臂為住客搬運行李。

方法。因為旅館硬要勉強走在時代前端，我一會兒要用電腦，一會兒又得到床頭尋覓按鈕，變得更忙碌、更浪費時間。或許之後它會一步步整合起來，但那次經驗已讓我留下疲勞的住宿印象。

有時不用追求高調，一個小小的聰明科技，就可以產生與眾不同的效果。巴黎Hotel Gabriel早上會以自動調整燈光和播放音樂的方式，取代鬧鐘和morning call，輕柔的喚醒住客，令人一起床就心情愉悅。

善用科技，除了可以增加服務品質，對於許多經濟型旅店（budget hotel）來說，也可以用來節省資源成本。一進紐約Yotel的大門，迎接我的不是制服筆挺的門僮和金色行李推車，而是一個如月球作業員般的龐大機械手臂，不費吹灰之力的為住客搬運行李。整個check in的過程也都自動化了，收取門卡的過程，就像是到航空公司自動櫃員機拿取機票一般。到美國總是要記得隨處給tips免遭白眼，這下好了，省下許多付不付小費的猶豫和工夫。

媒體預言許多高端工作將被機器完全掌握，如今科技越來越人性化，也能取代許多人工，但我認為至少對旅店業來說，科技只能是附加角色，終究取代不了人性，按下鍵盤、滑動手指之後，希望來為我奉上餐盤、招呼揮別的，仍是一雙有溫度的手。●

Info

★ **The Peninsula Hotel**
www.peninsula.com

★ **Hotel Gabriel**　法國／巴黎
www.hotelgabrielparis.com

★ **Yotel New York**　美國／紐約
www.yotel.com

稱職的旅店經理，就像久違的朋友

旅館網站或宣傳單上，多數可以看見硬體設施的介紹，像是舒適的名牌床墊、健身設備、豪華餐廳或高科技服務等，當然這些都有吸引力，然而我認為能讓一個旅店之所以成為好旅店，「人」的因素才是關鍵。

一段關於旅店經理懇切的自我介紹，比一張富麗堂皇的大廳照片有魅力許多。

數百個房間的大型酒店或許機會較少，但我若入住中小型的旅館，真的會希望起碼能和總經理（General manager）碰上面。從總經理的態度和身段中，我可以感覺到此處是否有再次入住的價值。而一個盡責的旅館經理，就算再忙碌也會客人相遇，他代表的是旅館待客的心意。

我住過京都的Hyatt Regency五次了，至今還記得經理的名字是Ken Yokohama，因為我一天起碼會碰見他三次以上，他每次都可以找出很多話題與我從容談天。我曾開

01

02

01 度假酒店集團Aman Resorts 非常重視經理與客人間的互動。

02 入住京都Hyatt Regency時，態度溫和有禮、完全沒有距離的經理，讓我印象深刻。

玩笑對他說：「好像跟你見面都不需要預約。」這位永遠面帶溫暖微笑的Yokohama先

生則輕描淡寫回答：「應該的。」態度溫和有禮，完全沒有距離，就像是我每日都會

遇到的雜貨店老闆鄰居，因為理解我日常的步調行程，自然而然的就與我閒話家常。

我最怕有一種經理，雖然是親身走過來與你握手，可是總能感覺到他的倉促和

勉強，千篇一律的就是「歡迎您的光臨」、「用過餐了嗎？」或「希望您有個愉快的

住宿經驗」……有時會加上「有什麼疑問可以找我」這句客套話，但並沒有遞上名

片或寫下聯絡電話的動作，那態度其實就是「有什麼疑問請不要來找我」。

和客人聊天的能力，往往是一個旅店經理的成敗關鍵。同樣的微笑和寒暄，有

人就是能做得充滿誠意，像是對待到自己家裡的朋友般對待住客，有人就只是照本宣

科，如訓練有素的機器。是不是發自內心，造成的影響力會有很大不同。

著名的度假酒店集團Aman Resorts就非常重視經理與客人間的互動，每每入住它

旗下的旅店，一定會遇到最高層經理親自招呼。我在斯里蘭卡的Amangalla遇上讓我

驚艷也萬分佩服的經理Olivia。酒店的房間不多，第一天晚上，所有人都接到經理主

辦的晚宴邀請函。整個晚餐，她就像豪宅女主人般滿場招呼、笑談不斷，她的風華絕

代、閱歷過人，吸引住所有人的目光，也放鬆了大家的情緒，十分盡興。

Olivia在當地已超越酒店經理這個角色，更像是當地上流社會的名媛，連我在斯

里蘭卡的朋友都認識這個人，聽聞她許多故事。

第二次與Olivia相遇，是在義大利威尼斯剛開幕的Aman Canal Grande Venice，她似乎是酒店集團開拓新土的秘密武器。我當然還記得她的倩影，而她也記得我的名字，遠遠就向我打招呼。那一刻，她成了我在威尼斯的老友，讓我對那個城市感到毫不陌生。

一個如此令人難忘的經理，只要有她在的地方，就是讓人想一再拜訪的旅店。●

Info

★ **Hyatt Regency**　日本／京都
kyoto.regency.hyatt.com

★ **Amangalla**　斯里蘭卡／加勒
www.aman.com/resorts/amangalla

★ **Aman Canal Grande Venice**　義大利／威尼斯
www.aman.com/resorts/aman-venice

門僮是旅館形象大使

旅店員工中，最讓人感到面目模糊的就是門僮（page boy 或 bell boy），那迅速開門關門之間，能記得的往往只是一抹微笑或招呼聲。然而仔細探究，他們其實至關重要，門僮不僅是人們進入旅館第一個會遇到的服務人員，也會是離開旅館的最後把關者，他們的表情態度、儀表容貌，或是開門關門的時機點，都可能形塑你對這個旅店最初的感覺，或者成為壓倒旅店印象的最後一根稻草。

說起這個人物，當然還是得提到香港的半島酒店，從一九二八年開幕後，成為亞洲第一家引進門僮這個職位的旅館，那穿著全白畢挺制服與戴著蛋糕似圓頂帽的形象深植人心，也是酒店的活標誌。半島酒店以「長情」（廣東話，意思是重感情）著稱，最為人津津樂道的就是拉門拉了五十年、門僮陳伯的故事，也吸引許多年輕人以擔任半島的門僮為榮，做得好的話還有升上管理職的潛力。

01 門僮是人們進旅館第一個會遇到的服務人員，也是離開旅館的最後把關者。

近來聖誕節時半島酒店還把這個形象大搞crossover（跨界），和玩具商合作設計限量雪人門僮人偶，成為玩家搶購收藏的對象。甚至我進出旅館時，經常遇上遊客專程到此與門僮合照，受歡迎的程度好比倫敦白金漢宮守衛。

如今門僮的工作早已不只開門關門，舉凡招計程車、送發文件、指引地圖、幫客人處理緊急事務、跑腿等等，都會落在他們頭上，若是Concierge詢問處的人不在位置上（或根本沒有詢問處），還要扮演萬事通，上知天文下知地理，連嬰兒奶粉的品牌都要了解。

因此門僮優不優秀，事關一家旅館對員工培訓的用心和嚴謹程度，並非人人都能做得盡責，而能做得精彩也十分不容易，做得久做得精了，形形色色客人的臉色也都能摸得清楚，甚至建立起交情，懂得應對進退，何時該開個幽默玩笑，何時該守緊口風。

大概因為這樣，和半島酒店門僮由底層一步一腳印靠自己往上爬的經歷不同，部分旅店開始把門僮當作經理人的培訓功課，為住客拉門的那個不起眼職位，或許有著管理或經濟高學歷，背景不俗。我在泰國曼谷一家五星級旅館，遇到一個氣質高貴、精通多種語言的年輕門僮，一問之下還是美國康乃爾大學旅館管理學院畢業的高材生，目標是有朝一日經營自己的旅店，野心勃勃。

Hyatt 酒店集團下的 Andaz Hotel）更打破職務分界，可以說人人都是門僮，也可以是 check in 人員或客房經理，每個工作者都受到完善的訓練，只要客人有需求，就可以化身扮演客人需要的服務者角色。上一刻還在為我鞠躬開門的人，下一刻就出現在酒吧調酒，然後回答我對當地風俗的疑惑。

由於是門面，現代門僮的外表也越來越搶戲了，更不再是男性的天下，尤其美國一些 trendy hotels，刻意聘請如模特兒的俊男美女（或許真的是業餘模特兒），旅店門口就像時尚伸展台般賞心悅目。只不過樣子誘人是誘人，真正有事想求助又一問三不知，流動率也挺大。對我來說，中看不中用的門面無法為旅館加分，寧願是個又矮又胖，但精通人情世故、面對突發問題不會慌張的敬業門僮。

但不是說我完全不在意門僮外表，特別是制服的設計最令我在意。上海一家無論是評等或服務都以高雅著稱的國際旅館，剛開幕時浩浩蕩蕩，門僮制服卻成最顯眼的敗筆，女員工旗袍式服裝如夜總會般俗艷，而男員工則穿得像墨西哥餐廳的服務生，我入門時還得再三確認是不是誤跑到紅燈區酒店。

雖說是小人物，只要做得不到位，就可能砸了整個招牌。●

Info

★ **The Peninsula Hotel** 中國／香港
www.peninsula.com

★ **Andaz Hotel**
andaz.hyatt.com

管家如影隨形，也懂得隱形

在私人豪宅中，管家（butler）的角色經常是像家人又是僕從的角色，掌管家中大小事務，一輩子都在同一個家庭服務的所在多有，了解家族成員中每個人的好惡和成長，權力頗大，面對主人時又必須謙卑處事、不漏口風也不出風頭，看到一個細微的眼色，就知道該如何辦事，因此也有夫妻情份還不如管家深厚的故事。電影《蝙蝠俠》裡的管家形象，便是個亦僕亦師亦父亦友的經典形象。

旅店裡管家與住客之間這短暫一兩夜的關係，自然不能如此情長，但遇上一個體貼入微的專業管家，的確可能讓這個旅店從此成為你心有所屬的第二個家。

雖然不是絕對定律，但入住酒店頂級套房的人，經常有緊湊的時間觀念，到旅店不是為了商務，就是想完全放鬆休息，不想多花時間處理日常雜務。有個隨傳隨到的貼身管家可以省下不少工夫，舉凡check in、用餐、送洗衣物、訂票訂車、購物或

安排行程、介紹當地風土民情等，都有人可以一站式打理。旅行中，我是個獨立的人，當然也有公司秘書可以遠端倚賴，但是若有個管家在旁，住宿的體驗更能心無旁鶩。

當然，前提要是個聰明、重視細節，並且是真正為我專人而設的管家。

我曾遇過不少旅店標榜有私人管家服務，其實管家一個人要處理一整層住客的需求，非常忙碌，只能算是一般樓層管理，僅有在check in帶我入房、介紹一下設備如何使用後，就消失不見，或根本遇不到一、兩次，打電話也姍姍來遲。

印尼峇里島的Como Shambhala Estate Begawan Giri Hotel是以四到六個套房組成獨立式莊園，我的管家同時要服務四到六組房客，雖然他已盡力滿足每個人不同需求，但總是一副忙碌趕場、筋疲力盡的模樣。

好的私人管家需如影隨形，又要如隱形般不能打擾住客私密，一舉一動都悠然安靜，問題不多但能掌握關鍵，默默觀察住客需求，適時伸手協助，也懂得何時適當收斂。

知名旅館評論刊物 *Nota Bene* 十多年前就將Gili Lankanfushi評為馬爾地夫中「唯一真的配得上五星級榮譽」的小島旅館（當時稱為Soneva Gili Resort&Spa）。十多年後的二〇一三年間我才入住於此，雖說相見恨晚，但仍覺得它毫不遜於其它新興後起

之輩，難以超越。Gili Lankanfushi這個小島上，擁有四十四座由天然木材建造的獨立度假別墅，如珍珠串鏈般，每一棟都如浮載在藍色淺海的水上樹屋，彷彿一不小心，就會與相連的木橋脫離，漂流在美麗的印度洋上。

而讓這美景更迷人的，是我那氣質優雅的管家，他不太照著ＳＯＰ記錄我的需要，多數時間只是靜靜的待在附近與我保持安全距離，面露微笑。然而，不知為何，他總會在我肚子餓時知道要提供美味餐點，口渴時遞上我最愛的香檳或氣泡水，也知道在我游泳後把乾淨的浴巾換上，按摩池放好溫度適宜的暖水。

而這管家的沉默絕不代表無話可說，他真實的身分是當地的藝術家，對於馬爾地夫的文化瞭若指掌，擁有豐富的藝術知識和絕佳美感，面對我的問題可以滔滔不絕回答。住宿隔日早晨，我決定用兩百塊美金，租下附近另一個無人小島，當一小時的霸道島主。我的管家一面說著他超脫俗世的藝術夢想，一面領我從別墅划到遠離凡間的小島。倒上香檳、拉開洋傘，擺設好一切後，便悠然揮別而去，待在我看不見的遠處觀望。

另外一個讓我印象深刻的管家，是在曼谷The Siam Hotel遇上的。check in後，他就引領我進入那同時結合歷史博物館、美術館與植物園的迷幻空間中，如專業導覽員般細細介紹，但也不冗長囉唆，知道要何時要留個空白，讓人消化連連驚奇和心情。

01

02

01 Gili Lankanfushi中這個氣質優雅的管家，真實的身分是當地的藝術家，對馬爾地夫的文化瞭若指掌。

02 曼谷The Siam Hotel管家的笑容如昭披耶河河水的溫度般柔和。

那管家的笑容就如昭披耶河河水的溫度般柔和，結合英式背心與東方風味長裙的黑白制服，頸部並沒有扣上常見的領結，而是類似泰式傳統服飾中由左蓋上右襟的衣領。從他身上，我便知道這旅館在設計上的講究和用心，我將入住的會是一個賞心悅目的精彩世界。

變色龍般應變自如的管家，讓人幾乎忘了他的存在，分離後又久久難忘。●

Info

★ **Gili Lankanfushi**　馬爾地夫
www.gili-lankanfushi.com

★ **The Siam Hotel**　泰國／曼谷
www.thesiamhotel.com

優質早餐，選旅館的重要條件

經常會聽到有人對於旅館的評語中，會特別提到早餐的好壞，甚至會有「設備不怎麼樣，早餐卻意外好吃」這樣扭轉劣勢的觀感。儘管平常就是匆匆一杯咖啡便足夠的人，入住旅店時，也不免會期待起早餐的內容，把旅館價格中包不包早餐這件事，作為選擇旅店時的考量。

早餐是一天中最重要的一餐，這點在旅館住宿經驗中更是被強化了；從旅行的疲憊、陌生的床褥中逐漸清醒，梳洗著裝後，沒有什麼比預備好的溫熱咖啡、果汁、任君挑選煮法的雞蛋，以及隨意配置佐料的湯或粥，更讓人精神一振了，何況可能還有笑容可掬的服務生（不是還蓬頭垢面的家人、睡眼惺忪的自己）隨侍打理，接下來的旅程也要靠這一餐支撐呢！

大型旅館早餐最常見的形式就是Buffet，一長排保溫鐵盤的陣仗，看似豐盛又有

多樣選擇。只是我個人並不很喜歡這樣的形式，人多時不免碰碰撞撞降低用餐品質，對食物的新鮮度也有所懷疑，所以如果不是信任的旅店，我通常只拿有廚師在現場現點現煮的食品。

Buffet早餐內容經常千篇一律，做得好的並不多，但要做得糟糕也不容易。我曾在亞洲一家當時剛開幕的設計旅店，用早餐時不知如何下手才好，果汁快到底了沒人添加更換，麵包和水果也像放了好幾天一般，乾巴巴的，餐廳燈光又昏暗，最後我索性到外頭吃了。而在西班牙巴塞隆納這樣的美食之都，我也發現了品質非常不堪的Buffet早餐，還是在一家位置優越的五星級酒店，檯面上不但食物乏味，大部分地方都放了可有可無、無法食用的裝飾掩飾帶過，隨便一家二、三流的小旅館都比它好上許多。

相對的，也有旅店除了食物特別優秀以外，Buffet的位置安排也很用心。米蘭Park Hyatt以食物的類別分區，分別放在不同的角落相隔一段距離，減少擠迫吵雜的情況，維持環境高雅的氣氛。

有些旅店的早餐可以用「夢幻」來形容，尤其是經營者本身是廚藝專家，或有大師掌廚的話。荷蘭Lute Suites的早餐，是旅館主人、也是知名廚師彼得‧路特（Peter Lute）親手奉上：裝在一個看似樸拙的木箱子中，打開後那香氣四溢的吐司、

01 荷蘭Lute Suites的早餐裝在看似樸拙的木箱子中，打開後，香氣四溢的吐司、果醬、水煮蛋、火腿、起司像珠寶般精緻。

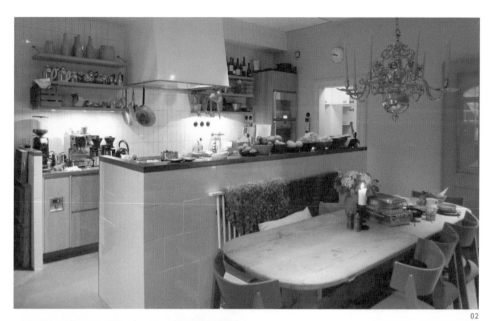

02 瑞典Ett Hem的廚房，有專門的廚師幫你做客製化的早餐。

03 在米蘭Four Seasons吃早餐，可以一邊啜著香濃咖啡一邊欣賞花園風光。

04 尼斯Hi Hotel的早餐，以小巧可愛的玻璃杯裝盛著。

果醬、水煮蛋、火腿、起司等等，都像珠寶般精緻而閃閃發光，那畫面令我此生其他早餐都失了色。

西班牙Les Cols Pavellons那僅此一間的旅館房間，其實是為它米其林餐廳的食客而設，早餐自然不俗，份量則足夠我一人用兩餐。除了美味餐點，最令人開心的是還附上一整瓶紅酒，整整用兩個大盒子裝盛著，還附上袋子，剛好讓我帶著出門，在旅館座落的自然保護區找個好地點野餐。

中國長春Hyatt Regency的早餐中，最值得期待的就是現拉現做的麵條，據說若做麵的那位師傅不在，餐廳就不提供麵點了，因為誰也做不出相同的美味。我有一天吃早餐時遇到一個當地人，他就是專程來吃麵條的，面對其他誘人的食物仍不為所動，真的吃完麵就走。此麵讓人如此專情，可見水準之高。

最難忘的是瑞士度假旅店The Omnia Zermatt的早餐，同行的朋友只不過吃了它的蛋料理，就忍不住用「簡直就像性愛高潮一樣享受！」這六奮露骨的形容，可見那餐點美妙至極，筆墨難以形容。早餐裡每一樣東西都講究極了，考慮得相當仔細，就算是茶也有十多種選擇，當然不是便宜茶包，而是實實在在裝在罐裡的茶葉，每一樣也都說明了浸泡時間需幾分幾秒，像是多一秒少一秒都會褻瀆了茶的味道。在那個歐洲滑雪度假勝地，我卻能嚐到來自千里外的台灣頂級高山茶，幾乎是不計成本的供

應。

精品旅店的早餐除了獨特性以外，更可以有「家」的滋味。

巴黎的 3 Rooms Hotel 其實是知名時裝設計師阿澤丁·阿萊亞（Azzedine Alaia）的家，基本上就是提供他的朋友居住，相當難訂，我也是透過層層關係才有機會入住。旅館早餐就是他自家傭人弄的家常菜，感覺就像住在朋友家一般，可隨意要求調整口味。

早上走進瑞典 Ett Hem 的廚房，就會看見一個廚師問你要吃什麼，他都能幫你做。我第一次住這旅館吃早餐時，很喜歡他們自製的 cloudberry（雲莓）果醬，那莓果生長在北極圈內，只能在野外採收，也只能像加拿大冰酒般在某個溫度下才能採收，非常珍貴。第三次再光臨 Ett Hem 時，廚師在我臨行時塞了一罐果醬當禮物，比收到耶誕禮品還要令人雀躍。

在法國女設計師瑪塔莉·凱斯（Matali Crasset）設計的尼斯 Hi Hotel 裡吃早餐，則是抱著好玩的心情，也吃得有點罪惡感。所有的食物都擺在開放式冰櫃上，以一罐罐小巧可愛的玻璃瓶裝盛著，讓人自由取用。我一時間感覺像在高級超市裡偷東西，心理上不敢拿得太多，卻又因為太可愛了，忍不住每一罐都拿來嚐嚐。

另外，酒莊旅館的早餐通常不俗，飲品除了咖啡牛奶，當然也會自家釀酒，大

白天就可以開喝，對我這酒鬼來說簡直如入天堂。多數旅館經營早餐與晚餐的重視程度是不同的，在加拿大葡萄酒產區的 The Sparkling Hill 用早餐時，我卻以為是身處晚宴時光。當一道油亮鮮嫩的東坡肉端上時，我和同伴都像見到生日驚喜般嚇了一跳，沒想到在加拿大西式餐廳裡會見到如此佳餚，味道更不輸中國大廚之作。入住三天，我們每天都要吃到這道菜才滿足。

除了到公共餐廳吃早餐，我住旅店也經常選擇在房間內用餐，特別是窗外風光明媚之時，寧可花多一點服務費，換取一個人的慢食時光。米蘭 Four Seasons 的房間面對中庭秘密花園，一邊啜著香濃咖啡一邊近觀園內旖旎風光，身心一整天都如入禪靜。

我也遇過旅店早餐勝過其他一切的旅館。在曼谷時住進一間非常不討我喜歡的設計旅館，我給了相當低的評價，也很快決定離開，但臨行前老闆叫住我激動的說：「你起碼要嚐嚐我的早餐！」我勉為其難的答應坐下吃完，沒想到那餐意外的好。我真該勸那老闆不要經營旅店了，乾脆開家餐館，我一定給它與旅館相反的高分。●

Info

★ **Park Hyatt Milan**　義大利／米蘭
milan.park.hyatt.com

★ **Lute Suites**　荷蘭／阿姆斯特丹
www.dekruidfabriek.nl

★ **Les Cols Pavellons**　西班牙／奧洛特（Olot）
www.lescolspavellons.com

★ **The Omnia Zermatt**　瑞士／策馬特
www.the-omnia.com

★ **3 Rooms Hotel**　法國／巴黎
www.60by80.com/paris/hotels/luxury/3-rooms.html

★ **Ett Hem**　瑞典／斯德哥爾摩
www.etthem.se

★ **Hi Hotel**　法國／尼斯
www.hi-hotel.net

★ **The Sparkling Hill**　加拿大／弗農（Vernon）
www.sparklinghill.com

★ **Four Seasons Milan**　義大利／米蘭
www.fourseasons.com/milan

看不見之處，才是客房衛生的重點

我平常不算特別有潔癖，看我辦公桌幾乎見不到桌面的狀況就知道了，但住宿旅店這麼多年，潛移默化間已讓我成了清潔達人，就算香港的住家也從不假他人之手，都是親手打理。

一走進旅店房間，我就會變得十分挑剔，像是裝上細菌偵測雷達，一發現有可疑之處就立刻放大檢視，以可否忍受的程度，決定是要大肆投訴，或者就乾脆自己動手立刻處置。

也因此，我喜歡選在白天入住，打開房間後第一個動作，並不是把行李箱打開，而是先拉開所有窗簾，打開所有燈光，盡量讓光線充足，然後花上約一個

小時的時間，仔細檢查房間內的每個角落，再用相機拍照，就如進入犯罪現場，任何蛛絲馬跡都不放過！

旅店房間每天接待著不同客人，有時暗藏的陳年污穢是難以想像的。魔鬼經常藏在看不見的細節裡，但看不見的往往就是我最想看見的。一個表面上看起來潔淨無瑕的環境，層層抽絲剝繭後常有意想不到的驚嚇景象。

有些人進房間喜歡先跳上床鋪，一邊放鬆緊繃的身軀，一邊測試床的柔軟程度。但對我來說，床鋪可能是房間內最骯髒的場所。那些看似乾淨消毒過的白色床褥床單，必須先層層掀起查看，有

幾次我就赫然發現底下的保潔墊散佈點點黑霉，甚至在五星級酒店的床鋪上，看見暗棕色、疑似血跡的印記。

那些墊起來舒服極了的抱枕也疑點重重，特別是顏色貴氣深沉的那種，厚質、毛茸茸的枕套不知多久才會送洗一次，也不知道被什麼樣的房客如何利用過，所以除非是真正信得過的旅館，否則我很少會動用。

藏有最多細菌的房間用具，並不是浴室馬桶，而是令人意想不到的電視遙控器。我很難相信真的有清潔人員，會每天擦拭消毒每個細小按鍵的四周，所以我都會隨身帶著無印良品（MUJI）的消毒濕紙巾，細細抹過幾遍，再用乾巾擦拭，或者索性將遙控器包著紙巾使用。

當然，也不能夠輕易放過衛浴間，尤

其是浴缸。想泡澡的話，至少得先用熱水沖洗過，最好就讓水放滿一次再流掉。有一家在亞洲的設計旅店，泡澡池是美麗的黑色大理石砌成，用肉眼看根本看不出端倪，但是當我將水池注滿水後，數根不知名的長髮便悄然漂出，無所遁形。

考驗一個旅館對衛生的重視程度，最快的方式就是認識負責的員工，所以我會盡可能在打掃時間時等待一下清潔人員，與其閒聊一番，探試他的性格。我曾經聽一個日本員工說：她維持工作熱情的秘訣，就是不論發生了什麼事，一定保持微笑，就算是勉強的也好，久而久之也會被自己的微笑所感染，感到積極，並且由衷愉快的工作著……。若是讓這樣的人打掃房間，我就會安心許多。

攝影：張偉樂

Chapter 4

超值配件，
成功吸引回頭客

打造值得收藏的房間鑰匙

check in 後，櫃台將房間鑰匙交付給住客，就像一種儀式：在你正式持有的這一天，便可以開啟不同於日常的居住體驗，成為身分尊貴的主人，有人聆聽你的需要，也有人處理你平常厭惡的清潔工作。雖然可能只是一支廉價輕鋁，或一張薄薄的卡片，卻是從平凡生活走入不平凡中的象徵，我每一次都在轉動（刷入）鑰匙時充滿期待。

從鑰匙這變化不多的小東西中，也可以看見旅館對細節的思慮。以前的傳統房間鑰匙多是以沉重的金屬製成，在現代數位化的過程中，許多旅店已改用輕盈的電子鑰匙。只是有些旅店如今依舊堅持守舊，寧可櫃台前不時發出「匡啷」碰撞的噪音（對我來說其實像敲擊樂般動聽），讓住客煩惱該把那麼大一把復古鑄鐵往哪裡擺，也不改其古板，或許是為獨具風格或成本考量，另外也是想讓住客不隨意扔置遺忘，

增加出門時寄放櫃台的意願。畢竟，少有人會真的想在行囊中增加不必要的重量，那把鑰匙不規則的形狀也可能極占空間，難以收納。

將古水塔改造成旅店的德國科隆Hotel im Wasserturm，仍製作黃銅鑰匙給住客，還附上建築外觀縮小版的模型，頗有份量，隱隱述說著旅館前身的歷史風光。那鑰匙設計實在太誘人了，我多次動念想納為收藏，卻又因為它實在貴重，不敢不交回給旅館。慶幸後來發現旅館其實有賣鑰匙紀念品，我當然毫不遲疑的買了下來，可見其在設計之時已相當重視並用心。

除此之外，我極少擁有金屬鑰匙，卻收藏了一百多張電子卡片鑰匙，就像集郵一樣，展開時比兩、三組撲克牌還要壯觀。每一張都能喚起我對那家旅店的記憶，也有同一間旅館不同房間的鑰匙可羅列。也許是信用卡似的鑰匙太好拿取，又有紀念意義，像我這樣的收藏者其實為數不少。

台北的寒舍艾美酒店（Le Meridien Hotel）每一張房卡都放了不同的藝術照片，多收藏幾張後，就像在看攝影展覽，成為我一再前去的理由之一。要是給我的房卡剛好已經收過，我會立刻退回，要求更換。

卡片鑰匙要做出創意也不簡單，我經常在旅居一地時選擇不同的旅館居住，有時身上的房卡大同小異，非常容易混淆。伊斯坦堡Park Hyatt的房卡套上，就貼了個

土耳其當地常見的琉璃寶石，讓原本廉價的電子鑰匙頓時氣宇不凡，一定不會搞錯。

香港The Upper House的卡片式則會在不同角度與光線下，變幻出多樣影像，呈現科技質感，旅途無聊時我也會拿出來把玩一番。瑞士The Omnia Zermatt的房卡就如其旅館一樣深具質感，是原木製作的，帶著森林的清新氣味，是我的鍾愛之物。

不過，住了那麼多年旅店，我始終對於卡片式鑰匙心存懷疑。相信也有許多人有類似經驗，拿著卡片尷尬的在門外刷呀刷，卻老是出現惱人的紅燈與被拒絕的響亮嗶嗶聲，只好來回櫃台求援。

房卡鑰匙與卡套的關係也相當曖昧。鑰匙應該代表私領域的擁有權，越保密越好，卡套卻通常大刺刺的寫著房號……，對此我有著矛盾的處境，一方面我老是記錯房間號碼，需要卡套提點，另一方面我又覺得沒有安全感，深怕有人同時撿到鑰匙與卡套，就可以輕易開門而入。後來我會盡量將兩者放在身上的不同地方再出門，也認為旅館該多鼓勵住客這樣的作法，以保安全。

從房卡上的資訊也能了解旅館用心程度，是否照顧到旅遊者害怕在陌生城市迷路的心情。香港The Upper House的房卡上有地圖，坐計程車時直接交給司機看就行，也有旅店附上整幢旅店建築的實體照，增加許多辨識度。半島酒店則在房卡套上附了不少實用小資訊，像是旅館聯絡方式與早餐時間等，提醒住客不要錯過。

01

03

02

01 香港The Upper House 的卡片在不同角度與光線下，會變幻出多樣影像。

02 伊斯坦堡Park Hyatt 的房卡套上，貼了土耳其的琉璃寶石。（圖1～2攝影：張偉樂）

03 Hotel im Wasserturm 的房門鑰匙，便是水塔建築黃銅模型。

科技日新月異，現在索性摒棄鑰匙不用的旅店越來越常見，只需提供密碼或手機電子條碼就可過關，但就少了觸感、少了故事，也失去收藏樂趣了。●

Info

★ **Hotel im Wasserturm**　德國／科隆
www.hotel-im-wasserturm.de

★ **寒舍艾美酒店**　台灣／台北
www.lemeridien-taipei.com

★ **The Upper House**　中國／香港
www.upperhouse.com

★ **The Omnia Zermatt**　瑞士／策馬特
www.the-omnia.com/en/hotel

讓客房歡迎卡充滿人情味

不知道人們在進入房間，看到桌上那張寫著welcome之詞，並有總經理簽名的歡迎卡（Greeting Card）時，會不會真的去拾起閱讀。我有收藏旅館小物的癖好，因此總會先瀏覽一番，再決定要不要丟進垃圾桶，或是放入行李箱中當作紀念。

當然，陳腔濫調占了多數，看似熱烈但缺乏感情，應該就是用電腦複製再貼上，不同旅館卻有一模一樣的拼音文法，總經理簽名不是本人親筆的可能性也很大。

那似乎宣示著：我歡迎您的光臨，感謝您選擇我們的旅店，但有事時請不要找我……。

禮貌理性的公式化之詞，語調卻如藏鏡人般疏離。

現在（尤其是精品旅店）則多了些手寫的質感，佯裝溫馨文藝，可是詞句還是變化不大。其實對我來說，是手寫或印刷並不重要，重要的是內容到底說什麼，是空

談還是由衷誠摯，能不能打動人心。

比較好的狀況是，會多點個人的專屬感，例如加上「This is your first stay」（這是您首度光臨），或是「Welcome back」（歡迎再度光臨）等，知道你是新人還是老主顧，各有不同寫法。上海Park Hyatt還會為第六次、第十一與第十六次（以此類推）的回頭客附上小禮物，比一張單薄的卡片多了一份情意。我住過北京Park Hyatt不下五十次，卡片上寫得自然更不同，就像對交情深厚的老朋友說話一樣，少了一些客套，多了很多互相才懂得的提點和默契。

歡迎卡上提供的資訊也很重要，有些說了老半天沒說到重點，有些至少附上旅館現有優惠和新設施，再令人舒服一點的，就是說說當日天氣、談談這城市有什麼樣的新鮮事、附近有什麼可推薦的景色和文化，雖然都不是什麼特別的事，但多了親切的人情味。

在歐美、澳洲等地住宿，我最在意的是：若適逢日光節約更換之際，旅店會不會在歡迎卡中提醒。我以為只要是專業的旅館都會盡到責任，但有一次住宿義大利羅馬的酒店時，卻沒有提供隻字片語，我也忘了要調整手錶時鐘。第二天我們一行六個人到機場時，還以為時間充足，不急不徐做最後血拼。直到空姐空少趕來找我們，這才驚覺快錯過班機，非常驚慌。

對於大型旅館來說，我不會強求一定看到總經理（或高層）親筆簽名，是秘書簽的也罷，是影印也好，這點可以諒解，否則至少一、兩百個房間起跳，他光簽名就不用再做其他事了。

01 我住過北京Park Hyatt不下50次，歡迎卡上的內容就像對交情深厚的老朋友說話一樣。
02 歡迎卡是手寫或印刷並不重要，重要的是內容能不能打動人心。（圖1～2攝影：張偉樂）

至少，若旅店在歡迎卡上留下辦公室號碼或email，感受就有所不同，比簽名真偽更實際。我曾在京都Hyatt Regency遇過一個相當特別的總經理Ken Yokohama，簽名是否親力親為我無法得知，但他相當有誠意的留下私人手機號碼，還說若有任何需求可以透過電話聯絡上他本人，讓每個住客都可以感受被寵愛、被照顧的溫暖。就算完全無事可求，那心意也如他走到你面前招呼般具有溫度。

一組打得通的電話號碼，比千言萬語更有力量。●

Info

★ **Park Hyatt Shanghai**　中國／上海
shanghai.park.hyatt.com

★ **Park Hyatt Beijing**　中國／北京
beijing.park.hyatt.com

★ **Hyatt Regency**　日本／京都
kyoto.regency.hyatt.com

請勿打擾卡也可以大玩創意

要說起有什麼是旅館不可或缺的元素，並不是穿著筆挺制服的門僮，或是華麗的金色行李推車，而是掛在房間門口那看似稀疏平常、輕薄短小的「Do Not Disturb」告示牌。

在旅店裡並不會真的與世隔絕。無論是定時打掃的清潔人員、前來問候的私人管家，甚或是想親自送上小禮物問候的經理，他們理應會先禮貌的敲響門鈴，卻不一定抓得準正確時機，不知房客是否還因為時差而呼呼大睡，還是全身衣衫不整，不能立刻見人。

「Do Not Disturb」的作用正在此，不必開口便公告著：嘿！別進來也別敲門，我不想被打擾，走開！

簡單而直接，卻是被服務者的一種尊貴姿態，也是旅店和住家不同之處。要是

在自家掛上這幾個大字，效果可能大打折扣，一不小心還會引發一場家庭大戰。

我入住旅館房間，第一個檢查的是床舖清潔，第二個就是「Do Not Disturb」的掛牌。萬一找不著，我就會像是沒穿好衣服般緊張，失去安全感，甚至非得要自己做個臨時替代的貼牌才行（就算是一張黏貼標籤也好）。現在我還會在行李裡攜帶別家旅館的牌子，以備不時之需。

然而在尊重隱私之外，「Do Not Disturb」這個宣示總能引人無限遐想，有種此地無銀三百兩的趣味——為何不能打擾？在房間裡做哪些勾當了，所以不能被中斷？

於是有越來越多旅店開始顛覆傳統，不一定只使用紙牌，語句也做了手腳加上圖像，或幽默或撩撥想像，讓人會心一笑之餘，被擋在門外者也不覺得被冒犯。

像是W Hotel用「We Are Not Quite Ready Yet」取代「Do Not Disturb」，感覺就沒那麼冷硬直接。

有的更做得精美極了，如藝術品一般。瑞士The Omnia Zermatt和義大利Vigilius Mountain Resort的「Do Not Disturb」牌那優雅極了的實木質感，以及和整體旅館自然氛圍切合的設計，甚至讓我忍不住想買回去，當珍藏品般保存起來，想回味那兩家旅店時就拿出來一解相思。

當然，與「Do Not Disturb」相對的「Please Clean」標示，也同樣可以玩出許多

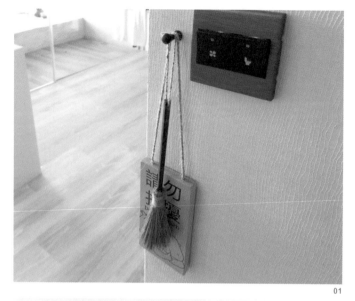

01

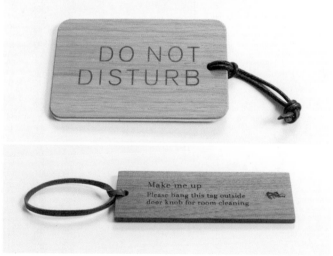

02

花樣。台灣嘉義的承億文旅，請勿打擾牌上是旅店的吉祥物夢獸憨吉圖像，煞是可愛討喜，清掃牌則用迷你竹掃帚代替，不言而喻，又有台灣本土趣味，連這種小地方都用上心思。

01 承億文旅的請勿打擾牌上是吉祥物夢獸憨吉圖像，清掃牌則用迷你竹掃帚代替。
02 有原木質感的請勿打擾牌和清掃牌。（攝影：張偉樂）

或許為了環保，又或許是太多人喜歡偷拿（像是我），現在有些旅店索性不用掛牌，而是更科技化的用電子燈飾替代，紅色代表請勿打擾，綠色代表歡迎清掃，有點冷冰冰的，有時也引不起人注意。我總覺得沒了掛牌的精神和樂趣，就像電子賀卡和手寫信的分別。

打擾與被打擾的權利，希望還是由我自己多花點力氣來翻轉決定。●

Info

★ **W Hotel** 台灣／台北
www.wtaipei.com.tw

★ **The Omnia Zermatt** 瑞士／策馬特
www.the-omnia.com/en/hotel

★ **Vigilius Mountain Resort** 義大利／拉納
www.vigilius.it/en

★ **承億文旅** 台灣／嘉義
www.hotelday.com.tw/hotel04.aspx

忍不住帶走的紀念品

有蒐藏癖的人就會懂：有時就是沒有理由、不為增不增值，而是一種戒不掉的癮。我的蒐藏癖，當然跟旅店有關。就算那些東西已經盤據家中與辦公室近半空間，但有些已占了行李重量大部分，是遠從千里外運回來的，每一樣都訴說著故事，我根本下不了斷捨離的決心。

有些是就算不見、旅館也不太在乎的小東西，有些是擺明了要人拿走的廣告品，有些則是擺在商店裡賣錢的紀念物，凡是我覺得有趣而道德許可的，都成了留在身邊的實體回憶。

單一旅店之中，我收藏最多的就是 Hotel New York 的東西，而它似乎也為

此感到驕傲似的，每一次都有新的創作待我搜羅。從明信片、宣傳冊、照片集、模型、年曆、地圖、筆記本到菜單等等，無一不是用心獨特的作品，甚至還邀集當地插畫家與文學家、詩人等，為旅店繪寫故事編成專書，或自編自製免費報紙……，光是旅館紀念品的規模，絕對有資格舉辦一場盛大展覽。我當然忍不住把每一樣塞入行李，經常拿出來鑑賞一番。

更令人佩服的是，Hotel New York 並非資源豐厚的集團，規模也不大，卻花了不成比例的心思和經費在那些小事物上，可見它對自己的歷史與存在有多麼

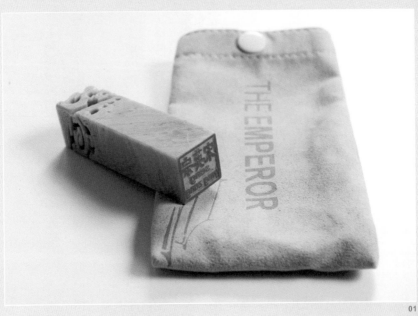

01 北京The Emperor Hotel 的紀念品是一整塊玉石印章，非常大氣。

02 瑞士The Omnia Zermatt 提供一整套精美實木盒裝的彩色鉛筆。

03 Hotel Americano 的模型紀念品小巧精緻。（圖1及圖3攝影：張偉樂）

04

04 Hotel New York的明信片、宣傳冊、照片集、年曆、筆記本等等，都是用心獨特的作品。（攝影：張偉樂）

自傲和自戀。

Ett Hem的旅行宣傳冊也令人愛不釋手，裡頭充滿主人對自己旅店和社區的深情，每一幅手繪插圖都觸動人心。Andaz Tokyo的地圖則細緻得讓人想按圖索驥，跑遍上面推薦的所有周遭景點。而上海Park Hyatt則不時出版介紹中國及上海文化的書冊，專業程度可比博物館。

房間門卡之外，筆是我收藏最多的物件。多數旅店也明白那是輕便（也是最多人會拿走）的宣傳物品，所以提供鋼筆或原子筆的漸少，成本較低但也較有趣味的木鉛筆，成了多數選擇。但一樣是提供木鉛筆，瑞士The Omnia Zermatt提供的可是一整套精美實木盒裝的彩色鉛筆，那誘人的包裝，就算要花錢，我

也想占為己有。

有的旅店專門做了免費高級紀念品，不拿取就對不起它的心意。Hotel Americano給的是一個小巧神秘的黑盒，裡頭是美味無比的巧克力，我甚至將吃剩的空盒都收藏起來了。北京The Emperor Hotel則是一整塊玉石印章，非常大氣。

我的浴室裡從不缺小罐香氛盥洗產品，今天懷念起土耳其Park Hyatt的味道，明日想回到米蘭Bulgari的美麗時光，都可以在香港家中即選即用。或者旅行時也帶上幾瓶鍾愛的用品備用，萬一遇上使用不明潤膚品的旅館，還可以用來救急。

用 minibar 貼心滿足旅客需求

打開 minibar 瞧個究竟，是讓人興奮的入住儀式。

標準 minibar 大多會附有品質不一的免費茶包、即溶咖啡和奶精，有小型冰箱，裡頭有價錢比外面貴上三倍以上的罐裝飲料或零食。最恐怖的 minibar 埋伏著電子收費，打開冰箱的那一刻就佈滿陷阱，拿起飲料後超過一分鐘，第二天賬單上可能就有跳進黃河也洗不清的犯罪紀錄。

有些地雷更是防不甚防，特別針對不懂當地民情的冤大頭。北京的某家旅館是大型食品品牌經營的附屬旅店，minibar 自然成了該品牌的販賣部，跟外面同品牌的產品比起來，包裝得較為精緻，味道也相同，售價卻高上數倍，平民零食頓時化身為貴族精品。對外國遊客來說，或許是有異國風情的新鮮玩意兒，認為是旅館的獨家產品，便掏腰包感受在地，甚至買回家當高級紀念土產。

有的旅館更會將冰箱塞得十分扎實、比軍隊還有組織，讓自帶冷藏食物的住客傷透腦筋。要把從超市買回來的蘋果平衡而完整的塞進兩罐汽水間，可比玩鋼索還要消耗腦力，有時我只想重新整理冰箱裡的次序，就得耗掉大把時間。

近年來如希爾頓（Hilton）旅館集團等，為了省去成本而取消了房間的minibar，有人說這個看似多餘的服務將走入歷史，其實只要加上更多元的創意，懂得顧客真正的需求，minibar的可能性就無限寬廣。

放冰淇淋的minibar最深得我心，紐約的Soho House旅店房間冰箱裡就提供四盒名牌冰淇淋，讓人大感窩心。而有的旅館minibar則誘人到十分危險的地步，提供外面買都買不到或不容易買到的特有產品，讓人主動花大錢還甘之如飴。例如與聖史蒂芬大教堂（Saint Stephen's Cathedral）比鄰的奧地利維也納Do&Co Hotel，套房裡的minibar不但在牆面上如專業酒吧般掛滿一瓶瓶上好選酒，大大滿足我這個酒鬼的需求，更提供有著兩百多年歷史、御用糕餅品牌Demel（也是Do&Co所擁有）的巧克力，不必大排長龍就垂手可得，簡直就讓嗜食巧克力的我抗拒不了，還買了許多當伴手禮。

日本有些旅館minibar的冰箱幾乎是空的，但你不必大費周章上街採買，例如新宿的Century Southern Tower，有個設想周到的小型便利店，提供日常用品、飲料和零

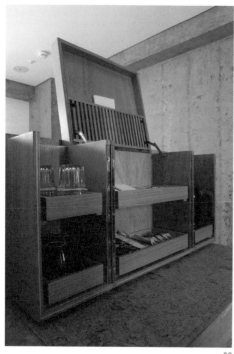

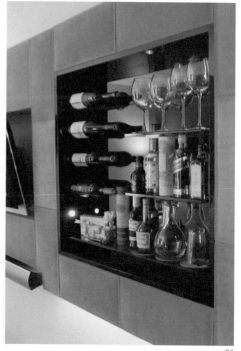

02

01

01 Do&Co Hotel 套房裡的minibar在牆面上，如專業酒吧般掛滿一瓶瓶好酒。

02 打開minibar，精緻的零食、巧克力應有盡有，就像是打開百寶箱般有趣。

食的各種選擇。如此一來，冰箱裡擺放的都是滿足住客需求的東西。

現代旅館競爭激烈，有旅館開始將minibar擴充為Maxi-bar成為房間亮點，讓人失去精打細算的理智。香港The Upper House就是這樣，提供選擇多樣的茶包、咖啡、飲料不說，還有如糖果店似的一罐罐玻璃糖罐，裝滿各式巧克力、餅乾零嘴。若有其他個人要求，也可以要求旅店先做準備，例如想進房間就喝到西班牙汽泡酒Cava，他們會算好冰鎮的時間放在冰桶裡，讓你在最好的溫度時品嘗到。這樣的房間，會令人一整天都不想出去。

有的minibar是貼心的暖男來著。W Hotel除了飲食外，還提供娛樂小玩意兒和絲襪、保護貼等或許神來一筆就會急需的生活用品，幾乎像個小型雜貨店。有的minibar本身就是藝術品，讓人想整個搬回家。香港天后級年輕旅店Tuve，房間桌面放置一個實木製的多寶盒，關起時是精緻木箱，展開時則是應有盡有的mini bar，產品多數都是旅店專屬的包裝。現在高檔旅館喜歡強調使用進口Nescafe膠囊咖啡機，這裡卻個性十足的給你Made in Hong Kong的Tuve濾掛式咖啡包。冰箱裡的飲品不是簡單的便利商店貨色，而是從英國、德國搜羅來的特殊啤酒、紅茶等，難以在一般超市找到，相當吸引人。

為了避免有人擔心minibar的食物要價不菲，有旅館開始免費提供零食或飲料，

雖然只是小意思的一瓶水加一包牛奶，但已經不錯了。大方一點的，是擺上四瓶礦泉水、四罐啤酒、四瓶energy drink（能量飲料）、三包零食加上茶與咖啡，不用花一毛錢，就算不是自己愛的口味，也會心花怒放，全部吃光光。●

Info

★ **Soho House** 美國／紐約
www.sohohouseny.com

★ **Do&Co Hotel** 奧地利／維也納
www.docohotel.com/en

★ **Century Southern Tower** 日本／東京
en.southerntower.co.jp

★ **The Upper House** 中國／香港
www.upperhouse.com/en/default

★ **W Hotel** 台灣／台北
www.wtaipei.com.tw

★ **Tuve** 中國／香港
www.tuve.hk

期待旅館餐廳來個混搭風

過去的中餐廳、泰式餐廳與西餐廳通常是壁壘分明，設計各有風格，不易搞混，如今fusion（混搭）的風氣漸盛，提盡興。

供韓國料理卻有法式打扮，西式裝潢卻供應日本便當的餐廳也開始多了起來，全球化讓國度和文化的界線變得曖昧不明，也影響著飲食環境。

我有時會想，在旅館這樣一個國際旅人流通、而空間又有所侷限的地方，為何還是經常墨守陳規，讓中西餐廳和酒吧各自為政、各占山頭呢？既然同在一個屋簷下，為何我無法到中餐廳點漢堡牛排，而到酒吧時點個炒麵配Mojito雞尾酒？或是，同一個餐廳空間，可以設計

得東西並用都得宜，保持中性靈活？跨界這件事，照理說在旅館內可以玩得更盡興。

當然個人感受不同，有人就是希望各有規矩，旅館餐廳也極可能為當地人服務，過於混搭也許會失去特色。但身為一個經常得面對時差、口味和心情變化的旅人，還是喜歡在吃這件容易引發選擇困難症的事情上，多一點彈性組合。

精心設計游泳池，給旅人最清涼風景

因為入住旅店，我養成了游泳的習慣，也因為這習慣，旅館游泳池成了房間之外我最看重的地方。

不過說來慚愧，雖然經常游泳，我還是很在意游泳池的深度，超過一百五十公分、會淹到脖子高度的，令我有些沒安全感，通常不會冒險再前進。涵碧樓的設計大師凱瑞・希爾就很喜歡將游泳池弄得很深，最深至少兩公尺，外表看起來如湖水一般神秘（又或者是他長得非常高，兩公尺根本不算什麼），每每入住他所設計的旅店，游泳池是必去的重點，但我會在一百五十公分處放個水瓶當提醒，游到那條自訂的界線便趕快回頭。

我也經常在預定前，先打個電話到旅館詢問游泳池深度，德國的旅店總是回答得十分準確，最淺幾公尺、最深幾公尺，都會據實以報，若是南歐或中南美洲的旅

館，就要看運氣了，有時答案跟現場完全不一致，說是有豪華泳池其實不過是泡澡缸都有可能，網站上的資訊和超廣角照片也不太可信。

不少海濱城市雖已擁有無敵海景，仍不吝惜在游泳池上大方投資，例如美國邁阿密海灘旁的旅館，各個與大西洋海灣爭奇鬥豔，相互映襯。但也有例外，我在做某個豪華遊艇設計工作時，到義大利Viareggio這個海港城市出差。有次決定入住一家號稱當地最豪華的五星旅店，網站上游泳池的照片美極了，又大又寬又蔚藍，讓我心生期待。到現場時心情相當愉快，不疑有他的換好裝備，跳下水後才發現水深不到五十公分，根本不算游泳池而比較像水景裝置，勉強算是兒童池，那令人尷尬驚訝的狀況至今仍歷歷在目。

以長度來說，在寸土寸金的城市中是無法強求的，尤其是巴黎、紐約或倫敦，旅館附有游泳池已是稀有，就算有多半也是尺寸迷你，可有可無，或者已經不足十公尺，下降式階梯還設計得又寬又長、占據大半面積，華而不實。

巴黎的Hotel Molitor則是異數，超長的游泳池就是這家旅店最大主角，也是旅客慕名而至的原因。曾經看過《少年Pi的奇幻漂流》（Life of Pi）電影的影迷，應該對於片頭游泳池的畫面記憶深刻，那座位於巴黎十六區的美麗公共泳池名為Piscine Molitor，也就是少年Pi名字的起源，在小說中其清透的水質被形容為：「乾淨得可

以煮早餐的咖啡了」。落成於西元一九二九年的Piscine Molitor早已是百年來巴黎人的

共同休閒記憶，擁有輝煌的故事與傳奇。一到夏季，人們會湧入此處大曬陽光，或展

示最時髦的泳裝，冬日又一點也不浪費的成為溜冰場，留下無數愉快歡笑的畫面，是

城市中的海灘，如航行地中海的大型郵輪。只是那輝煌在一九八九年嘎然而止，泳池

在缺乏資金下宣佈關閉。

　　如今，有酒店集團花六年時間重建，盡力維持原始建築的樣貌，將其中兩層更

衣室的格局改為一百二十四間房間，成了Hotel Molitor。因為了解這段歷史，我知道

訂房時千萬別選擇更昂貴的高級套房，一定要選擇面對游泳池的房間。泳池的旖旎風

光絕對不輸給外面車水馬龍的世界，還清涼許多。

　　迷人的莫斯科什麼都建得巨大，奇怪的是酒店游泳池都不成比例的偏小，或許

是那城市冬天太長，夏天短得不符合經濟效益吧！但我終於在參觀Radisson Royal

Hotel（前身為Hotel Ukraina，為莫斯科史達林式七大摩天樓建築）時，意外發現它有

個五十公尺長的標準泳池，感到很驚喜。

　　在人口密集的城市中，新加坡Marina Bay Sands Hotel那分成三段、共一百五十公

尺的無邊際泳池相當驚人，只是那高空海洋的景象太誘人太有名，我看大多數遊客都

在拍照，如逛觀光街市一般，我想認真來回游泳，卻老是被站立嬉鬧的人群阻擋。

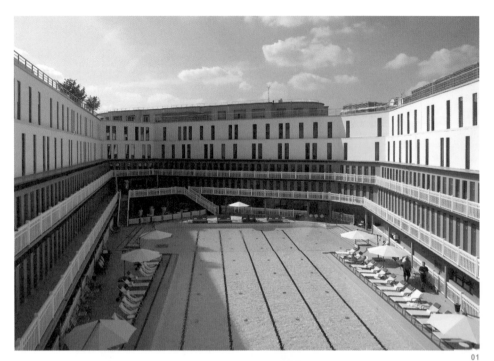

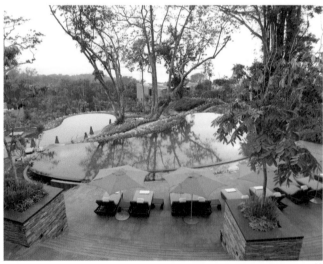

01 Hotel Molitor 的游泳池曾出現在電影《少年Pi的奇幻漂流》中。

02 新加坡Capella Hotel的泳池多到一整天都游不完。

03

04

03 上海The Puli Hotel&Spa的游泳池像博物館藝術品般講究。
04 墨爾本Adelphi Hotel的屋頂游泳池有一段透明玻璃地板，可以一邊游泳，一邊往下看路上行人穿梭。

高樓中的泳池，我最喜愛的是上海 The Puli Hotel&Spa 以及東京 Aman，前者如博物館藝術品般講究、有深度，後者坐擁東京景色，躺在池畔躺椅，眼前有雲霧飄過，還可以遠觀底下繁忙的都會生活，那俗世已與自己不再相關，超脫現實。

若要真正感受漂浮空中的滋味，也可嘗試空中透明泳池。澳洲墨爾本 Adelphi Hotel 的屋頂恆溫游泳池是八〇年代經典，在旅店九樓、離地二十五公尺高處，有一段透明玻璃地板，可以一邊游泳、一邊看路上行人穿梭，路人仰頭也可看見「人魚缸」奇景。近年熱門的新加坡 Gallery Hotel，以及香港灣仔 Hotel Indigo 的泳池也取用了這個創意，算不上前衛。

有些旅店是勝在游泳池數量，如澳門 Galaxy Hotel 和新加坡 Capella Hotel 這樣的大型度假酒店，花一整天都游不遍所有泳池，彷彿汪洋一般。

不過，比長寬多寡、是貼地或飛空更重要的，還是游泳池的安全和衛生。

可以的話，我建議在旅店中夜巡一番，有些設計師似乎不喜歡游泳，也沒親身游過，燈光的設計相當昏暗，有時只有一條細細長長的 LED 撐場，雖然外觀因模模糊糊而顯得浪漫，但對泳客來說並不方便。又或者燈光照射位置就正對游泳路線，非常刺眼，就如潛水艇打撈沉船時的情景，不堪久待。

針對這一點，就必須稱讚香港 The Ritz-Carlton 的戶外池區，即使它正對的就是維

多利亞港夜景，設計師又在泳池搭起一整個LED天棚，放映的也同樣是香港夜景，如將城市萬家燈火倒轉成點點星空，不僅視野上夢幻遼闊，也讓整個區域有柔和而充足的光線照耀。

並不是國際連鎖酒店就是品質保證。有一次在芝加哥一家我很喜愛的五星酒店游泳時，或許過濾系統出了問題，水裡浮著細細白白的不明物體，在燈光照射下四處

Info

★ **Hotel Molitor** 　法國／巴黎
www.mltr.fr

★ **Radisson Royal Hotel** 　俄羅斯／莫斯科
www.radissonblu.com/en/royalhotel-moscow

★ **Marina Bay Sands Hotel** 　新加坡
www.marinabaysands.com

★ **The Puli Hotel&Spa** 　中國／上海
www.thepuli.com

★ **Aman Tokyo** 　日本／東京
www.aman.com/ja-jp/resorts/aman-tokyo

★ **Adelphi Hotel** 　澳洲／墨爾本
www.adelphi.com.au

★ **Galaxy Hotel** 　中國／澳門
www.galaxymacau.com

★ **Capella Hotel** 　新加坡
www.capellahotels.com/singapore

★ **The Ritz-Carlton** 　中國／香港
www.ritzcarlton.com/en/hotels/china/hong-kong

★ **Hotel Krafft Basel** 　瑞士／巴塞爾
www.krafftbasel.ch

飄舞，弄得視線朦朧，我幾乎看不見迎面而來的泳客。

我也曾在澳門一家擁有悠久歷史的集團旅店，游泳游到一半時突然覺得水道限縮，並且有個九十度的牆面尖角突出阻隔，非常危險。可笑的是我找救生員投訴時，他也無奈地搖頭說自己也在那裡受傷過⋯⋯。

游泳池的愛恨情仇，光是在美輪美奐的池畔晃蕩是無法感受的，跳下水認真游個幾圈，才看得清真正面目。

當然，也有旅店沒有挖灌出任何一個藍色空間，卻擁有無人能及的游泳池。在瑞士Hotel Krafft Basel旅館詢問哪裡可以讓我游泳時，服務生氣定神閒的指了指窗外那蜿蜒清澈的河流，也給了我一個可漂浮水面的防潮袋，一切就是這麼理所當然。我也就管不了那池水到底多深多淺、有多少不明生物，或是我會漂流到何處方休了。●

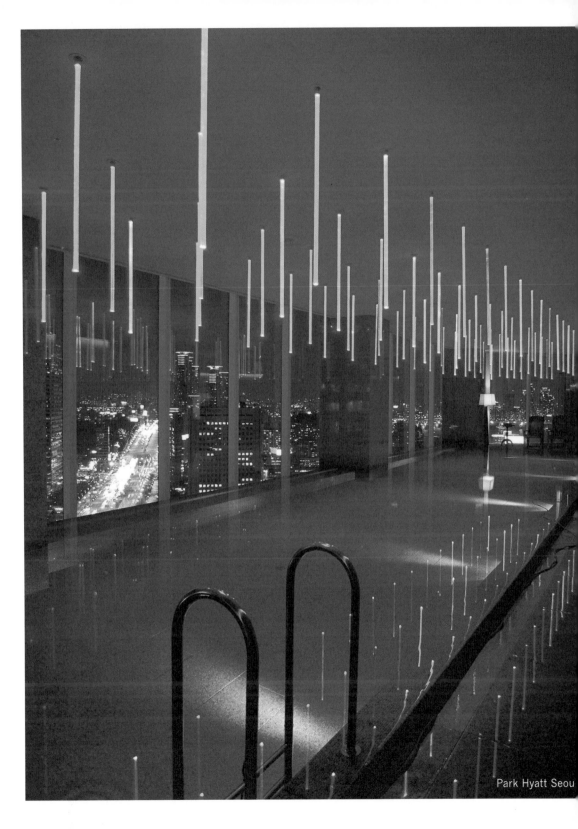
Park Hyatt Seou

Spa 就是要讓人完全放鬆

常有人問我如何在忙碌工作和長途旅行中，保持精神奕奕和靈活狀態，是不是有什麼積極的大道理？答案其實被動而懶惰：Spa。

因為不想四處尋覓，也不願浪費做完療程後那放鬆的效果，我通常選擇在旅館中做Spa，花在其中的費用恐怕和房價不相上下。

我們經常說「Time is luxury」（時間便是奢華），這點在Spa服務中更應該好好被表現。按摩完本來就該好好休息一番，卻常因為「夠鐘」（廣東話，指時間到了）需要急急離開，對身體來說是矛盾的折磨。若留在旅店中，Spa和房間或許相隔不過幾層樓，再回房睡上一場好覺，療程可以持續一整個晚上到隔天早上，醒來後便脫胎換骨如獲新生。

越來越多旅店除了設有Spa treatment以外，更將Spa與住宿兩種服務合而為一，

而且不一定要遠赴郊區或島嶼，就算是在城市中央，也可以發現這樣的一站式享受。

每隔一段時間，我有些厭倦香港又沒有出外旅行時，就會躲進香港Grand Hyatt Plateau Spa住上幾天。有一次甚至因家中重建設計的關係，在這裡連續住了一個禮拜，一邊休養，一邊做客戶的設計圖，開會也在這裡，完全不離開，也不回辦公室。工作完後，每天選不同的天然浴鹽浸浴，晚上九點半就躺在日本Futon床上享受按摩（包在房價中），十一點直接入睡，要悄悄離開房間的人，只有治療師自己。

Plateau Spa的室內設計，是知名旅館設計師約翰‧莫福特（John Morford）的作品，為了將自然界的藝術元素融入愜意的環境中，他大量使用了陶瓷藝術家艾瑪‧陳（Emma Chan）的魚、青蛙和烏龜等動物創作，以及攝影師薇拉‧莫瑟（Vera Mercer）的田園攝影作品，既有野性又不失高雅。透明的淋浴間很好玩，把門密合、打開水龍頭蓋上栓塞，水可以注滿整個浴間，甚至到我脖子的高度。人可以像在水族箱裡的魚一般游泳、被觀賞，成為另一件房間內的動物擺飾。

莫福特對細節的要求相當高，據說連房間內水果的樣式和擺設，也要得到他的同意，水果也是設計的一部分，任何細節都不放過。

房間陽台兩邊有對猛禽，靜靜的守候著維多利亞港風景，白日觀望中環繁華群象，夜晚迎接船燈往返景致，香港此時成了眼前的電影螢幕，動也不動的鳥兒們只需

悠哉看戲。在這裡，清晨五點我就會起床，到陽台上欣賞緩緩升起的日出，看著城市天際線間色彩的瞬間轉換，感覺身心被洗滌潔淨後的輕快。

到泰國來個泰式Spa，已經是每個旅客必然的指定動作，幾乎家家酒店都附設Spa，平常到我也難說有哪個記憶深刻。只有Grand Hyatt在曼谷開設的i.sawan Residental Spa&Club特別不同，內裡除了九間為Spa而設的Bungalow，還有六間Spa Cottage，換言之，你的房間（不，應該是獨立屋）就是Spa room。

有趣的是，i.sawan位於整個酒店的五樓花園平台，那些獨立屋又與酒店本身的建築風格截然不同，更接近鄉村地區才會出現的傳統別墅。當我看見那些別樹一格的獨立別墅，被周遭的現代化高樓大廈所包圍，旁邊又有Skytrain鐵路的快車呼嘯而過時，頗有時空錯置之感，就像是舊時代產物，突然透過時光機穿梭空降到未來。但身處其中又不覺得吵雜，有綠油油的樹木與外界區隔屏障，隱私已是足夠。

在這裡做Spa，不會有時間限制你何時要離開，就這樣懶洋洋的躺回自己的床上，只要記得check out時間就好。我入住當日就享受完半小時泰式按摩，之後整個晚上和第二天早晨都留在房裡，完全沒有心思和時間再去別的地方，才是真正的放鬆。

然而老實說，旅館Spa的競爭已白熱化，精打細算的房客也越來越多，對他們而言，房間與Spa間的距離不是問題，關鍵是若附近就有價錢便宜三分之二的高檔連鎖

01

03

02

01 Plateau Spa 房間陽台兩邊的猛禽，靜靜守候維多利亞港風景。

02 入住曼谷的i.sawan Residental Spa&Club 的獨立屋，你的房間就是Spa room。

03 置身在The Barai 這間Spa旅店中，有如在半夢半醒之間。

店，何苦花大錢砸在服務差不多的酒店裡。這樣的情況下，千篇一律、標準化的旅館Spa便逐漸不能滿足需求，從預定、入門、Spa精油選擇、進行療程到付款，應該要更個人化、更體貼入微才有優勢。

例如許多連鎖國際旅館的Spa按摩師因為受過統一訓練，說的話都大同小異，沒有感情，結束Spa後，他們也常說：「休息一下，我在外面等您。」這樣聽似禮貌的提醒，其實頗具時限壓力：有人等著你，所以不要太慢啊！高檔酒店的優勢，就是有精美的餐點、三溫暖和絕佳風景，何不讓客人消磨時光，半天的療程就不疾不徐、待上一整天也行。半島酒店與Aman系列酒店等，在這一點都特別大方。

特殊的景觀、地點或裝潢，都可以是旅店Spa吸引人之處，但對我來說，能不能掌握Spa的流程更是重要，高明的話，就會在空間設計和服務中，引導旅客慢慢從現實中脫離，一一解開束縛，感覺每一寸肌膚神經到內在靈魂，都被細心呵護，漸入夢境般的紓放境界。

The Barai是從Hyart Regency Hua Hin獨立出來的Spa旅店，沒有明顯的招牌，需要預約好讓專人帶領前往，從那粉磚色的圍牆尋到狹窄的入口，再穿越燭光曖昧的長廊，才通往大廳和那像是未來宮殿般的中庭。它的面積特別大，然而只有分為上下兩房的四間別墅。我住的是樓上的套房，起碼有一百五十平方公尺大，可以提供一家人

同住或辦個瘋狂派對。我是一個人霸占兩公尺乘以四公尺的大床，奢侈的享受徹底放鬆的私密。

第一天入住，我讓管家作導覽，像是看遍各式各樣的異想國度。第二天我就自己嘗試著摸索路徑，花了很多時間尋找出口，卻十分樂在其中。旅店由泰國知名建築師萊克·布納格（Lek Bunnag）設計，在建蓋的過程中，完全沒有傷害到一棵樹，地板或牆面也會留出讓樹木生長的空隙。我住的房間門口，就有一根樹枝穿越地板而過。建築與自然融為一體，讓享受Spa的過程更富禪意。

布納格曾說，這間旅店的設計，都是他做夢時見過的景象，在這裡，我也像個夢遊的人，游移在半夢半醒、真實與虛幻之間。

現在全世界有很多Spa水療中心，不知為何，它們的廣告形象幾乎千篇一律……東南亞風的佈置，浴缸中美女的裸背，水裡灑了玫瑰花瓣，旁邊點著香氛蠟燭……。The Barai的Spa區不需要這些三元素煽動，它靜置的畫面就是一幅藝術傑作，引人入勝。除了迷迷濛濛的燭光，酒店十分擅長用自然光線作為天然裝潢。做Spa的時候，我模模糊糊的看著陽光光影在庭院中移動變化，覺得時間過得特別快。

然而，我的身心靈都慢下來了。●

不一樣的健身房，讓運動成為最高享受

健身房（gym）過去在旅店設施中，常常淪為可有可無的配角，捨不得被放在好一點的空間中，不是深埋「地庫」（香港用語，意思是地下室），就是塞進建築中沒太多用處的房間。隨著運動風氣漸盛，健身房的地位開始有所改善，也有很多創意。

一邊運動一邊欣賞美好風光，對於身心放鬆不但大有益處，也能增加在旅店內健身的意願。包括東京Park Hyatt、東京Andaz Hotel等等高層旅館，都將最好的景觀留給了健身房，夜晚在其中跑步，猶如漫步群樓星空之上，白日做瑜伽時，隨著雲霧飄移，能更快進入深沈冥想之中。香港最高的Ritz-Carlton把健身室和游泳池一起放在一百一十八層，更有寬敞的戶外暖身運動空間和戶外按摩浴池，維多利亞港畔風光猶如迷你樂高積木，浮雲成了百看不膩的屏幕，為此我還成為旅館忠心的長期會員。

躲在室內呼吸空調製造的冷氣，似乎還是不夠健康，美國德州達拉斯的Hyatt

Regency，則把一整層中空的逃生層規劃成慢跑道，幾乎是一個公園規模，讓人在真實室外溫度與新鮮空氣中盡情流汗，又能夠任意變換眼前景色角度，不必盯著眼前的電視螢幕，像隻滾輪中不斷定點奔跑的老鼠。

邁阿密海灘則有不少旅館，甚至將健身房設在沙灘上，與大自然零距離。

有些旅店的活動就是打發時間的重頭戲，義大利北部的Vigilius Mountain Resort，除了一步一腳印的登山，只能搭乘纜車到達。度假區裡沒有一絲來自車輛的烏煙瘴氣，空氣純淨新鮮極了，呼吸一會兒就能徹底洗滌身心。旅店提供了各種活動，沒有所謂固定的gym，卻也處處是極佳的健身場域。運動神經不算太好的我，在這裡第一次嘗試射箭，在專業教練的指導下，成功到不至於傷害另一個德國籍箭友。射箭完，我還參加了一小時的瑜伽課程（雖然最多只能做到拉拉筋的程度），午後陽光透過木條格牆灑落游移入室，腦袋總是轉個不停的我終於停了下來，感到無比的平和。

比起豪華硬體設施，好的健身教練較為難求。曼谷The Siam Hotel裡有多元的娛樂室與健身房，但它獨有的泰拳課程最吸引我，教練是當地大名鼎鼎的冠軍級人物，有豐富的經驗和實力。那是我第一次的泰拳體驗，在他的指導下，激發了我從未想過的潛能；更棒的是，我可以用力揮打泰拳冠軍，就算沒有空間預算，也不代表它與運動無沒有那麼多資源的中、小型旅館，就算沒有空間預算，也不代表它與運動無的潛能；更棒的是，我可以用力揮打泰拳冠軍，而他絕不會還手。

緣。現在倫敦、巴黎和紐約的小型旅館，雖然擺不下運動設施，但盛行和周遭的體育中心或健身房合作，讓住客可以使用。

倫敦由鬼才菲利普‧史塔克設計的旅店St.Martins Lane Hotel房間裡，擺了瑜伽墊，就算不做瑜伽也覺得誠意到位，而同在倫敦的Sanderson Hotel房間更放了啞鈴。

德國25 Hours Bikini的房間牆面就放了一台單車，隨時可以向旅店租借，以環保的方式遊覽柏林。

瑞典斯德哥爾摩的Ett Hem則沒有供應瑜伽墊也不給單車，但送了一張繪製得相當精美可愛的地圖，告訴你城中最佳慢跑路徑，還有特選景點手繪介紹，拿在手上，連不喜歡跑步的我，也要按圖漫步幾圈，才對得起旅店主人的心意。

整個城市都是我的健身房，似乎更浪漫，更能隨心所欲。●

01

02

01 德國 25 Hours Bikini 的房間牆面放了一台單車，隨時可以向旅店租借。
02 Vigilius Mountain Resort 沒有固定的健身房，但處處都是極佳的健身場域。

03

04

03 瑞典Ett Hem給旅客一張精美可愛的地圖，上面有城中最佳慢跑路徑。（攝影：張偉樂）

04 曼谷The Siam Hotel的健身房有泰拳課程，我和教練（右）正在上課。（攝影：The Siam Hotel總
經理Jason M. Friedman）

Info

★ **Hyatt Regency Dallas**　美國／達拉斯
dallas.regency.hyatt.com

★ **Vigilius Mountain Resort**　義大利／拉納
www.vigilius.it

★ **The Siam Hotel**　泰國／曼谷
www.thesiamhotel.com

★ **St.Martins Lane Hotel**　英國／倫敦
www.morganshotelgroup.com/originals/originals-st-
martins-lane-london

★ **Sanderson Hotel**　英國／倫敦
www.morganshotelgroup.com/originals/originals-
sanderson-london

★ **Ett Hem**　瑞典／斯德哥爾摩
www.etthem.se

藝術品與旅店空間完美融合

身為設計師，總是想著要讓自己的作品本身就是傑出藝術，乾乾淨淨就好，無須加上其他繪畫、古董雕刻或照片等錦上添花。只是，現實上有些業主或許本身是收藏家，或者迷信「多就是美」的規則，會堅持空間中一定要出現藝術品才顯品味。對此我並不認為誰對誰錯，但還是會堅持若要如此，就必須在設計一開始便想清楚，而不是在空間建築好之後，強行將兩者隨意湊合，造成四不像的悲劇。

這種情況下，旅館建築師、室內設計師與藝術顧問之間的溝通合作，就非常重要，一定要從第一天開始到收尾都一起參與，才能產生相互加分的化學作用。

歐洲（尤其德語地區）近年來很風行Art Hotel，就是將旅店視為美術館般，陳列經典或當地新興創作，住客可以有充沛的時間沉浸在藝術環境中，實際利用。我經常會體驗到，如此標榜著art的旅店，有很大機會因為藝術品過於搶戲，而忽略了空間

01 Hotel Fox邀請不同的塗鴉畫家、插畫家與平面設計師設計空間,打造出酷味十足的旅館。

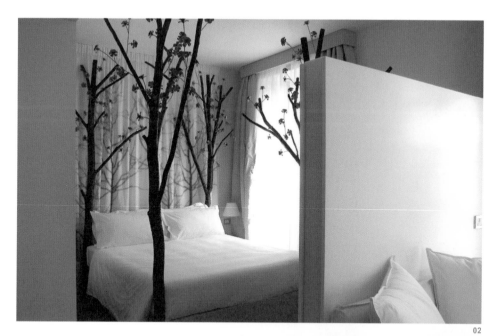

02

03

02 Hotel Maison Moschino 有童話世界一般的場景。
03 Andaz Hotel 電梯裡頭有栩栩如生的紙雕立體魚作品。

設計的角色，比較像藝廊，而不是真正舒適的居所，就只是將一個無聊的房間放入床和各自為政的繪畫雕刻，沒多加考慮。

讓藝術家專門為空間而創作，會是比較有趣協調的做法。丹麥哥本哈根的Hotel Fox，原來叫Park Hotel，是個平凡無奇的廉價旅館，二〇〇五年年初，福斯（Volkswagen）汽車公司為了宣傳新車，邀集了世界各地二十一個塗鴉畫家、插畫家與平面設計師等，各自負責打理六十一個房間的改造及創作計畫，他們不僅可以隨心所欲揮灑所長，也可以決定新地板、窗簾等需要用何種材質，只有浴室和床的標準無法更動，讓舊旅店脫胎換骨……。

這個原本一時興起的短期公關活動，由於成果太令人驚艷，最後讓Hotel Fox長期經營了約十年，成為全球最酷的旅館之一，每個房間都獨一無二。我拜訪時入住的是三〇六號房，由一位身兼攝影師與音樂人的挪威藝術家所打理。他打破格局，將房間所有必需物品都放在中央位置，無論睡床、衣櫃或書桌都連成一體，全部漆成白色，但又神來一筆在某個角落揮灑幾抹鮮豔彩色，叫人尋覓玩味。二〇一四年以後，這間旅館才被Brochner旅館集團接收，整修為精品旅店SP34。

無論在哪個領域，跨界合作如今都蔚為風尚。將旅館刻意打造為藝術空間的蘭Hotel Maison Moschino，就是時裝品牌跨足精品旅館的絕佳例子，Moschino和義大

利旅館集團Mobygest合作，讓一九八〇年代的米蘭首座火車站，化身為超現實旅店。

進入裡頭像走進童話世界一般，尤其深受女性喜愛，不時會聽到此起彼落的驚呼聲。

我入住時刻意選擇較中性、自然且素淨的房間The Forest，以樹枝為床柱，檯燈是一隻維妙維肖的貓頭鷹，夜晚入夢時我便走入一座無人森林，只有皎潔的月光伴我同行，心情意外平靜……醒來時頭十秒，我以為還在夢中漫遊。

不少頂級旅館擁有媲美博物館等級的藝術品展示，甚至擁有數以千計的珍藏，散置各處如藏在迷宮裡的驚喜，等待入客近距離鑑賞，可惜多數沒有一一附上藝品介紹的牌子或小冊，不然我也想多認識那些看來涵豐厚的作品，知道是哪一個藝術家的心血結晶。蘇黎世Park Hyatt便特別用心，為旅館內珍藏附上簡介，印了如同藝術館導覽的手冊，詳細記錄每件藝術品擺放的位置和創作者，極看重的給了它們名份和地位，也給了我深刻印象。

紐約與東京的Andaz Hotel都是由美籍華人設計師季裕堂（Tony Chi）參與操刀，也是我心目中藝術與空間完美融合的最佳案例。在設計規劃之初，就邀請了許多本地名家一同參與，為旅館量身打造創作，即便藝術家大師們風格各自迥異，透過空間配合，也能讓整體發揮出雅緻和諧的效果，並各自展現紐約與日本的文化精髓。

我對東京虎之丘Andaz Hotel的電梯景象難以忘懷，裡頭有一幅紙雕立體魚作

品，沒有任何色彩，只是純樸的紙張原色便引人入勝，加上玻璃外罩的凝結效果與光線反射，那原是死物的魚群變得栩栩如生，讓我忍不住多坐幾趟電梯細細欣賞。藝術家將傳統經過一層高明的轉化，讓藝術品顯得既具深度又顯得個性十足，也讓原本單調、不想花時間在內等候的封閉空間，頓時變得有趣，活潑而遼闊。

藝術品與旅店空間的關係，並非如魚與水般互不可缺，但若是合作無間，也是相敬相惜的理想伴侶。●

Info

★ **Hotel Fox**（現Hotel SP34） 丹麥／哥本哈根
www.brochner-hotels.dk/our-hotels/sp34

★ **Hotel Maison Moschino** 義大利／米蘭
www.facebook.com/pages/Maison-Moschino/158293654189725

★ **Park Hyatt** 瑞士／蘇黎世
zurich.park.hyatt.com

★ **Andaz Toranomon Hills** 日本／東京
tokyo.andaz.hyatt.com

ballroom 的靈活度越大越好

大型旅館對於ballroom（跳舞大廳或宴會廳）的重視程度經常超乎想像，也肯砸下大量預算與心力打造這個空間，設置大型水晶燈、亮麗舞台、落地窗加豪華厚窗簾，甚至還有藝術浮雕等，似乎越豪華越引人注目才顯氣派。我卻覺得，ballroom的設計應該是越簡單、靈活性越大越好，是旅店中最需要留白的環境。

現代人搞活動，總是有相當多要求，辦婚禮與開記者說明會，也有不同的格局需要，一個固定樣貌的ballroom，恐怕會偏限了許多創意和對個性化的追求。婚禮只能浪漫粉彩，不能使用冷酷

的意境嗎？若想辦的是互揭瘡疤的離婚派對呢？給一個素淨無太多裝飾的房間，活動舉辦者就可以更依照自己的想法，做出接近理想的臨時設計。

我曾幫忙在一個朋友的活動上設計ballroom場景，環境極簡，沒有多餘裝飾，反而讓我有更大空間和彈性發揮創造力，在現場做出一個氣氛高雅的大型球型裝置，這在其他許多地方是不被容許的。

但是有些旅店的ballroom太美好了，只能甘心遷就。巴黎Shangri-la位於十六區，就毗鄰特羅卡迪羅廣場（Place du Trocadero）、塞納河和香榭麗舍大道的

精華地段，巴黎鐵塔就在眼前，但又能稍稍避開遊客鼎沸的街道，鬧中取靜。

最特別之處，是建築接手了拿破崙（Napoleon Bonaparte）的姪孫羅蘭・波拿巴王子（Prince Roland Bonaparte）十九世紀官邸的舊址，將富麗堂皇如宮殿一般的貴族私地，開放為公開旅館，讓人渴望一探究竟。

我想像自己是個受邀到此的貴客，隨著女侍（一個不會說中文的華人服務生）穿梭過一間間金碧輝煌的廳堂，到達 ballroom 時，就算沒有現場演奏，也依稀聽到古典音樂繞耳，沒有穿著正式燕尾服，也情不自禁微微屈膝行禮，彷彿踩著輕快舞步，踏入了那個綺麗年代。

Shangri-La Hotel Paris

Chapter 5

精準定位，
創造
獨一無二體驗

有如秘密花園的旅店

世界上有許多事物的界線越來越模糊，像是你以為都市中心就應該車水馬龍、忙碌緊張，但那些最引人物慾的名牌百貨、高樓大廈之間，轉一個小彎，說不定就有如葡萄園般安靜的地方。

過去我們以為只有郊外、海灘、高山上才找得到的度假中心，現在也漸漸出沒在城市心臟地帶，把原本要走進大自然深處才能感受到的靈魂私密和慰藉，搬進數百萬人群出沒的喧鬧之處，那種反差，正是這類旅店最迷人的地方。

要找個桃花源透口氣，或許只要下班擠幾站地鐵，穿越幾座行色匆匆的人牆後就到了。現實與逃避現實之間，只隔了一道旋轉門。

Bulgari Hotel and Resort，就是我在米蘭的秘密花園。

米蘭大概是最不像義大利的義大利城市，這裡的效率更像德國一些，時尚資訊

在這裡川流不息，對工作的要求很高。米蘭的外表不如羅馬般處處精彩，在第二次世界大戰時被炸毀了許多容顏，也沒什麼動人心魄的天然風光，對純粹走馬看花的觀光客來說，除了購物和街道上的俊男美女以外，並非十分吸引人。

但對我們做設計的人來說，米蘭很多地方都是「躲起來」的，也就是有趣的東西都被藏起來了。

Bulgari Hotel and Resort這家旅店，明明位處米蘭最繁華的中心地帶，明明Via Montenapoleone和Via Manzoni等名店街與Piazza Della Scala近在咫尺，旅館門口前卻獨享一條直達的單行道，隱密性很高，似乎與紛擾的現實世界互不相干。在外面瘋狂血拼回來，走入飯店時，原本充滿物質慾望的心靈會頓時沉靜下來，不會再貪戀哪些該買卻還未買，腳步不知不覺慢下來。

建築前身是一座十七世紀的古老修道院，如今仍保留了三面外牆。為了不辜負它的經典歷史，設計師安東尼歐‧奇特里奧（Antonio Citterio）對於物料的使用十分盡心且不計成本，公共空間使用黑色贊比亞大理石，Spa用了高檔的義大利石與土耳其石，泳池細緻的鋪上了金色馬賽克小磁磚，我房間的浴缸則是整塊石材砌成，地面有最漂亮的緬甸柚木和橡木……。另外，還有許多內行人也不禁讚嘆的細節，例如將浴室與睡房隔開的玻璃褶門，線條又細又高，只用了精細到幾乎看不見的門鉸固定。

這些豪華卻絕不俗艷的表現，都是模仿不來的義大利設計精髓。

這間旅館的個性就如米蘭，讓Luxury這個一不小心就會過度浮誇的概念收放自如，賦予質感和內涵，化身為藝術。

Bulgari Hotel and Resort就位於米蘭十八世紀中期的植物公園旁邊，但旅館內又暗藏一個四千多平方米的私人花園，相連起來，成為城中綠肺。連它停車場的漩渦設計，都像在花園裡漫步的蝸牛那般自然。

我問過許多住在倫敦的朋友，他們都有一個關於八〇年代的共同記憶，那就是：Blakes Hotel。當我向一位知名的女服裝設計師提起這家旅館，她臉上立刻露出興奮的神情：「嘿！那就是我跟老公結婚前，第一次吃飯約會的地方。」那頓讓兩人掏心的晚飯，造就了一段深厚的情緣。

對不少倫敦人來說，Blakes Hotel至今都是他們「心靈的Retreat」。不管你在其他公共場所多麼需要裝模作樣，到這裡來就可以獲得絕對的安心和放鬆。

而由艾儂絲卡・漢貝爾（Anouska Hempel）打理的Blakes，有「設計酒店的始祖」之稱。就算是將近三十年後的今天，和成堆冒出的新興Hip Hotel比起來，Blakes仍是讓人驚喜連連的地方，歷久彌新。在這旅店可以看出漢貝爾非凡的功力：她將許許多多新舊交錯、東方與西方的迥異元素，塞滿了這間小旅館，幾乎看不見什麼留白之

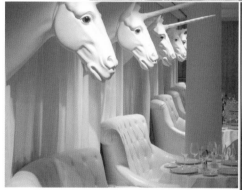

01 史塔克在Faena Hotel+Universe 這間旅店，淋漓盡致的發揮了築夢者的精神。

處，如博物館般琳瑯滿目，房間的細節佈局到顏色都不一樣，放在一起卻很好看。又好像是一個喜愛到世界各處旅行的人，把一生收藏的稀有寶物通通放到自己的家一般，充滿了感情。

儘管室內如此多彩繽紛，Blakes 的建築卻像是倫敦的一般 Town House，外牆用低調的黑色塗妝，承襲了倫敦人悶騷的性格。

我住在它最便宜的單人房，應該是所有房間中最低調的，色調是黑白灰三色，湊巧的是，房間牆面滿滿的掛了二十四幅建築繪圖，彷彿知道入住的人是個建築設計師。房間很小，處處卻是漢貝爾經營的巧思。地上鋪的草蓆地毯和床鋪上觸感柔軟的針織床單，連浴袍的織工和觸感都好極了，皮膚不用做Spa就很放鬆。

菲利普‧史塔克設計的眾多旅店中，Faena Hotel+Universe 是我認為最精彩的作品之一。

這家旅店位於阿根廷首都布宜諾斯艾利斯的Puerro Madero 地區，十九世紀時是船塢區，區內保留了許多當時的紅磚舊塢，而Faena Hotel+Universe 的前身便是一幢舊麵粉廠。一向大膽前衛、鬼靈精怪的史塔克，在這棟充滿歷史感的建築裡，可說用盡了心機去設計，淋漓盡致的發揮築夢者的精神。尤其是他這次加入了西班牙的古典精神，老東西成了十分獨特的設計。

不管是旅館內部四處或是我的房間四面牆，都掛滿了戲劇效果十足的紅色布

幔，再加上金色與白色交錯的傢俱。這些喜宴上常見的老土顏色，在這個設計頑童手

中，卻成為一點也不老土的藝術。若將房間四面布幔拉起，配合曖昧光線，恍如落入

超現實世界，讓人想起了大衛·林區（David Lynch）電影裡夢境般的場景。

旅店餐廳「El Bistro」卻是截然不同的雪白世界，牆面上掛著動物頭像的老把

戲，史塔克異想天開的換成陶瓷獨角獸頭，將炫富的殘酷裝潢化為充滿異想的遊戲。

我特別喜歡從我的五〇二號房間往外望去的景觀，剛好一面是悠閒的游泳池，

一牆之外便是車水馬龍的馬路，一慢一快，一悠哉一庸碌，兩種不同的世界對比，遊

走於夢幻與現實。

當午夜鐘聲響起，旅店裡的舞廳才正要開啟，Tango 的火熱音樂演奏到天光。想

真正進入夢鄉，卻捨不得離開。

雖然是位於維也納市中心，但 Hotel im Palais Schwarzenberg 卻罕見的擁有私家大

花園，每個拜訪的人都會經過帶點蜿蜒的石頭路，途經大花園，最後才到酒店門口，

過程就像進入兩百多年前巴洛克宮廷古堡的年代，只差沒搭馬車前來。

酒店的前身是 Schwarzenberg 家族王子為避暑而設的夏宮，經過戰火後曾多次翻

新，如今氣魄恢宏的主樓仍完整保存，內裡陳列著各式古董傢俱，彷彿停在奧地利最

01

02

01 漢貝爾結合東方與西方的迥異元素，讓Blakes Hotel如博物館般琳琅滿目。
02 Bulgari Hotel and Resort是我在米蘭的秘密花園。

輝煌的時候。

多數人到此是想感受貴族氣息，我不選主樓，反而挑選了左邊東翼的Designers Park Room，是以前僕從的住處，但這裡出去後就是環繞整個行宮的Ring Road，占地十八英畝的歐洲花園就在眼前。我早晚都會出來散步，獨享恬靜的綠色景致。

The Puli Hotel&Spa則是我在上海的「大老婆」，從不讓我失望，每次入住都能發現它更深沉的內涵，非常安心。從外頭車水馬龍的現實中進入這個旅店，彷彿瞬間穿越松竹密佈的靜謐世界，充滿東方禪味的氛圍，讓原本喧擾的心境如瀑布灌頂般冷卻平靜，甚至忍不住放輕腳步、放低聲量。

身處於不似上海的上海，這裡更像是不惹塵埃的深山殿堂。●

Info

★ **Bulgari Hotel and Resort** 義大利／米蘭
www.bulgarihotels.com/en_US/milan

★ **Blakes Hotel** 英國／倫敦
www.blakeshotels.com

★ **Faena Hotel+Universe** 阿根廷／布宜諾斯艾利斯
www.faena.com

★ **Hotel im Palais Schwarzenberg** 奧地利／維也納
castleandpalacehotels.com

★ **The Puli Hotel&Spa** 中國／上海
www.thepuli.com

大膽實驗的旅店

在過去，旅店好像有很多標準存在，例如電梯到房間的距離不能超過多少、房間一定只有一個主要入口、餐廳有一定的開放時間，逾時不候。

現在，很多標準都被打破了，即使是集團式酒店，也會開始思考如何打造出更具創意、更符合人性，甚至結合當地文化的環境。這需要經驗，也需要實驗的勇氣。

實驗，並不是只做一些奇奇怪怪、不按牌理出牌的事，光是打破規矩、卻脫離人性基本需求的創意，其實沒什麼意思，特別是對於主要為居住而存在的旅館來說，實驗，是為了讓人們有更好的生活而存在的。

Les Cols Pavellons 位於火山群環繞的西班牙奧洛特小鎮（Olot），旁邊是Garrotxa火山自然保護區。西班牙近年來有許多實驗性強烈的旅店誕生，像是Les Cols Pavellons，是米其林二星級餐廳Les Cols為了食客著想，特別邀請西班牙新銳、備受

矚目的RCR建築事務所，在餐廳附近設計的一座獨特居所。食客可以在盡情享用完美食、美酒後，再緩緩邁著醺醉步伐進住一宿，將那饗宴營造出的飄飄然體驗，從味蕾延續到整個身心內在。

捨棄水泥磚牆，Les Cols Pavellons大膽的使用玻璃鋪砌旅店，將大自然畫面一點也不浪費的納入裝潢。因為是半透明的，一開始進入房內，視線就如剛剛走入暗室之中般渾沌，我先是呆立幾分鐘，再靜下心來，讓自己逐漸適應房間內如冰磚切出的幾何線條，要搞清楚室外或室外，要摸索一陣子才能豁然開朗。一切都是清涼的碧綠色，在我睡前微醺的意識下化成了變幻莫測的湖水。

而果真就像入住湖底，旅館不提供iPad插座，也沒有網路、電視和電子產品，開關燈只需使用兩個上下簡易按鍵，讓人徹底從充斥複雜科技的世界中off line。房間內設有Spa等級的浴池，浸浴時抬頭便是雲朵浮蕩。地板下則可見火山岩面裸露，如水波般的線條，像是凝結的海浪，雖靜似動。透過這個充滿禪意的空間，我能真正的與天空、大地作深度的交流，和自己對話。

住在西班牙馬德里的Silken Puerta America，也總是覺得時間不夠。我住過那裡兩次，每次長達五天，每個晚上都會換不同的房間。第十二層是法國建築大師尚‧努維勒結合魔幻色彩與冷靜線條的藝術之作，第一層是札哈‧哈蒂充

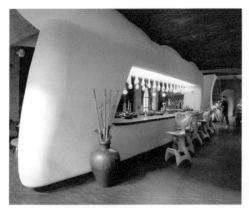

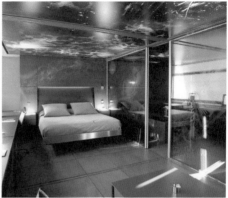

02

01

03

01 Silken Puerta America 旅店中的第 12 層是努維勒結合魔幻色彩與冷靜線條的藝術之作。

02 East Hotel 的設計充滿衝突又圓融並置的錯覺和異想。

03 Silken Puerta America 旅店中，哈蒂設計的黑色房間。

滿流動感的數位空間，磯崎新為第十層帶進日本簡約禪意……。我像個胡亂玩耍的頑童，假裝是誤闖虛擬世界的迷途者，不知下一步會落入何種時空，既期待又怕受傷害的開啟著每一道門。

這裡的故事，說上三天三夜都說不完。

整棟旅店就如同建築萬花筒一般，大師們各顯神通，在標準的房間限制下（大約三十平方公尺）大玩不標準的創意，讓人每一晚都像是住進了不同的旅店。

我最喜歡的則是札哈・哈蒂設計的樓層房間，有純黑或純白兩種顏色，我兩種都住過。純白的房間就如未來世界的科技洞穴，所有線條如噴濺而出的牛奶，幾乎看不見任何垂直平面，具有生命般的流動感。只有一點小麻煩，就是我的筆很難好好放在桌面而不頑皮的滾動。而黑色的房間就如落入人體深處，讓我幾乎找不到自己黑色的行李箱，我的物品又多是黑鴉鴉的顏色，以致於花了一小時才把東西整理清楚。

設計倫敦千禧橋的諾曼・佛斯特的房間設計簡約實用，但處處可以見到真正「luxury」的表現，更令人興奮的是，房間裡所有東西都是他的產品。而英國產品設計師朗・亞瑞德的房間，則將所有起居集中在中間位置，有如多功能傢俱般，床的後方就是廁所，四周牆面則保持留白，徹底打破旅館房間的刻板樣式。

約翰・波森（John Pawson）則在旅館大廳裡藏了一個惡作劇般的設計，牆邊有

個像休憩座椅的設計，但其實是水池，有許多客人因此坐了下去溼了屁股，大概是投訴太多，我後來再造訪這家旅館時，水就放空了，少了點生氣。

這樣破天荒的構想加上世界級陣容，一開幕時自然吸引大批媒體眼光，但奇怪的是不到半年後卻突然失了寵幸，少有人再提起。一方面可能是隨後各式各樣的新式酒店如雨後春筍般出現，另一方面，旅店雖有能力集結如此多世界建築高手，但或許是每個人各做各的，沒有一個整體的想法，最後無法產生太大的化學變化。

然而它大膽實驗的精神，和一次遍覽大師創作、房價卻不昂貴的ＣＰ值，還是讓我一去再去，有機會便一再提起。

對於西班牙巴塞隆納的Casa Camper，我會強烈建議：到這裡來，寧願選擇較便宜的普通客房居住，也不要去較高價的套房！雖然後者較大，但前者更與眾不同，付一個房間的價錢卻可以享用兩種獨立空間。

Casa Camper是休閒鞋品牌Camper的第一家實驗旅館。打開睡房，最先吸引我注意的，是牆面一長排二十四個掛鉤，讓你足夠將所有衣物掛上，甚至還可以把房間的燈給掛上，自由調整光源的位置。窗戶外面對的是一個精心安排的internal courtyard（室內花園）：數十個盆栽足足排了七層，形成垂直的花園景觀，既不占空間又可以增添寧靜綠意。

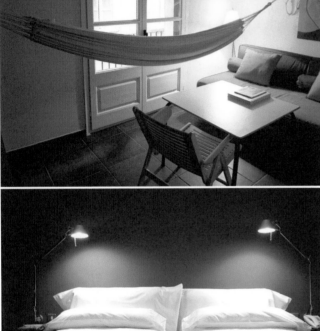
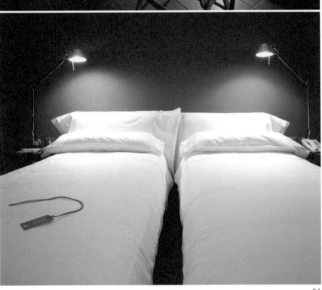

01

經過中間的公眾走廊，再用鑰匙打開另一扇門，對面還有一間專屬於自己的小客廳，除了有梳妝桌椅外，還有一張橫跨空間的室內吊床，在上面可以舒服的打個小盹。這個突發奇想的設計，讓我後來在香港自家也擺了張吊床。窗外風景則是截然不同的巴塞隆納市區街道，可以望見人來人往。

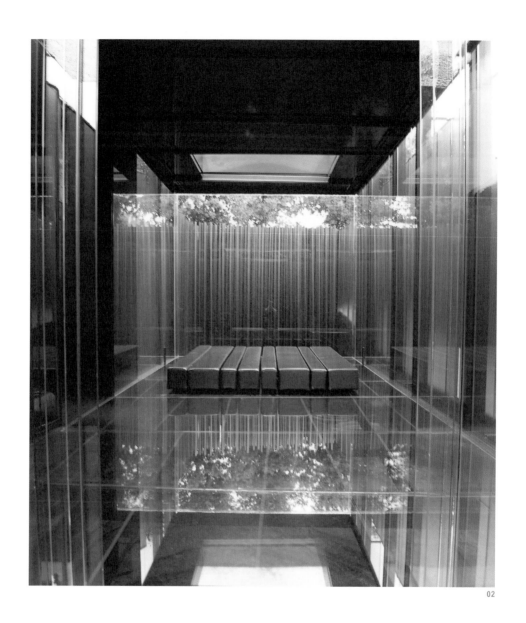

01 Casa Camper房間內的小客廳，居然有一張室內吊床。這裡的佈置與傢俱不但品質極佳，且具實用性。
02 Les Cols Pavellons用玻璃鋪砌旅店，將大自然畫面納入裝潢。

想離群索居，便待在睡房，想融入城市與之對話，就走入客廳。訂一間房便滿足了動與靜的雙重感官享受，打破傳統旅店的房間格局。

巴塞隆納是個不斷努力更新的城市，包括為舊區注入新的創意活力。

而Casa Camper就位於十分道地又力求文化再生的舊區El Raval，前身是十九世紀的建築物，由西班牙著名生活雜貨店Vincon的設計師佛南多·阿馬特（Fernando Amat）所打理，除了保留原建築的味道以外，更力求與現代巴塞隆納的在地生活做融合，大廳裡的櫃飾，是原建築裡的「遺物」，就如小型博物館一般，而接待處也細心提供充足的單車，供旅客實際深入城市大街小巷。

和Camper這個品牌「Back to Basic」（回歸基本）的精神一樣，在追求創意之外，Casa Camper也是一家講究實際的酒店，所用的佈置與傢俱都品質極佳、實用且沒有多餘浪費。從說明書的用字到室內拖鞋（當然是Camper的牌子），都給人一種溫暖親切的感覺。也因此，身為Hip Hotel，它的主流住客卻不一定只是愛嘗鮮的年輕族群，反而可以見到許多年紀較大或商務的住客進出。

最讓人滿足的是，在旅店的Lounge裡，二十四小時都可以享用道地的西班牙Tapas和甜品，凌晨肚子餓也不需要上街覓食。如此慷慨的旅店世間少有。

Casa Camper的實驗精神就在於：把所有跟基本生活需求相關的事物，重新思考

如何做得更好。

如果你是畫家達利（Dali）迷，一定會喜歡德國漢堡的East Hotel，如果你個性又愛追求小小刺激，那正好，它就位於著名的紅燈區St.Pauli（又名Reeperbahn）。

其實現今歐洲許多紅燈區，已是城市中最潮的旅遊地，不少時尚酒店或店鋪都會選在這裡開設，成為另類風景，貪的，就是人們想使點小壞的好奇心。

East Hotel位於一幢舊式磚石建築中，前身是一間鋼鐵工廠，不僅保留了外牆，內部空間也依舊原汁原味，不是只有空殼卻失去靈魂的牌坊式古蹟。設計師是來自美國芝加哥的喬登·莫瑟（Jordan Mozer），他善用「高樓底」（廣東話，意思是天花板很高）的特色，也懂得如何在老空間中融入現代風格，整個旅店充滿亦新亦舊、不新又不舊的玩意兒。

像是入口大廳用了歐洲教堂老式彩色玻璃，但牆壁與吊燈又充滿奇幻風格，將傳統與前衛混搭成第三種趣味。

學過藝術的建築師莫瑟負責旅店大小細節，無論大型傢俱或小燈飾都由他親自操刀，每一件都有造型不規則、歪歪斜斜的感覺，就像達利的超現實畫風；不規則的書桌和睡床連在一塊，酒吧和洗手盆結合在一起，而梳妝鏡、椅子、桌子和座地燈猶如有腳可以走動的生物體……，公共空間中的酒吧和餐廳也是這樣，加上色調搭襯，

充滿既衝突又圓融並置的錯覺和異想。這種帶點誇張、卡通化的作風頗為大膽，一過頭，就會變得俗艷做作，但他卻玩得得心應手，整體安排得環環相扣，若不是學養深厚，絕對做不到。●

Info

★ **Les Cols Pavellons**　西班牙／奧洛特
www.lescolspavellons.com

★ **Silken Puerta America**　西班牙／馬德里
www.hoteles-silken.com/en/hotels/puerta-america-madrid

★ **Casa Camper**　西班牙／巴塞隆納
www.casacamper.com/barcelona

★ **East Hotel**　德國／漢堡
www.east-hamburg.de

旅店本身就是目的地

我買了機票、通過海關、離開城市、爬著山坡、搭上火車、騎坐駱駝⋯⋯，這樣的跋涉，目的地只有一個：旅店。

而後，即使只在裡頭待上一個星期，還是行程滿滿，不覺得厭膩，寧願賴在那旅店裡半夢半醒，暫時不問外頭的世界如何峰迴路轉。

一間旅館的世界，有時就像一座獨立小鎮，不需要再到其他地方才算旅行，賴在裡頭一樣精彩。

這幾年杜拜儼然成為一個大型的主題式都會樂園，各式各樣的尊貴旅店風起雲湧，有七星級帆船，有沙漠城堡，還有中東亞特蘭提斯等等，令人眼花撩亂。但那些過度刻意的佈景、金碧輝煌的色彩、不斷灌輸著消費訊號的商店、大同小異的紀念品等等，看多了，便過度甜膩得令人只想淺嘗。

但Bab Al Shams Desert Resort&Spa與眾不同，雖然也是以中東傳統為題的theme hotel（主題式酒店），相對的十分低調，不會大刺刺的繪畫神燈，也沒有眩目的花俏金銀，更不刻意硬添昂貴古董，卻將中東的神秘氣息發揮得淋漓盡致。

Bab Al Shams是一座從沙漠中無中生有的仿古城建築，遠遠望去，如同海市蜃樓一般，讓人摸不清是真是虛。我是它開業不到一個月時，在杜拜臨時退訂其他旅店才去的（因為受不了原來旅店的吵雜和刻意裝潢）。這裡的標示非常小巧別緻，不特別去看就不會發現。仿古的裝潢與樸拙傢俱，都讓人覺得不著痕跡，設計功力沉穩。旅店和房間內牆面並沒有掛畫或藝術裝置，利用天然光線與中東古董燈，在素淨的牆面上游移生姿、半遮半掩，創作出曖昧而挑動感官的景象。

旅店內走廊如古穴般迂迂迴迴，連我這麼聰明的人，在裡面也會走失。然而在這裡就算是迷路，也是一件迷人的事。晚餐後喝了一兩杯酒之後，走在裡面更是迷濛，每個轉角都像是不同世界，光影綽約，白天與夜晚各具風情。

就算是清醒，身在其中也覺得如在半夢中微醺。

餐廳與旅店相隔一段十分鐘左右的距離，雖然有提供高爾夫球車代步，我卻寧願自己步行前往，獨享那沙漠夜晚獨有的寧靜。一路上沒有燈光，而是點上火把和蠟燭，襯著月光，彷彿路的另一端會是千年前的神殿。餐廳的座位則在露天帳篷下，吃

飯時就倚著靠枕，與滿天清澈星座對飲。這才是真正的奢侈。

如果暫時不想當大人，又對迪士尼敬而遠之，十分推薦你到奧地利Hotel Rogner-Bad Blumau來藏匿耍賴個幾天。

我就專程花了兩個小時的車程，來到這個距離維也納一百三十公里的巴德布魯茂（Bad Blumau）小鎮，為的就是看看國寶級藝術家佛登斯列‧漢德瓦薩（Friedensreich Hundertwasser）晚年時大發玩心所實現的夢幻國度：一個如童話般的溫泉旅店。

這間建造於一九九七年的旅店，占地四十多公頃，可媲美大型主題式公園，設計意念則源自於漢德瓦薩的作品「Rolling Hill」。儘管這個老頑童藝術家的創作色彩與風格鮮艷豐富，充滿曲曲折折或螺旋形的趣味線條，像是來自幻想世界，他卻仍堅持主張生活和創作必須與自然環境做友善的融合。

我想他是個至死都保有天真的人，也只有這樣童心未泯的人，能夠巧妙的將原來不屬於大自然的顏色，接合在最純淨的自然環境中。

與其說這家旅店是建築作品，不如說它是漢德瓦薩的地景藝術創作。它其實是由不同的建築群組成，不僅不同幢的建築體各自擁有不同風貌，連所有建築的兩千四百扇窗戶和三百三十根圓柱，也各自設計得大小不一、不盡相同，就像是兒童隨性手

01

02

01 位在沙漠中的Bab Al Shams Desert Resort&Spa有仿古的裝潢與樸拙傢俱,加上神秘感十足的燈
飾,仿若進入神話世界。

02 Carducci 76的長走廊與木百葉窗都漆上了純白色,高貴又優雅。

03 Hotel Rogner-Bad Blumau溫泉酒店，是奧地利國寶級藝術家漢德瓦薩的作品，媲美大型主題式公園，充滿想像力。

繪的樸拙插畫。甚至連浴室裡的白色瓷磚，每一片都不一樣，充滿自由的手工味道。

而漢德瓦薩在旅店內也不放過任何一個小地方，盡情發揮想像力，包括洗手間的指示、櫥櫃和門鎖，處處都是他親力親為的設計創作，讓整間旅店有如他的博物館。

這個位於Styria溫泉區的旅店，附近沒有其他建築干擾，被一大片原始綠野環繞。每一幢建築都不高，不是屋頂被綠色的草皮覆蓋，形成可以供人攀爬的天然山坡，就是乾脆整座建築埋身在草地之下。十幾年過去了，旅店便和自然界真正融為一體。

奇怪的是，這樣童話般的旅店內，我卻很少看見小孩的蹤跡。大概是懷有私心的大人，想獨占這返老還童的仙境吧！

幾乎每個住過Carducci 76的人，都說希望它是「best kept secret」（最高機密）的旅店。所以趁著一次參加威尼斯建築雙年展前，我專程從羅馬東南部下到名為卡托利卡（Cattolica）的海濱度假小鎮，看看它到底有何魅力，讓人不捨分享。

入住這裡，你就不會想再浪費時間到小鎮上或那十哩長的沙灘去了。我的套房China Room打開窗，就是一望無際的海灘和眼前泳池互相映照，雖然住過的海濱旅店不計其數，但那裡寧靜的海景與絢麗陽光還是令我難忘。

那是與外界截然不同的異度空間——伊斯蘭幾何圖案式的庭園，跟向來隨性而漫

不經心的南歐風格迥異，是簡約恬靜的精心佈局；長走廊與木百葉窗都漆上了純白

色，讓人想起殖民時代的印度支那（Indochine），法國人也是用此法隔絕中南半島令

人難耐的溼熱，在暑氣中保持高貴優雅；房間內陳設的紅漆衣櫃，和非洲式的safari

黑白圖燈飾，混搭上歐洲感強烈的麻質布簾，竟然都可以和諧共處，像是理所當然。

我的房間以中國為名，但又不是純然用上中式的器物，也加入其他地方色彩，

效果卻恰如其分。所謂異國情調，不是把巴黎傢俱搬到北京、把日本榻榻米移到倫敦

那樣簡單，要做到將不同的異地色彩，調合出一種不屬於任何地方的氣息，那深度無

可言喻，要有厚實的世界視野才行。

這樣藝術品般的旅店，為何出現在一個過氣的鄉下小鎮，原來是時裝王國Ferretti

創辦者兄弟的功勞，他們買下這幢一九二〇年代的歐洲大屋，原意只是想招待前來拜

訪的高級客戶，卻意外成了旅館，成了每個住客心目中的秘密花園。

把Carducci76供出來，其實我也是萬分不情願啊！⬤

Info

★ **Bab Al Shams Desert Resort&Spa**　杜拜／恩都蘭斯市
www.meydanhotels.com/babalshams

★ **Hotel Rogner-Bad Blumau**　奧地利／巴德布鲁茂
www.blumau.com

★ **Carducci 76**　義大利／卡托利卡
www.carducci76.it

住不膩的旅店

我最不喜歡的，就是那種「一生一定要去的一百個地方」類型的書籍。非去不可？不去一定後悔？去了就死而無憾？我看大多數都不見得是這樣。但對我來說，的確有些旅館，住過一次便是一世記憶，它們獨一無二，無法複製、不能取代，就算再住上百次也不厭倦，只怕今生不夠。

荷蘭當紅設計師馬歇爾‧汪達（Marcel Wanders）的作品在世界各處皆可見到，也經常被抄襲，但他參與設計的 Lute Suites 絕對是複製不了的。原因之一是建築本身，原是建於一九四〇年代的火藥廠工人宿舍，格局獨特。原因之二，就是旅店的主人是知名廚師彼得‧路特，這間旅店證明了，酒店設計不一定是建築師的天下，只要有心、有創意，不管來自什麼樣的背景，廚師、傢俱設計師，甚至服裝設計師也好，都可以參與其中。這樣的高度可能性，也是旅店讓人著魔的地方，讓我多了設計師之

外更多元的觸角。

在Lute Suites用晚餐搭配住宿是必然的，在餐廳用過餐後，我搭著專載顧客的小遊艇，順著美麗的阿姆斯托河（Amstel）緩緩到達旅館，船上巧遇老闆本尊，閒談之餘才得知汪達是他的老食客，旅館也是他一時興起的主意。兩個荷蘭大師，便這樣在酒足飯飽的催化下訂下盟約，後來也證明是認真的。

Lute Suites有著七間各自獨立的小屋，我住過的是House No.5，擁有樓中還有樓的寬敞空間，第一層是客廳，通過一條斜傾的樓梯便是一整層寬闊浴室。然後再攀過數級登上閣樓的鐵梯，穿越迷你天橋，才會到達僅有兩張床和床頭燈的睡房，屋頂呈現如教堂般的三角狀，看似露營帳篷，又像神秘金字塔模型。前衛的傢俱和整個歷史建築搭配起來，既衝突又和諧，營造出迷人的視覺效果。

如果你不是汪達的粉絲，旅店可以滿足人們住進他那異想腦袋中一探究竟的渴望：Moooi出品的Carbon chair和檯燈、像巨型肥皂般的浴缸（Soapstar）、數位圖案馬賽克等等，七間Suits的擺設和設計不盡相同，如彼此競賽般互有精彩，但都是汪達的精品展覽館。更何況，他何止放入自己的作品就算，而是針對每個Suits的不同格局發揮想像，讓人驚訝當時第一次從事酒店設計的汪達對空間掌握如此成熟。特別的是，汪達在旅店內用了許多射燈效果，就算是夜晚，也能看見如黃昏夕陽斜射時的光

線切割流動，時間界線變得模糊。

到此，別忘了入境隨俗租輛腳踏車，沿著河畔的腳踏車道騎乘，絕對療癒。

儘管環境清幽，入住曼谷The Siam Hotel的感官經驗是非常忙碌的，太多令人興奮的東西，讓人瞬間回到第一次走進大型博物館時的感動，好奇的東走西逛，深怕錯過什麼傳奇故事。

我想，知名搖滾樂團主唱庫薩達・蘇庫尚（Krissada Sukosol Clapp）經營起這家旅館，為的不光是盈利，更是為了收納他們蘇庫尚家族（The Sukosol Family）在世界各地精心挑選的古董寶物，讓它們和比爾・班斯利（Bill Bensley）設計的空間氛圍互起化學作用，營造出獨一無二的藝術博覽會──從鋼琴鍵般以黑白為主調的展場（旅館建築）本身、走廊上的風扇、洗手間牆上的掛飾，到住客的住宿體驗、食物和服務，無論有形或無形，都是動人心弦的展品，連每一處洗手間都獨具個性。

蘇庫尚家族的收藏豐富到令人咋舌，百年老椅與窗戶光線的角度、搖滾樂團海報以及沙發的配色、黑白照片木框與燈飾搭配起來的線條……，都經過深思熟慮，讓空間裡的每個角落都與眾不同，古樸與奢華融為一體，不是炫富，而是高超品味的自然流露。善於園林設計的班斯利則利用各式植物，將旅館昇華為隨時變化生長的有機體，巧妙的透過花草營造出許多看似私密、實則相連的高明空間，也因此我經常像一

個人入住般在庭園裡獨自走動、在草地棚台下盡情做瑜伽，卻又隱隱聽見忽遠忽近的人聲笑語。

我住過的房間The Siam Suite是旅館裡最普通的房型，雖說普通，卻已是許多五星級旅店豪華套房的規模。不僅有各自成局的客廳、餐廳和睡房，擁有獨立式浴缸的浴室更是寬敞，窗外則是傳統的農家景觀和廟宇，可隱隱聽見僧侶們念誦經文的平緩音調，我與他們各自有自己的境界，別有一番趣味。

到現在，Hotel New York還是我心目中最喜愛的旅店，喜愛到就算我發現房間床頭櫃上有一層沾手的灰塵，也不願清潔人員掃去，覺得那是歷史的一部分。它是我唯一能夠接受有點「骯髒」的旅館。

Hotel New York並不位於紐約，而是遠在半個地球外的荷蘭鹿特丹港口，其建築在百年前則是荷蘭郵輪公司Holland-Amerika Lijn的總部，這裡在二十世紀初曾經是歐洲移民滿懷希望追求美國夢的起點，因此得名。

它也是我見過最「自戀」的旅店，有各式各樣的自製紀念品，讓我每一件都想買下來，包括充滿懷舊感的漱口杯和擬真模型，甚至有一本紀念漫畫書，邀請了許多插畫家以旅店為題發揮作畫。這個十九世紀的建築，裡裡外外都充滿了懷舊質感和濃厚人情味，要拍成一部電影也綽綽有餘。

01 The Siam Hotel 有豐富收藏，將古樸與奢華融為一體，自然展現高超品味。善於園林設計的班斯利也巧妙利用各式植物，將旅店昇華為隨時變化生長的有機體。

02 Lute Suites 的小屋，屋頂呈現如教堂般的三角狀，看似露營帳篷，又像神秘金字塔模型。巨型肥皂般的浴缸，則是設計師汪達的傑作。

我每次去都要求旅店為我安排不一樣的房間居住，有一次終於入住了最高處的鐘塔，是旅店最昂貴的房間，整個客房由五十二級階梯分為三層，幾乎如一幢獨立別墅，站在不同的高度，就可以獲得全新的視野體驗。而打開窗戶外的海港城市景觀，絕對令人寧願放棄紐約夢而安於現狀。有點可惜的是，原本房價不高的 Hotel New York，最近已被改裝成高價豪華酒店，雖在我心目中還是最愛，但已失色不少。

入住葡萄牙 Palacio Belmonte 之前，先溫習一遍文・溫德斯（Wim Wenders）的電影《里斯本的故事》，再穿越那些充滿斜坡窄巷的古老街道，會更有感覺。

這個建於一四四九年、位於市中心歷史悠久的 Alfama 區的建築本身，若從羅馬時代談起它的故事和經歷，就足以寫出一部長篇小說。這個迷人的特質，讓旅館老闆佛德列克・庫斯托爾（Frederic P. Coustols）寧願花費五年時間，找來當地工匠細細修整，更堅持採用傳統的物料和建築方法。我想他對這建築是充滿感情的，尤其是當老闆無意間看見我的房間平面圖時，想也不想就指出我少畫兩扇窗，更證實了這點。

而與民居比鄰的旅店，也持續與在地人的生活進行互動和連結，將一部分的空間租用給工藝店和兼有咖啡室的畫廊，發展當地社區文化。

由於建築本身歷經過多次功能變遷，更一度成為修道院，因此裡面的結構佈局層層疊疊的記錄著不同時期的歷史。有一晚因為住客不多，我幸運的被升等到最高級

的房間，多達八個窗戶、四個樓層，從廚房到浴室，再走到客廳、經過睡房，最後登上陽台，中間得經過五十多級的旋轉石梯。到處都是濃濃的歷史感，牆壁上還可以見到一七三〇年代鑲嵌的青花磁磚，窗戶旁保留了中世紀的石凳，而客廳六角形的屋頂，也讓人聯想到那段十五世紀的修道院過往。

由於僅有九個房間，加上眾多曲曲折折的走廊結構，大多數時間我都可以獨自一邊找路，一邊沈浸在旅店的歷史情懷中，除了到房服務餐飲的私人管家以外，幾乎碰不到其他人，像是專屬我一個人的博物館。

五百年後，相信這裡的故事仍會繼續。

若百年不夠，想體驗千年前的人類文明，Sextantio Le Grotte Della Civita 便是首選，它所在的城鎮 Matera，亙古以來都是生機蓬勃的，有著說不完的故事，也是著名基督受難電影的取景地。

旅店本身跟古城相融，保留大多數的原始狀態，再添入現代衛浴、空調與網路。入住此處，就像不小心穿越時光隧道，走入文藝復興時期的耶穌畫作；厚實的木頭餐桌上，已經擺放好一壺透著水珠的冰水、翠綠成串的葡萄、紅酒和新鮮蘋果，配上白色桌布，那畫面完美得令人不敢碰觸，衣櫃與床架是用木頭以古法榫接，廚師則穿著樸拙的麻布衣裝。

02
01
03

01 Hotel New York不在紐約，而是位於荷蘭鹿特丹港口。

02 葡萄牙Palacio Belmonte曾是修道院，有濃濃的歷史感。

03 Sextantio Le Grotte Della Civita旅店本身跟古城相融，入住其中，就像不小心穿越時光隧道，走入文藝復興時期的耶穌畫作。

房間是一個極其空曠、沒有隔間的古代洞穴，一百五十平方公尺的空間，天光頂多能從大門與天窗滲透到三分之一的室內，黑暗處僅靠幾盞閃爍燭光或地燈映照，牆面風化沖刷過的肌理被賦予生命般若隱若現。到了夜裡氣氛更濃，彷彿仔細傾聽，會有神秘的古語呢喃，領我回到太初⋯⋯。

若我就此沉睡不起，也值得了。●

Info

★ **Lute Suites**　荷蘭／阿姆斯特丹
www.dekruidfabriek.nl

★ **The Siam Hotel**　泰國／曼谷
www.thesiamhotel.com

★ **Hotel New York**　荷蘭／鹿特丹
www.hotelnewyork.com

★ **Palacio Belmonte**　葡萄牙／里斯本
palaciobelmonte.com

★ **Sextantio Le Grotte Della Civita**　義大利／馬泰拉
legrottedellacivita.sextantio.it

會移動或消失的旅店

有些旅店不會固定存在，會移動，也會突然消失得無影無蹤。

Hotel Everland 由一對瑞士藝術家莎賓娜・蘭格（Sabina Lang）和丹尼爾・鮑曼（Daniel Baumann）所構思，僅有一個房間，內有瑰麗浴室、king-size 大床、酒吧，是細緻到連毛巾都會以金色絲線繡上貴客大名的奢華酒店。過去曾矗立在巴黎一座面向無敵景觀的建築物頂樓、森林湖泊邊和起重機上，目前已停止營運，等待哪天旅店主人產生新的突發奇想。

現在有許多寒帶地區都興起用冰塊蓋起旅館，然而位於瑞典最北邊、

Jukkasjäroi 小鎮的 Ice Hotel，一直保有世界先河的地位，擁有長達二十六年的歷史。它也可以說是最環保的旅店，大多數建材就利用附近河流天然河水結凍製成，大約用了僅僅半分鐘流量的水量，十二月開放到四月融雪，便又回歸到自然之中。

到達 Kiruna 的機場，可以選擇乘坐巴士半小時到 Jukkasjäroi，或者選擇更刺激好玩、但價格昂貴的狗雪橇。Ice Hotel 每年都讓各方藝術家與建築師為其打造，因此每間房間各有風情，有的天馬行空、絢爛浪漫，有的運用幾何圖形，抽象冷靜。對我而言，入住這個旅

店最特別的，是在這兒還得上半小時「如何睡覺」的課，包括衣著、睡袋的穿法與如何透氣等等，由於攸關性命，絕對是必修課。

許多朋友聽見我要去Ice Hotel，第一個問題便是：「房間內要如何上廁所？難不成有冰尿壺？」答案是，除了最頂級的Deluxe Suite有私人浴廁，其他人都得從房間出來，走上三十公尺左右的雪地，到設有暖氣的公共衛浴去洗澡如廁。因此，睡前我便不再飲水，以免深夜還要披著那厚睡袋充當雪衣，醉熊般迷迷糊糊狼狽外出，穿脱也耗力耗時。

除非保證有極光看，否則就別折騰了。

有些旅店雖然依舊好好的在原地，名稱也未改變，但因為重新整修，新的經營者或設計師不夠了解或尊重原創，不懂維持古蹟內涵的方法，導致新旅店面目全非、徒具豪華形式，對我來說，也就如消失一般了。

物超所值的設計旅店

「設計」旅店是否就等於「收費昂貴」?或許有些過其實的旅店,利用設計假扮高深高貴為房價加分,但也有許多名符其實、甚至位處國際都會中心的旅館,物超所值,可以說「good value for money」。

What you paid 不一定等同於what you get,但它們證明了「what you get is more than what you paid」。

過去B&B的定義是Bed&Breakfast,但現在B&B也可以這樣理解:Budget Boutique Hotel,德國柏林的Ku'Damm 101便是我心目中的代表之一。

朋友要到柏林,若沒有什麼太古怪的要求,我常推薦他們住Ku'Damm 101。這一家優質而不裝模作樣的旅店,有著樸實無華的貼心,無論在地點、荷包或精神上都能讓人盡歡,有些房間的價格甚至低於五十歐元,絕對超值。

旅店設計師是建築大師柯比意的擁護者，讓旅店呈現理性氛圍和功能主義，無論是房間或公共空間，傢俱以夠用及實用為原則，不會有多餘的裝飾或錦上添花，這種簡約節制的做法，不僅能凸顯每件線條雅潔的傢俱，也讓旅店更為寬敞舒適，顏色則使用了呈現五〇、六〇年代氛圍的粉綠或粉灰等，歷久彌新。

柏林的天空是我最喜歡的景觀之一，就算是陰天，雲彩的顏色仍變化多端，充滿戲劇張力。Ku'Damm 101 沒有浪費了這點優勢，盡力將天然的光線引進室內，也提供許多戶外空間，讓旅客能盡情望天發呆。我的房間僅是單人套房，卻擁有長達五十公尺、三房共用的陽台，柏林的風光盡收眼底。當然，想偷窺一下鄰居的動靜，或大方的打聲招呼感受四海一家，也是可行的。

房間內雖然沒什麼藝術擺設，但由落地窗灑入的光影，就足以豐富滿室風光。而設計師在睡房與洗手間之間，裝上一排透光不透視的懷舊玻璃磚，就算不開燈，也能有天然光線滲進來。白天時幾乎不用開燈，天光比任何人工光線更能陪伴視覺，更是充滿玩味。

旅店不太使用昂貴的材料，卻巧妙的讓那些平凡無奇的材質發揮數倍價值，不下於千萬豪華裝潢。浴室牆壁使用廉價的格子白磁磚拼貼，但呈現出幾何線條濃厚的藝術氣氛，重要的是，蓮蓬頭的水絕對夠力。房間地板捨棄傳統地毯，貼覆上平價的

塑膠地板，反而更顯乾淨實用。傢俱設計也有許多令人驚喜的貼心之處，例如可以轉動的桌子、從頂端延伸到底部的衣櫃手把、容易取用東西的洗手台、各種方便傷殘人士的設施等等，再再突顯德國重視人性的觀念，無論是喜愛設計的年輕人或是行動不便的長者，都能自在享受旅店設施。最棒的是，旅店也沒少給Spa服務。

別輕易錯過它位於七樓的餐廳早餐，和天台上的空中花園景觀，從那些角度觀看城市，會讓原來嫌棄柏林太過呆板冷峻的人徹底改觀。

若是下不了手花大錢坐頭等艙，那就花點小錢入住倫敦機場的Yotel（註）過過乾癮，甚至還能「奢華」的擁有獨立洗手間。

對於需要搭早班飛機或轉機等候時間較長的旅客來說，位於機場客運站內的Yotel是相當方便又舒適的選擇。其房間設計的概念結合東京capsule hotel（膠囊旅館）與飛機頭等艙，盡力將小空間極致化，連check in的過程都像辦登機手續一般，可以利用機器辦理自助登記手續。房間都是有如蜂房般長方形的小格，沒有可以窺看現實世界的窗戶。而進入房門前，都要先步個兩級階梯，再打開有如太空艙的房門，讓人恍若下一刻就是被催眠，凍齡幾十年，進入漫長的空中旅程。

我不選面積大約一百平方呎的Premium Cabin，刻意入住面積小一半、有如香港板間房（木板隔間的雅房）的標準房。打開房門，除了一張單人床和緊貼的洗手間

外，就沒有多餘的空間，連桌椅都像在機艙內一樣採用折合式，書桌巧妙的隱身在鏡面之後。而睡床的高度較高，要利用腳踏墊登上爬下，既像火車臥鋪又像山頂洞窟。

仔細研究之下，才發現原來床下的空間便是下層睡床的房頂，比起板間房更不浪費一絲空間。由空中巴士公司設計師所量造的房間設備，則經過精密的考量，除了充分利用空間外，也兼具實用與方便維修的功能。洗手間淋浴的水力強勁，但絕不會四處噴灑弄溼馬桶。床墊也夠厚夠舒適，牆壁隔音絕佳。

直到意識到了沒有酒單和空姐奉上美食，才想起這房間不會起飛，或是我還有下一班飛機要趕搭。

在一個普通三明治都可能要價三百元新台幣的倫敦，Easy Hotel 算是有品味窮旅人的福音。旅店開幕那天，我便搶先當了第一批顧客，那天門口自然擠滿了大批媒體，雖然他們的焦點全放在年輕背包客的反應上，我卻是第一個 check in 的得意（非青年）旅客，房間鑰匙還是由 Easy Group 的大老闆哈吉依安努（Stelios Haji-Ioannou）親手交到我手上的。

我還刻意選了位於地下室的「Small Room」，更讓人對它「用最少的資源是否能提供最佳服務」期待萬分。

設計色彩上走 Easy Group 一貫的活潑橘紅色，象徵創意。而當然，我的睡房很

註 位於紐約曼哈頓第十街的 Yotel 就不能算是 budget hotel，因為房價高達 350 元美金以上。



01 柏林的天空充滿戲劇張力，Ku'Damm 101 沒有浪費這點優勢，盡力將天然光線引進室內。喜愛
設計的年輕人或行動不便的長者，都能自在享受旅店設施，最棒的是，連Spa服務也沒少給。

02 倫敦機場的Yotel設計的概念結合膠囊旅館與飛機頭等艙，連check in的過程都像辦登機手續，可以利用機器辦理自助登記。

03 Easy Hotel 的房間麻雀雖小，滿足基本需求的五臟仍然俱全。

小：沒有窗戶、沒有衣櫃和桌椅，只有一張三面臨牆的床。淋浴間緊靠著床邊、床尾是個僅容一人轉身的通道，若要上床睡覺，得把行李先搬下來放在走道。一般旅店有的minibar、電話、免費早餐、浴袍、洗髮精等等這些多餘享受，一概沒有。由於接待處只有一人處理事務，住客不用再多道check out的手續，也沒有人會為你免費打掃房間，一切自理。

然而麻雀雖小，滿足基本需求的五臟仍然俱全。淋浴時雖然不易轉身，但蓮蓬頭的水力和熱度比許多高級旅店還要理想，甚至還附有水力按摩。牆上有入牆架可以放置雜物，也有需額外付費看節目的LED電視。房間的通風和隔音效果也相當良好，如安靜的個人音響室。再往好處想，比起東京的子彈式旅館，這裡至少還可以讓身體站直。況且Easy Hotel就位於市中心，前往海德公園只需十五分鐘腳程。

叫人驚喜的是，占據房間三分之二面積的床褥，其實相當寬敞舒服，那一晚我睡得好極了。加上一旦想到住在此，能在倫敦這個什麼都貴的城市省下大把銀兩，睡得更是香甜。

阿姆斯特丹近來是旅遊熱門地點，旅館房價自然水漲船高，Lloyd Hotel的好處是，你可以在這裡依照口袋深淺，選擇一星到五星的不同配備房型。旅館本身就是深具歷史故事的建築，一九二〇年代，它曾是專門服務東歐移民航行到南美洲的旅店，

① 有些旅店針對收入不高的年輕人有特別優惠，例如西班牙聖地牙哥由古老修道院改裝而成的Hostal de los Reyes Catholicos，就讓20歲到30歲間的青年以四分之一的房價入住。紐約的Hotel QT本身房價已不貴，但低於25歲者有75折優待。

② 多留意旅店soft opening的時間，會有許多特殊優惠。若消息夠靈通，可以趁soft opening時捷足先登。我就曾以85美元房價，入住後來定價至少350美元的紐約Soho House，更受員工邀請參加餐廳的試味派對。不過，也要有心理準備，旅店內的設施與服務那時都還未真正完備，無法過於挑剔。

③ 許多大城市旅店會有像股票一樣的「浮動價」，在淡季的週末會特別便宜，差距達兩三倍之多，需密切留意。

戰時化身檢疫所，大戰後又變成少年罪犯的囚室。到了八○年代，藝術家又看上此處，聚集在這裡。一直到了二○○四年，又還原成設計酒店。

Lloyd Hotel的配置相當有意思，是一種流通的概念，讓圖書館、餐廳與廚房等原本各據山頭的設施，共融在相通的公共空間中。站在樓梯間往下看，就會看見各有目的的人們互動交流的情景，頗有高檔青年旅館的氛圍。

平價設計旅店這個不景氣年代的大潮流，連安德魯‧巴拉斯（Andre Balazs，紐約高價精品旅店Mercer Hotel的創辦人）也不放過，在加州好萊塢星光熠熠的日落大道旁，將一幢老人宿舍改建成Hotel Standard，搖身變成年輕人追求星夢的落腳處。若有表演欲卻苦尋不到伯樂，可以乾脆在旅店大廳的展示區做真人走秀，加上那室內頗有肥皂劇風格的裝潢，以及服務生的迷你裙服裝，這個Hotel Standard其實一點都不普通。●

Info

★ **Ku'Damm 101** 　德國／柏林
www.kudamm101.com

★ **Yotel London Heathrow Airport** 　英國／倫敦
www.yotel.com/en/hotels/london-heathrow-airport

★ **Easy hotel London** 　英國／倫敦
www.easyhotel.com

★ **Lloyd Hotel** 　荷蘭／阿姆斯特丹
www.lloydhotel.com

★ **Hotel Standard** 　美國／好萊塢
www.standardhotels.com

小房間玩出大創意

尺寸跟滿意度不一定成正比，越迷你的空間有時迸出的驚喜更大。

提到迷你的旅館房間，許多人一開始就會聯想到日本的膠囊旅館，這個因應忙碌都會生活與昂貴房價而生的產物，一開始多為加班或應酬而趕不上末班車的上班族，提供比露宿高檔、比住旅店便宜的臨時棲身之所，其蜂巢般的結構、大眾式的盥洗設備以及標準自助規章，呈現出日本社會高度服從性與安全性的文化特質。就算龍蛇雜處，嗡嗡嗡庸碌一天的人們，到此就成了乖順的工蜂，鑽進自己封閉的小格裡睡去，彷彿重回子宮。

如今，膠囊旅館也漸漸成了旅人的另類選擇，不只因為能省下費用，有時更為了一種更「酷」的居住方式，甚至流行到其他國家城市，演化得更創意、更時尚。

我住過新加坡的膠囊旅館 The Pod，房間床位大小同樣就是一個單人臥鋪，但棉

被與床墊的用料高檔，加上室內設計擺脫了廉價的塑膠材質，以灰色磚石和棕色木材營造高雅精緻的環境，公共空間也寬敞舒適，因此就算是膠囊旅館，也令人感受到度假村般的愉快放鬆。

The Pod另一個比傳統膠囊旅館還要進化的地方，就是小型行李可以收納在床舖下的抽屜空間，不需另外擺到公用櫥櫃，更有私密性。加上住客多是年輕的背包潮客，日夜經常顛倒，使用衛浴和公共空間的時間與我錯開，不用排隊，也不必在盥洗時太緊張，更是加分。

越來越多人喜愛那被緊緊包裹的居住體驗，現在就連第二、三線城市都可以看見不錯的膠囊旅館。有次旅經東歐克羅埃西亞（Croatia）的第二大城斯普利特（Split），我一時興起入住當地的Goli ± Bosi Design Hostel，由於是用舊建築改建，空間十分具有風味，床就像山洞裡的岩穴雀巢般，一個個鑲在牆面裡，相當有趣。

膠囊旅館之外，對我來說，少於十五平方公尺（約四點五坪）的房間就算小了。現在有越來越多人開始懂得小空間的迷人之處，甚至運用得比大空間更為靈活。有些人以為越小的房間越需要乾淨簡單，崇信少就是美，但能高明的填滿小空間，有時更能營造繽紛趣味的世界，比大空間更適合。

就像是巴黎的Bourg Tibourg，開啟房門後，我就落入充滿摩洛哥元素的神秘風光

中，從壁紙、燈罩、家具擺設、地毯到床鋪，都大膽的使用異國色彩，幾乎無一空白，因為顏色調和，令人目不暇給，卻也不感疲倦。靈性空間設計始祖賈克·加西亞（Jacques Garcia）的功力，在那個小小房間中發揮得淋漓盡致。

只是要入住這樣的小房間，住客的身材也不能太胖，否則在那狹窄的浴室裡轉身走動時，可能要用力吸氣到快窒息。

許多人用空間來計較費用多寡，事實上，小房間不代表就廉價隨便。

紐約的The Jane不只五臟俱全，且配備了許多在大型高級旅館才能見到的高檔物品。位於碼頭的它原是水手宿舍，改為大眾旅店後，原本的房間間隔沒有更動，仍維持船艙睡房般的格局，然而設計上卻大有巧思，服務上也不克難。毛巾與床鋪用料都有相當水準，裝水的玻璃瓶（瓶身有個背對的裸女）是獨家設計，開放收納櫃跨越了整面牆的長度，放了最新的iPhone Dock，甚至可以要求一般平價旅館要不到的高檔浴袍……。

小房間可以玩出的想像可以無限寬廣，而且挑戰更多。

巴黎設計旅店Hi Matic，是法國首屈一指的女設計師瑪塔莉·凱斯繼法國尼斯Hi Hotel之後的作品，善於利用簡潔的線條、便宜的材質和簡單的顏色，玩出千變萬化的創意。

十五平方公尺的空間沒有什麼被浪費的空間，床鋪則有點日式Futon床的味道，收起床鋪，就是一張沙發，讓我想起兒時蝸居在沙發一角的歲月，但卻幸福許多。書桌、書架、衣架和床架皆利用極簡的線框一體成型，加上各種可愛的粉嫩顏色拼貼，

01

02

01 The Jane原來是水手宿舍，改為旅店後，仍維持船艙睡房般的格局。

02 Hi Matic的衣架、床架等家具利用極簡的線框一體成型，加上可愛的粉嫩顏色拼貼，睡在裡頭像是在玩具屋裡露營般有趣。

睡在裡頭像是在玩具屋裡露營般有趣。

Hi Matic 房間的空間雖迷你，洗手間的乾溼分離仍進行得很徹底，盥洗淋浴間是一個獨立玻璃筒，在其中淋浴，不免擔心自己下一秒會被噴射到外太空去。

誰說小房間不能搞出大玩意，被侷限的只是人們的觀點而已！●

Info

★ **The Pod**　新加坡
thepod.sg

★ **Goli±Bosi Design Hostel**　克羅埃西亞／斯普利特
www.golibosi.com

★ **Bourg Tibourg**　法國／巴黎
bourgtibourg.com

★ **The Jane**　美國／紐約
www.thejanenyc.com

★ **Hi Matic**　法國／巴黎
himaticecologisurbain.parishotels.it

有故事的旅館主人

國際連鎖酒店的擁有者，經常與地產發展商脫不了關係。獨立旅店的主人就有趣得多，有些人的人生故事比旅館還精彩，成為人們選擇拜訪的主要原因。

歐洲有許多歷史悠久的酒店，往往是某個貴族或富商家族身分地位的象徵，代表他們有足夠的品味和財力，撐起一家高檔旅館，像是瑞士蘇黎世創辦於一八四四年的Hotel Baur au Lac，就是以百多年來經營葡萄酒零售生意的家族為名，代代相傳，不僅擁有美麗的蘇黎世湖畔私家花園，還坐擁阿爾卑斯山壯麗景觀，經常有政商名流拜訪。

一八八〇年創辦的義大利威尼斯The

Bauer，背後有段愛情故事：名為朱利葉斯‧格倫沃（Julius Grünwald）的年輕人來到威尼斯開拓未來，他彬彬有禮的風采獲得鮑爾（Bauer）的賞識，便將寶貝女兒下嫁於他。從此夫妻兩人聯手以特有的管理制度創辦酒店，成為義大利的典範，如今已擴充至六家旅館之多。

The Bauer酒店幾經翻修後，一九九九年分成兩家各具風格的旅館Bauer L'Hotel和Bauer IL Palazzo，古建築與現代新穎的設計風格成功融合，道盡威尼斯富裕時期的瑰麗歷史風華。

伊斯坦堡Four Floors的主人是一對兄妹，妹妹是設計師，將一幢十九世紀

的老房子改造成時尚住所，哥哥則是送往迎來的經理人，總是面帶微笑的站在櫃台後，我喜歡在出門前和妙語如珠的他聊上許久，聽聽城內最新八卦，隨便東拉西扯一番，振奮一下心情。

而網路世代Airbnb的崛起，則讓Hotel Owner這個身分變得普遍，只要有個地方可以也願意租讓給旅人，無需龐大財力或建築設計知識，每個人都可以當旅館主人。

真正愛地球的綠色旅店

我必須承認，自己並非環保人士，多少有城市人浪費的壞習慣，也不太注意回收分類。所以，若有旅店幫我把「環保意識」處理妥當，讓我少一分搞砸地球的罪惡感，我會非常感激且佩服。要在最不環保的旅館界當個清流，絕非易事，值得鼓勵；若是又能將環保這個信仰傳遞得自然不刻意，不減少服務品質，更增加趣味，那真的是高明。

對現代旅館來說，環保是目前最熱門的話題，標榜綠色的酒店越來越常見，只是有許多只做到第一層工夫，像是建議住客減少毛巾更換、不用瓶裝水、提高空調溫度、實施paperless（用科技代替紙張）、使用再生餐具，或減少小塑膠罐裝鹽洗用品等，如此已經算是不錯了。更有誠意、環境也許可的話，則會鼓勵使用自行車、有可讓自然空氣流通的窗戶佈局，傢俱多是廢物再造，甚至安排當地生態旅遊……。

而真正全面的環保旅館，不只是減廢回收、多種盆栽或使用環保產品那麼簡單，在初始階段就要想得非常清楚，從綠色建築到永續經營，一氣呵成，創造有生命質感的旅店。

想感受入住雨林的悸動，又捨不下城市中心的方便繁華，這家在新加坡的Parkroyal on Pickering，正可以解決選擇文明或野性間的猶豫不決。

新加坡隨處可見、深植於日常的環保細節，以及可以大膽放手實驗綠建築的環境，常讓我這個香港人豔羨不已。如何在「對環境友善」與「舒適奢華」間取得平衡，甚至互相加分，新加坡的旅店這幾年相當努力的在實踐。

由新加坡著名的WOHA建築事務所打造的Parkroyal on Pickering，在自我介紹中便寫著：「The colour of our hospitality is green」（展現我們旅店的顏色，便是綠色）。

它不但創造了新加坡第一座零耗能、一萬五千平方公尺的空中花園，每四層樓更有漸層而下的大片戶外綠地，有如東南亞鄉野間的梯田般，種植著被悉心照顧的各式本地熱帶樹種，以此幫助降低建築物的溫度，也讓整座旅店形同會呼吸的有機生命體。

若房間剛好坐落在有花園的樓層，窗外不只可以看見花草，還有一整棵大氣的棕櫚樹，沁人心脾。而旅店之前更有一座公共公園延續綠色景觀，讓旅客享有居住在森林樹屋般的視野。無論是外觀或房間，這間旅店都呈現出高度優雅的自然意識。呼

應梯田的概念，半開放、由高柱支撐的大廳屋頂，就設計成層疊風化岩般的大地風貌，非常特殊。如此綠意盎然、像是休閒小島般的旅店，卻位於熱鬧的市中心商業區，臨近中國城和新加坡河，絕不遠離塵囂。

雖然入住前已在網站看過旅店照片，但真的走進房間後，它的美麗仍出乎我的意料，大量橡木跟灰色天然石頭的自然色，加上超過三公尺高的樓頂，讓視覺和精神徹底逃脫城市壓力。房間內也具體實踐環保，例如不提供常見的塑膠瓶裝水，而是使用固定的淨水器，減少塑膠的使用，四處裝置了溫度與動作感應器，自動控制燈光的開關和冷氣的調節，避免不必要的電源浪費。高度的環保性與永續概念，讓旅店獲得新加坡綠建築最高榮譽BCA（新加坡建設局）綠建築白金獎，以及太陽能先鋒獎。

而節約與享樂當然可以是不衝突的。位於戶外花園的lounge bar，有著一座座彩色鳥籠造型的私人包廂，延伸在泳池上甚至花園之外，夜晚點燈時，像是飄浮在水面與城市半空中的優美水燈。幾杯香檳下肚，和朋友或坐或躺在包廂臥鋪上，比起智慧空調，清涼的夜風更讓人舒服得昏昏欲睡。

新加坡的綠建築旅店如今發展成熟，Hotel Capella是著名建築大師諾曼・佛斯特連同賈雅（Jaya Ibrahim）、小市泰弘（Yasuhiro Koichi）等室內設計師的作品，也是我在二十多年後再度拜訪聖淘沙的理由。

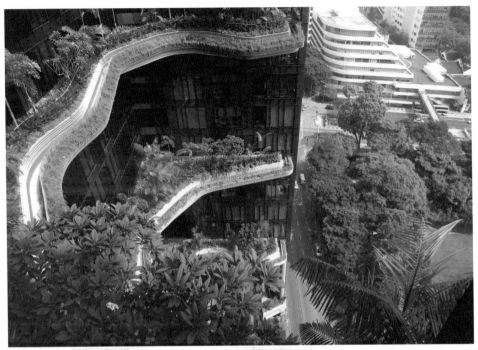

01

01 Parkroyal on Pickering有新加坡第一座零耗能的空中花園，大廳屋頂設計成層疊風化岩般的大地風貌。

02 Hotel Capella 旅館單純的使用白色與原木色搭襯，處在自然生態之中，俯視觀望時就像叢林花園。

Hotel Capella由一八八〇年代殖民時期舊莊園Tanah Merah改建，過去是英軍俱樂部，擁有一百一十二間客房，包括三十八幢別墅，俯視觀望就像一座有著靛藍湖泊相連的叢林花園。和佛斯特向來擅長用高調的玻璃帷幕不同，旅館外觀風格內斂而典雅，單純的使用白色與原木色搭襯，線條簡單清爽，環繞在自然生態之中，非常有新加坡中西共融、天人合一的特色。

這間規模龐大的超級豪華酒店，並非暴發戶式般的揮霍資源，仍有許多綠色意識的實踐，奢華而不奢侈；建築本身使用了環保隔熱隔音材料，大量開放式空間的設計，也讓自然風可以自由流通，降低冷氣使用率。更迷人的是，旅店範圍內就擁有六十多種、超過五千多棵不同種類的熱帶植物，多數百年老樹都被保留下來。

住酒店和露營，也有界線模糊的時候。

到達Costa Lanta的路途不算方便，要從曼谷先飛往泰國南部的Krabi省，再由當地機場轉機到Koh Lanta島嶼，而後再開車兩個小時才到達。若是從Krabi省出發，一天也僅有兩班船前往。但我就是非得去探探年輕泰籍設計師當格利特．布納格（Duangrit Bunnag）的第一個環保旅館實驗。

旅店的客房，是二十二間彼此保持距離的獨立小木屋（bungalow），如同野生樹林裡的露營帳篷，空間只容得下雙人床鋪和浴室。然而，若想多多享用天然海風，小

木屋的兩面牆是可以完全摺疊開啟的，整間客房成為半開放的露台，和綠色草地連為一體，讓人既能悠閒的躺在柔軟床上，享用現代度假屋的舒適服務，又能將視線落在翠綠樹林間，滿足親近大自然的原始渴望。

而旅店接待處、餐廳與Spa房也都是如此半開放的空間，讓樹木與野花的芬芳取代人工香料，讓灑落的陽光取代水晶燈與壁飾。而徐徐吹拂的海風，比空調更讓人心曠神怡。

Info

★ **Parkroyal on Pickering** 新加坡
www.parkroyalhotels.com/en/hotels-resorts/
singapore/pickering.html

★ **Hotel Capella** 新加坡
www.capellahotels.com

★ **Costa Lanta** 泰國
www.costalanta.com

01 Costa Lanta 的客房是半開放的露台,和綠色草地連為一體。

唯一讓我意識到自己是個都市土包子的是：傍晚出沒的討厭蚊子。這時只好放下床鋪四周的蚊帳，和大自然保持一層薄紗的安全距離。

除了是布納格的第一個旅店作品，旅店的主人也是第一次經營旅館。三位合夥人是一對姊妹和一位朋友，因為從小喜歡到這寧靜的島嶼上遊玩，長大後便決定買下這塊土地，從整地到一件件傢具，都是和設計師一起摸索發想，建築出真正原創的夢想旅店。

為了留下童年的美好記憶，旅店所在地不僅保持了原有的地形和天然溪澗，連她們鍾愛的每棵老樹，也都盡力保留下來，徹底實踐因地制宜和充分利用資源的理想。和許多表面提倡環保，實際卻破壞了當地風土或浪費資源的旅店相較，Costa Lanta不會處處硬銷「環保意識」，但卻處處以身作則，與自然和諧共處。●

旅店不只有商務或度假兩種

過去的旅店類型是比較清楚的，無論是商務還是度假，都有明顯的區別。隨著人們生活型態的不同、經歷越來越多元，旅店的類型已不像從前如此簡單，功能也越來越靈活了。

傳統resort（度假旅館）總與陽光沙灘森林結盟，如今樓房聳立的樓市中都有resort，而且休養生息、辦公開會兩相宜，Spa區和會議室一應俱全，鼓勵創意商機也提倡綠色健身，一站式處理現代人需求。

德國柏林的25Hours Hotel Bikini，由產品設計師沃納‧艾斯林格（Werner Aisslinger）操刀，建築前身是一九五〇年代的電影院，外觀依舊灰撲撲而線條理性，裡頭則化身為人見人愛的設計樂園。入住這裡，百分之百要選擇面對動物園景觀的Jungle Room；我的房間窗外緊貼著猴子園，近到有幾次我都以為有猴子闖入房間內又叫又跳，仔細確認過後，只會發現幾個可愛的猴子布偶靜靜微笑，才回神提醒自己不在叢林，而在柏林市區。

25Hours Hotel Bikini大廳裡有個如嬉皮劇場的休憩室，蘋果電腦隱身在木偶戲布簾裡，角落處的Newscorner提供書報閱讀，讓人既享有隱私又十分舒服，會議室則如夜店般讓人一邊開會、

一邊想來杯血腥瑪麗，一整個就是設計人朝思暮想的工作環境。我真想把客戶生的倒影，令人不禁想起《星際大戰》裡的前衛造型，無論從哪個角度看都很完美。更讓人讚嘆的是，當我設定好鬧鐘，早晨喚醒我的不是一般惹人厭的響聲，而是由暗逐漸轉強的光線，那樣的設想既人性化又新奇，也讓一整天的精神不再緊繃。

數位音響的造型，和它在圓弧空間中產人朝思暮想的工作環境。我真想把客戶都叫來這裡開會腦力激盪，三天三夜都不嫌乏味。這裡就如猴子般活力十足，處處都有把戲，讓人在精神上或思想上都年輕起來。

過去大部分為商務而設、制式化的膠囊旅館，現在也有許多變化。我去日本京都的Nine Hours，設計上未來感十足，服務也有許多前衛作法，雖看得到商務人士入住，但慕名而去的國際年輕潮客更多，甚至也有住得起頂級酒店的人，為了嘗鮮而住上幾宿。

走進Nine Hours房間（床鋪）區，看到的是科幻電影裡才有的畫面，我差點以為自己要乘坐太空梭，沉睡後便前往數萬光年外的星球。特別是床頭黑色

日本東京的Book and Bed則將膠囊旅館與圖書館相結合，似俗世喧囂中的書香綠洲，住客多少都帶著文青靈魂，來此一圓與書同眠的夢想。

旅店，就是實現理想生活的地方。

01 Nine Hours床鋪區宛如科幻電影中的畫面。
02 Book and Bed結合了膠囊旅館與圖書館。

處處精彩的大師級旅店

儘管同行相忌、文人相輕，但對於一些現代旅店的設計大師，我還是心甘情願向他們致敬。

菲利普‧史塔克設計的旅店，對我來說是住不膩的，就算有些人認為他的作品太氾濫，我仍覺得每間旅店都相當有意思，細心觀察的話，就會發現他各自放進了不同點子，真的是才氣縱橫。

這個設計鬼才最厲害之處，就是利用便宜普通的素材，創作出質感豐富且豪華的作品，把所有的細節都做得很到味，實不實用倒是見仁見智，至少總是讓人耳目一新。設計所能創造的附加價值，在史塔克手中發揮得淋漓盡致。

這個特質在巴黎Mama Shelter中處處可見，旅館的原址是一座廢棄汽車修理廠，重建後，在史塔克的手中成為趣味中透著溫馨的旅人遊樂園。

光是房間門口的踏墊就讓人會心一笑，上面有個喚起童年記憶的跳格子遊戲，

你大可又蹦又跳的打開房門，絕不怕有人笑你無聊或痴顛。走進房間，真正吸睛的東

西不在眼前，而是腳下那片黑色地毯，上面印有各式各樣白色字體、英法混雜的文

字，像是現代城市風光中必備的塗鴉作品，讓我低頭端看許久。史塔克讓一塊簡單的

地毯呈現出現代城市風格和語彙，變成營造氣氛的最佳家飾。

新加坡的 The South Beach 也能見到史塔克這個強烈的特色，一入門那大幅 LED

面板呈現彩色花園般的畫面，無需真花真樹或豪華屏風就令人心情大好，豐富斑斕、

大方不俗。check in 有六個櫃台可選，每個台面櫃位表現了新加坡不同的文化和時

期，古典與前衛並置、中西混搭，看似衝突但又和諧，正是這個熔爐國家的寫照。每

一塊地毯都不盡相同，但用黑色線條等元素將主題貫穿，色彩搭配也高明極了。仔細

看便發現地毯用料並不昂貴，卻在燈光顏色錯搭下顯得質感高檔。

在這個旅店裡，找不到任何無聊的地方，甚至是一個位處角落的普通乒乓球

桌，雖然使用的是不鏽鋼，看起來卻十分輕盈，幾乎要隱身在空間中似的。這麼美的

桌面，打起球可真讓人分心。

史塔克的設計，常讓人有清醒著落入夢中世界的感覺，他喜歡在平凡的小事物

上動手腳，一張椅或一張小桌子，神來一筆，打破比例規矩，就成為空間內最吸睛的

主角。他也喜愛將一般人覺得溫馨的事物，放大到誇張的地步，走入我那普通套房大的房間，目光常被沙發前那盞將近房間三分之二高度的聚光燈所吸引，像個巨大的鐵號角，配襯的卻是一張擺上筆電就嫌擁擠的小圓桌。那裡就像個小舞台，我總想試著把身上的小東西放上去，看看會產生什麼化學變化。

二〇一三年過世的安德莉‧普特曼，是我最敬愛的女性建築師，也有幸在她生前有數面之緣。因為設計The Morgans Hotel，普特曼被譽為「設計酒店鼻祖」，但她的設計作品其實非常豐富，並不侷限於旅店。

要形容她的風格十分不容易，安德莉‧普特曼這個名字，就是一種獨特風格，不言可喻。她曾經說過一句影響我至深的話：「What is Style? One point of view and one only」（風格是什麼？就是獨一無二的觀點），多麼自信而擲地有聲。

Hotel im Wasserturm是我一去再去的旅店，光是想像如何將一座高三十五點五公尺、直徑三十四公尺的百年高塔，重塑成讓人入住的獨特居所，這機運足以讓每個設計工作者羨慕不已。而普特曼的功力自然不會白白浪費這樣先天優良的建築，不僅讓它原本粗獷的外表在保留原味之餘更添優雅，旅店中許多帶有女性細膩特質的細節令人難忘。

半圓形的設計一直都是普特曼常用的細節，可見她在接手這間水塔旅店時多麼

01

02

01 史塔克喜歡在平凡的小事物上動手腳,打破比例規矩,讓該物品成為空間內最吸睛的主角。

02 在普特曼的設計下,Hotel im Wasserturm原本粗獷的外表不但保留原味,更增添了優雅。

03 漢貝爾善於將空間「填滿」，把所有東西融合成一片卻不著痕跡。

如魚得水。慢步盤點，Hotel im Wasserturm 的門鎖位置、梳化椅、門廊等等皆是個性獨特的圓形線條，但又看不出是刻意做出來的，就如它們本來就是那樣一般自然而富有生命力。

細心之外，普特曼也在旅店中展現靈活頑皮的一面。走廊處以看似不見盡頭的神秘空中走廊，連接著各個房間，走在其間彷彿玩起抓迷藏的遊戲，雖然不是每個人都喜歡這樣不明不白的迂迴，但對我來說更有尋寶魅力。

普特曼也善於將原本平凡的物料，賦予豪華的風格品味。例如看似過時且普通的壁紙在她的搭配下，竟讓房間倍添高貴質感。浴室廉價的格子磁磚，和水塔建築本身模實的紅色磚牆相得益彰。對她而言，不用什麼金輝碧玉，只要具備有獨到觀點的風格，所有的東西都能變得「Luxurious」（奢華）。

和普特曼地位不相上下的，我認為只有艾儂絲卡‧漢貝爾。她八〇年代的作品：倫敦的 Blakes Hotel，不能用「長青」這個老派形容詞，而是無論在哪個年代都有型，不會退流行。

漢貝爾最難被超越之處，是善於將空間「填滿」，幾乎不留空白，卻絕不雜亂，把所有東西融合成一片而不著痕跡，自然的表現個人品味。Blakes Hotel 有五十二個房間，中國式、俄羅斯式或土耳其式等等，各式各樣微妙的細節令人目不暇給。

令我佩服的是，除了倫敦與阿姆斯特丹的Blakes（現為Dylan Hotel），漢貝爾也親自打造了倫敦海德公園北面的The Hempel（已停業）。兩者之間卻是天差地遠的不同風格，前者琳琅滿目如神奇禮品店，後者卻素淨得像雪國冬天。一九九九年我入住The Hempel後，一直難忘那洗鍊卻又生機處處的印象，即使是純白色的牆壁，漢貝爾都有本事將日與夜的光影變化融入牆面，而花園裡的幾何線條帶出的禪意更非等閒。

一熱一冷，漢貝爾都能玩得超凡入聖。

我是為了建築大師彼得・祖姆托（Peter Zumthor）而前往Hotel Therme Vals（現改名為7132 Hotel Vals）的，然而那次體驗後，也可以說我是為了那旅店，才會前往那個瑞士深山谷區一遊。

曾經是木匠的祖姆托，從來不在雕花工夫上迎合討喜，而是如修行般，將自然界的天賦精華，轉化成建築的肌膚與血肉。遊走在Hotel Therme Vals裡頭，有種與牆面、地板、窗戶和天花板融為一體的奇妙感受，就算手指沒有碰到任何東西，也會覺得正在撫摸四周的灰色石面，魂魄隨著看似無盡的線條流動。

「與自然做親密接觸」一直是祖姆托的中心思想，旅店建築結構已嵌入山坡，頂上鋪了一層天然綠草皮，形成最佳隱身效果，和環境合而為一。

人們走進旅店空間中，不必警告標語提醒，就會如進入神聖廟宇中一般安靜下

01 祖姆托設計的Hotel Therme Vals，建築結構和環境合而為一。在旅店中，有種與牆面、地板、窗戶
　　和天花板融為一體的奇妙感受。

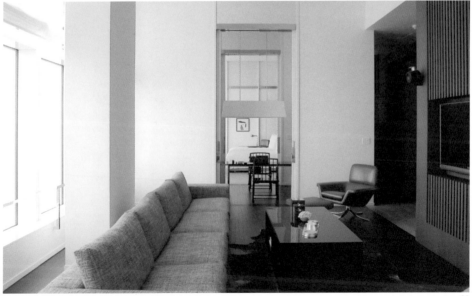

02 希爾設計的旅店隨著時間推移，越融入周遭環境之中，像是會演化的有機體。

03 季裕堂讓原本被視為裝飾的藝術品，精準融入裝潢之中。

來。泉水敲擊石面，發出清脆如鐘的樂音，彷彿僧人吟誦的詩歌。每一寸緊繃的肌肉，就這樣緩緩鬆懈下來，壓力如瀑布般釋放，化為無形。如果那是夢，我幾乎不想醒過來。

凱瑞・希爾也是這樣的自然大師，他設計的旅店隨著時間推移，越融入周遭環境之中，像是會演化的有機體。位在東京的Aman Hotel，即使位處城市喧囂之中，都可以創造出如深山河谷間的寂靜氛圍，是漂浮在大樓之上的森林境地。

華裔美籍的季裕堂可說是近來炙手可熱的室內設計師，他設計的東京Andaz Hotel、上海Park Hyatt、廣州文華東方等等，都是我這幾年的心頭好。他總能打破傳統豪華旅店的標準，讓空間有更不同的運用想像，也讓原本被視為裝飾的藝術品，精準融入裝潢之中，成為互相加分的元素。

他在台北文華東方打理的三家餐廳設計，讓飲食這件事變得更有質感，不只侷限於滿足口腹之慾。尤其前往五樓法式餐廳Coco（現改名為Un Deux Trois）的過程，已是一場五感饗宴：先是走過法式香氛店和甜品店，視覺與味覺都被挑動得甜蜜愉悅起來，然後是閱讀區Pages，隨著書香和牆面墨絲線條，情緒會逐漸沉穩下來，在享受美食前整理好氣質和心境。空間設計搭配極上美味，季裕堂其實是個揮灑自如的指揮家。●

Info

★ **Mama Shelter** 法國／巴黎
www.mamashelter.com/en/paris/

★ **The South Beach** 新加坡
thesouthbeach.com.sg

★ **Hotel im Wasserturm** 德國／科隆
www.hotel-im-wasserturm.de

★ **Blakes Hotel** 英國／倫敦
www.blakeshotels.com

★ **Hotel Therme Vals**（現在的 **7132 Hotel Vals**） 瑞士／瓦爾斯
7132.com

★ 文華東方 台灣／台北
www.mandarinoriental.com

旅館與家的差異越來越小

因為工作型態的變遷，現在有許多人居無定所，香港住三個月，巴黎住半年，北京和西雅圖兩地奔波的所在多有。也因此，「家」這個概念越來越不清楚，選擇（或被迫）以旅店為家的人，並不是什麼特別的事。

我常說，退休後，就要找個最愛的旅店養老，終其一生。時尚教主香奈兒（Coco Chanel）大半生都在巴黎The Ritz居住，連生命最後一絲氣息也在旅館臥房中消逝。

紐約The Quin Hotel的前身是歷史超過七十五年的Buckingham Hotel，許多藝術巨星都曾棲身在此，包括超現實主

義畫家夏卡爾（Marc Chagall）、美國現代主義先驅歐姬芙（Georgia O'Keeffe）和印象派畫家哈薩姆（Childe Hassam）。新酒店甚至為藝術家提供創作空間，提供下榻住所，像個熱鬧的藝術社區。另外，一八八四年建成的紐約Chelsea Hotel更是傳奇，住宿者包括藝術家、國際級搖滾樂手和知名作家，除了收租金外，也接受他們拿作品抵押。

對這些人來說，旅店是家，是養老院，也是事業起伏之處，甚至是生命的終站。

服務式住宅（service apartment），是這個工作大遷徙時代的衍生品，逐工

作而居的人們，或許住不起長期酒店，找個普通公寓租期又太長，便變化出這個租約彈性、又不會太昂貴的居住產物。

許多真正高檔的服務式住宅，是與旅店掛鉤的。精品酒店之父、地產大亨史拉格（Ian Schrager）曾在紐約傳奇旅店Gramercy Park Hotel旁建蓋豪華住宅，並讓旅館直接負責其內部服務。

半島酒店第一家服務式公寓設在上海，一共只有三十九間。走進半島酒店給我位於九樓的「房間」時，差點就迷路了，那一百多坪的空間對我而言簡直巨大，比我香港的家大上十多倍。我的第一個念頭是：嘿！應該叫上全家人來住住看的，不過，最後還是決定自己霸占了。擁有獨立書房，大概是曾經連臥房都沒有的我兒時最大的夢想，我最喜

愛待在那個公寓內的書房裡，坐躺大辦公桌前什麼也不做，只做白日夢。住在那裡，不但可以享用酒店中所有的高檔服務和設備，公寓則可以更加個人化，為你安排如私人管家入住到府，甚至可以代為購物送到門口。

人們快速流通來往、寸土寸金的香港，還發展出既是旅店也是服務式住宅的產物，租期從一天到數年皆可。現在也流行把長期居住的家號稱為酒店服務式住宅，不過大多是賣羊頭掛狗肉。

居住與旅行的定義，旅店與家的區別，越來越模稜兩可了。即便如此，遊歷世界後，想讓那些收藏品長久棲身之時、想不受任何服務打擾的片刻，有個完全屬於自己的老窩，就算僅有小小三百平方呎，也會特別安心。

好旅館默默在做的事：設計大師眼中最關鍵的 37 個條件

作者	張智強（Gary Chang）
商周集團榮譽發行人	金惟純
商周集團執行長	郭奕伶
視覺顧問	陳栩椿
商業周刊出版部	
總編輯	余幸娟
責任編輯	錢滿姿
企畫編輯	林青樺
特約編輯	陳乃菁
圖片助理	許秀玲
攝影	張智強
封面設計、內文排版	Atelier Design Ours
出版發行	城邦文化事業股份有限公司 - 商業周刊
地址	104 台北市中山區民生東路二段 141 號 4 樓
傳真服務	（02）2503-6989
劃撥帳號	50003033
戶名	英屬蓋曼群島商家庭傳媒股份有限公司城邦分公司
網站	www.businessweekly.com.tw
製版印刷	中原造像股份有限公司
總經銷	高見文化行銷股份有限公司 電話：0800-055365
初版 1 刷	2017 年（民 106 年）1 月
初版 5.5 刷	2021 年（民 110 年）7 月
定價	450 元
ISBN	978-986-93733-8-8（平裝）

國家圖書館出版品預行編目資料

好旅館默默在做的事：設計大師眼中最關鍵的 37 個條件
張智強著 -- 初版 -- 臺北市：城邦商業周刊, 民 106.1
　　面；　公分
ISBN 978-986-93733-8-8 (平裝)

1. 旅館　2. 旅館經營
992.61　　　　　　　　　　　　　　　　105023870

時刻感受　時刻享受